LILING KILN
THE COLLECTION OF
UNDERGLAZE
POLYCHROME PORCELAIN

醴陵窑
釉下五彩瓷珍品集

故宫博物院　中共醴陵市委　醴陵市人民政府　编

故 宫 出 版 社
The Forbidden City Publishing House

图书在版编目 (CIP) 数据

醴陵窑：釉下五彩瓷珍品集 ／ 李季主编． —— 北京：
故宫出版社，2012.6
ISBN 978-7-5134-0280-4

Ⅰ．①醴… Ⅱ．①李… Ⅲ．①陶瓷艺术－作品集－
醴陵市 Ⅳ．①J527
中国版本图书馆CIP数据核字(2012)第129148号

醴陵窑
釉下五彩瓷珍品集

主　　编：李　季
撰　　稿：陈立耀　刘放年　熊习军　徐　峰
摄　　影：刘志岗
装帧设计：王　梓
责任编辑：徐小燕
出版发行：故宫出版社
　　　　　　地址：北京东城区景山前街4号　邮编：100009
　　　　　　电话：010-85007808　010-85007816　传真：010-65129479
　　　　　　网址：www.culturefc.cn
　　　　　　邮箱：ggcb@culturefc.cn
制版印刷：北京雅昌彩色印刷有限公司
字　　数：10千字
图　　版：266幅
开　　本：635×965毫米　1/8
印　　张：17.5
版　　次：2012年6月第1版
　　　　　　2012年6月第1次印刷
印　　数：1-5000册
书　　号：978-7-5134-0280-4
定　　价：360.00元

典藏中國 從醴陵開始

李鐸 題字

目　录

序言

陶器是人类文明发展进程中的一项重大发明。考古发掘所获得的资料证明，中国的陶器烧造迄今已有一万多年的历史，因此，中国在世界上堪称最先发明陶器的国家之一。瓷器是中华民族独有的发明，至迟在东汉时期，我国先民就已经创烧出真正意义上的瓷器，至今已有近两千年的历史。湖南醴陵号称我国"三大瓷都"之一，自汉代开始制作陶器，宋元时期已烧造青瓷，清末创烧出独具特色的高温釉下五彩瓷器，其陶瓷生产至今也有近两千年的历史，因此享有"瓷城"之美称。

清代康熙、雍正、乾隆时期，中国陶瓷生产已达到历史的巅峰。道光二十年（1840年）鸦片战争以后，随着内忧外患接踵而至及清王朝的日趋衰败，古老中国的制瓷业总体上呈现逐渐衰退的局面。在洋务运动的影响下，清政府官员熊希龄（1870～1937年，曾任民国总理）胸怀实业救国之志，会同醴陵籍举人文俊铎，于1905年远涉重洋，赴日考察。回国后，通过湖南巡抚端方上奏慈禧太后，提出振兴中华陶瓷的方略，获批库银十万两，在湖南醴陵倡办"湖南瓷业公司"、创立"湖南瓷业学堂"，聘请景德镇和日本技师担任讲师，培养了一批技术人才，于1908年创烧出举世闻名的高温釉下五彩瓷。这是中国陶瓷由衰而盛的转折点，在中国陶瓷发展史上书写下辉煌的一页。

高温釉下五彩这一当今最独特的细瓷生产工艺，采用"三次烧成"方法，即：器物成型后，先入窑经800～900℃的温度素烧；然后用高温颜料在素坯上作画，画毕后又入窑经800～900℃的温度烧去油墨线；出窑后施透明釉（故称"釉下"），再次入窑经1380～1400℃高温进行第三次烧成。其成品耐磨损、耐酸碱腐蚀，不褪色，不含铅、镉等对人体有害的重金属元素，堪称环保、健康瓷。

高温釉下五彩工艺突破了高温釉下单彩、两彩、三彩等传统技艺的局限，运用红、绿、蓝、黄、黑等五种原色料（故谓五彩），调配出丰富多彩的陶瓷绘画色料。画面讲究用色淡雅，绘

画多彩用双勾分水法。经高温烧成后，在洁白细腻的胎质、晶莹润泽的釉面映衬下，近乎写实的画面水灵通透、清新雅致，给人以身心愉悦之美感。

1958 年以来，醴陵高温釉下五彩瓷器凭借晶莹润泽、环保健康的特点，不仅成为毛泽东等党和国家领导人的生活用瓷，而且成为中南海、人民大会堂、天安门城楼、钓鱼台国宾馆等处的陈设用瓷和宴会用瓷，以及周恩来、邓小平、江泽民、胡锦涛等党和国家领导人对外交往的国家礼品用瓷。因此，醴陵瓷器备受世人珍视。醴陵高温釉下五彩瓷成为国家地理标志产品，高温釉下五彩手工技艺被列入国家非物质文化遗产保护名录，2011 年醴陵被评为"中国陶瓷历史文化名城"。

为弘扬中华传统文化，彰显釉下五彩瓷的文化价值，促进中外文化交流，2012 年 6 月 28 日 ~ 8 月 27 日，由故宫博物院、湖南省文化厅主办，中共醴陵市委、醴陵市人民政府承办，文化部对外文化交流中心协办的"湖南醴陵釉下五彩瓷珍品展"在故宫博物院斋宫展出。展览分为"千年窑火、横空出世、当代国瓷、文化新瓷"四个部分。这是醴陵瓷器首次在中国最大的古代艺术品宝库故宫博物院展出，意义重大，必将载入醴陵瓷器发展的史册。

该展览陈列的是醴陵窑珍品，展示的是陶瓷文化，表现的是中华民族生生不息的创造精神、民胞物与的人文精神、上善若水的智慧精神、敬天法地的自然精神与巧夺天工的艺术精神。

为全面展现醴陵釉下五彩瓷的风采，为广大陶瓷艺术爱好者提供珍贵的资料，特将本次参展的作品及因场地所限未能入展的部分珍品编录成册，以飨读者。

正当图册编辑之际，"文化中国世界行"的第一幅形象——醴陵釉下五彩瓷经典作品"扁豆双禽瓶"在美国纽约时代广场大屏幕上闪亮登场，向世人展现中华陶瓷文化之魅力。我们热切期待着"典藏中国·从醴陵开始"的下一个精彩、下一个传奇。

是为序。

耿焱昌

2012年5月

话说醴陵

醴陵，位于湖南东部，东傍罗霄山脉，西连株洲，南及攸县，北望长沙，紧邻长株潭金三角经济区。面积2157平方公里，人口103万。勤劳智慧的醴陵人，历经2000多年的沧桑岁月，创造出了辉煌灿烂的文明成果。今日醴陵已经凸显，历史悠久、产业独特、人文厚重、环境优美、交通便捷的卓然气质。

东汉置县　历史悠久

醴陵，战国时属楚国地，秦时归长沙郡。然，醴陵之名，早于秦始。汉高后吕雉统国，封长沙相刘越为醴陵侯，刘越可谓醴陵为政第一人。东汉初，正式置醴陵县，后朝代更迭，历经分属。新中国成立后，曾隶属长沙行署、湘潭行署，1983年划归株洲市管辖，1985年醴陵撤县设市。沧海桑田，迄今2000余载，"醴陵"二字，从未改易，沿用至今。

产业独特　五彩缤纷

醴陵，享有"中国瓷城"、"花炮之乡"的美誉。醴陵的陶瓷生产历史悠久，从汉代开始产陶，宋元即有青白瓷，陶瓷文化源远流长。1908年，醴陵创造发明了举世闻名的釉下五彩瓷，曾获1915年美国旧金山巴拿马国际博览会金奖，被誉为"东方陶瓷艺术的高峰"。凭借釉下五彩环保健康、晶莹润泽的技艺价值，1958年以来，醴陵瓷器被选为毛泽东等党和国家领导人的生活用瓷、国家宴会瓷、陈设瓷、礼品瓷，尊享"国瓷"的称号。

醴陵还是烟花鞭炮的发源地，花炮祖师李畋的故乡，生产烟花鞭炮至今已有1300多年的历史。醴陵花炮现有13大类，4000多个品种，畅销100多个国家和地区。在港澳回归、昆明世界园艺博览会、2008年北京奥运会、国庆60周年等重大庆典活动上，做工精巧、绚丽多彩的醴陵烟花争奇斗艳，大放异彩。

荆楚古邑　人文厚重

渌江书院位于醴陵西山山腰，演绎千年理学道统。一代尊师朱熹、王守仁曾在此传经布道，晚清重臣左宗棠在此担任书院山长，宁调元等一大批仁人志士从这里走向了救国救民的道路。中外各种宗教文化在醴陵交融，佛、道、耶三教交相辉映，仙岳禅寺、彰龙山福地、沩山古洞天、天主堂、基督堂等佛寺、道观、教堂坐落城乡。更有位于醴邑南沿的禅宗曹洞祖庭——云岩寺，

沐昙晟（曹洞宗祖师）心性光华，祥云环绕，古木参天，引全球信众前来寻根礼祖、参谒观光。醴陵人杰地灵，名人辈出，李立三、左权、耿飚、宋时轮等老一辈革命家及程潜、陈明仁等爱国将领，著名生物学家汤飞凡、文学家袁昌英、哲学家李石岑、历史学家黎澍、书法家李铎等知名人士都生长在这块热土上。此外，状元芳洲、渌江古桥、宋名臣祠、靖兴寺、红拂墓、吴楚古刹等名胜古迹，无不以深深的沧桑岁月印记，彰显出醴陵浓厚的历史文化底蕴。

山俊水曲　环境优美

醴陵是一座美丽的山水园林城市，发源于罗霄山脉的渌江河在城中蜿蜒而过，河道两岸白天绿树成荫，晚上灯光如画，河水清澈见底；浑然天成的沩山、梧桐山、佛子岭、玉屏山、仙岳山、西山、凤凰山、太子山（寨子岭）、云盘山等九座青山层峦叠翠，与悠悠渌水环拥瓷城福地。九山一水的自然山水格局，俨然一篇中华风水学教科书的精彩华章。醴邑北麓，长株潭都市圈内最大的人工水域——官庄平湖，宛如一颗明珠镶嵌在都市圈的边缘上。库区群山环绕，景色秀丽：炉佛朝烟、平湖浸月、仙鹅戏水、狮岭暮云、小溪潮涨、深谷听涛、龙池烟雨、远村夕照、古寺疏钟、蓝天白鹭等十大胜景，让人恍若置身世外桃源。若逢丽日，泛舟于烟波浩渺的湖面，观白鹭翩飞、闻松涛颂乐、感熏风送爽，令人逸兴豪飞，心旷神怡，流连忘返。

区位优越　交通便捷

醴陵古为吴楚咽喉，今乃湘东门户，承东启西，南北通衢。境内沪昆、平汝高速、320、106国道纵横交错，沪昆高铁、浙赣复线、醴茶铁路穿境而过。便捷的交通为四海宾朋带来极大便利。

醴陵，这座饱藏中华经典文化、别具江南五彩风情的千年古邑，以"绿色瓷城，休闲胜境"的独特丰姿笑迎八方来客，将为有缘者提供游官庄山水、观沩山胜景、逛陶瓷新城、听渌江夜话、登文化西山、谒曹洞祖庭的休闲盛宴。

<div align="right">

中共醴陵市委　醴陵市人民政府

2012年5月

</div>

2003 年 11 月 15 日，"中国古陶瓷学会2003 年长沙年会暨学术研讨会"在湖南长沙召开，出席此次年会的有耿宝昌、汪庆正、李辉柄、张浦生、张守智、周世荣、王莉英、陈克伦、韩威廉等国内众多知名陶瓷专家及海外学者。专家学者分别就唐代长沙窑（亦称长沙铜官窑）及周边窑址的关系展开学术讨论，特别对醴陵窑传承了长沙铜官窑的优良传统工艺，并在此基础上创新、改进，创烧出釉下五彩瓷，一致认定醴陵釉下五彩瓷，具有极高的美学价值和文化内涵，专家们称醴陵釉下五彩是近现代"陶瓷史上的里程碑"。

耿宝昌：醴陵釉下五彩瓷在中国陶瓷史中是独树一帜的，可以说是中国陶瓷史上创新的一个方面。

→中国古陶瓷学会名誉会长 故宫博物院研究员

汪庆正：醴陵釉下五彩瓷很重要，它代表了中国陶瓷文化的一段历史。我认为有两个值得重视的地方：

一、彩绘淡雅；二、器形有变化，不是千篇一律，有创新。

→原上海市文物管理委员会副主任 原上海博物馆副馆长 原中国陶瓷鉴定委员会主任

张守智：醴陵的高温釉下瓷达到1380℃，这一技术是绝无仅有的。其工艺之精细、难度之高，可想而知……釉下五彩瓷器以其特有的无铅特点，受到老一代革命家和毛主席的青睐，醴陵釉下五彩瓷成为他们的生活用瓷。

→清华大学陶瓷艺术系教授 中国陶瓷工业协会顾问

李辉柄：醴陵釉下彩瓷是我们湖南人的骄傲，也是我们中国陶瓷史上重要的组成部分。我以为湖南的釉下五彩与景德镇的彩瓷不同。

第一点，从它的胎质来看，胎骨白度与透明度，都高出景德镇的瓷器。

第二点，它的釉色润泽，也是不同于景德镇的瓷器；所以，釉下五彩的制瓷工艺就更显出它的高超，它胎薄而釉润，和景德镇的青花瓷器单一的釉下彩相比，又别具风格，

是近现代陶瓷史上的一枝奇葩。据现代的科学检测，釉上彩和釉下彩，不论是施釉还是成色，都是釉下彩胜于釉上彩。

→中国古陶瓷学会副秘书长 故宫博物院学术委员会委员 故宫博物院研究员

张浦生：在中国瓷器史上，醴陵瓷器可以说是万紫千红、五光十色。纵观古今，中国瓷器可以分为两大类：一类是单色釉瓷器；一类是彩绘瓷器。而醴陵窑是中国瓷器史上古为今用、洋为中用的一个典范。

1905年，釉下五彩瓷的发明创造，给醴陵窑打下了一个创新的基础。在古代，制瓷业的技工可以说是亦农亦工烧制瓷器，农闲时烧瓷器，农忙时种田。到了晚清，熊希龄先生提出"立学堂、设公司、择地、均利"四项主张，通过先设立学堂，后设公司，培养陶瓷人才，这也是中国瓷器史上在生产体制方面的一个创新。

醴陵窑的彩绘瓷继承了中国传统的彩绘技艺，又结合了日本彩绘瓷的技艺。无论从造型还是从彩绘的技艺和绘画题材上，醴陵窑的彩绘瓷，既有中国传统彩绘瓷的基因，

又有日本陶瓷的元素。所以醴陵窑在中国的陶瓷史上，写下了新的一页……。

→国家文物鉴定委员会委员 南京博物院研究员

李知宴：醴陵釉下瓷器作品，给我几点特别的感受：胎骨精细，器型为美，色调浓而不俗，淡而有神，清雅柔和。醴陵的艺术家富于创新精神，艺术只有创新才有生命。

→中国古陶瓷学会副会长 中国国家博物馆研究员

王莉英：近代醴陵瓷业如异军突起，尤其是创烧出多种复色彩料，以多层次的色彩丰富了醴陵釉下彩的艺术表现力和艺术感染力。这是历史性的创新突破，这是对中国瓷器烧造历史的卓越贡献……

我觉得，收藏清末至民国初期的醴陵釉下五彩瓷很有意义，博物馆收藏最重要。这次学会年会和学术研讨会，看见了这么多琳琅满目的醴陵釉下五彩瓷，非常漂亮，所以，这个展览陈列很有现实意义，弘扬了醴陵本土艺术文化，是对湖南乃至全国传统陶瓷文

化的重视，也促进了我们对祖辈留下的陶瓷文化遗产的保护和研究，更有助于推动醴陵瓷的发展。

最后，我想说：醴陵釉下五彩瓷有它的特色，和明清景德镇的五彩不一样。醴陵的五彩是釉下的，花色绚丽柔和。它的美超逸脱俗，令人赏心悦目，是陶瓷工艺技术上的一个历史性的创新、突破，值得研究者、设计者、生产者重视。以科学的态度去继承它、发展它，创造出新一代的醴陵釉下五彩瓷。

→中国古陶瓷学会会长　故宫博物馆研究员

陈克伦：醴陵瓷能够成功，关键就在于它的创新，至于它创新的工艺成就主要是釉下五彩。釉下五彩在中国传统的制瓷工艺中难度非常大，首先色彩是经不起高温的，它能在1300℃、1400℃的高温下，保持釉下彩色鲜艳，这是醴陵瓷的成就。所以醴陵釉下五彩瓷可以作为餐具，成为中南海、毛泽东主席及国家礼宾的专用瓷。醴陵釉下彩瓷很安全。另外从陈设瓷的角度来看，它作为传统陶瓷，是一种独特的文化载体，同时也具有更佳的实用性。

保护好醴陵瓷文化的意义，在于它传承

隋唐五代长沙窑传统工艺，以首创釉下五彩瓷而闻名世界，它不仅是陶瓷产品，更是一种新载体文化，也是中国彩瓷的创新要发扬光大。

→中国古陶瓷学会副会长　上海博物馆副馆长　研究员

刘东瑞：改革和创新，是醴陵瓷器发展的主要精神。21世纪初是一个新的阶段，釉下五彩已经走向世界，随着越来越多的人的喜爱，将获得更为旺盛的艺术生命力。

→原国家文物鉴定委员会秘书长

胡继高：醴陵釉下彩瓷的美是一种娇俏的美，清雅明快，醴陵釉下瓷器采用的独特"双勾分水"技术，使其作品的釉色具有水灵通透的感觉，令人观之不倦。同时在器型、釉色、绘画技巧上追求端庄严谨，令人惊叹技艺的精绝，成就之高，堪为国宝。

→中国文物保护科学技术研究所研究员

周世荣：醴陵窑烧青花和釉下五彩。釉下五彩瓷的创烧成功，并在国际博览会上获得金奖而闻名世界。醴陵釉下瓷瓷质非常好，

是高温瓷；因为高温瓷有好多釉下色彩是烧不出来的，而醴陵成功的烧出缤纷的釉下五彩，其科技创新非常成功。

→湖南省文物考古研究所研究员

张如兰：作为中国文化遗产的组成部分——醴陵釉下五彩作品，在全面继承中国特色的文化审美情趣基础上，切合时代发展的实际需要，较多关注现当代艺术题材，作品反映的内容、艺术追求都较好地切合当前的时尚审美，是不可多得的中华艺术瑰宝。

→北京市文物局鉴定组组长 副研究员

韩威廉：景德镇一直做不出来釉下五彩，只有釉下、釉上相结合的五彩。湖南瓷业公司适时引进日本和德国的一些制瓷技术和方法，研制创烧出釉下五彩瓷，并且超越了国外的制瓷工艺，是一个伟大的突破。

→英国陶瓷专家

欧阳世彬：醴陵瓷绝对不是乡土艺术，它已经独领风骚，走向了世界，醴陵釉下五彩给人以轻松愉悦的感觉，如轻音乐，似小

夜曲，还有诗画般的文化内涵，很符合现代人群的审美情趣，它有着很大的艺术发展空间。所以说醴陵瓷是雅俗共赏的艺术，它是我们湖南人值得骄傲的名片。

另外要注重基础研究，研究胎骨高温下如何不变形，高温下保持胎釉的透光度，才能使醴陵瓷器的创作与生产保持良好的态势；另外在图案设计上，不要照搬国画构图，要因型而设计构图。我希望优秀的陶瓷设计大师要出在醴陵，所以希望醴陵有意识的培养陶瓷设计大师。

→中国古陶瓷学会副秘书长 景德镇陶瓷学院教授

周丽丽：醴陵是继湖南长沙窑后的又一个名窑，它与长沙窑一样都是中国彩瓷史上重要的里程碑。而醴陵能够在清代晚期和民国年间取得如此大的成就，我觉得原因主要有两点：

第一，醴陵抓住了时机，如果说唐代湖南长沙窑首次将氧化铁和氧化铜组合在一起创烧了高温釉下鄂绿彩的工艺，并且最早将中国传统书法绘画艺术，引入到瓷器装饰当中。要感谢湖南湘西熊希龄先生，是他抓住

了改革的时机，并在光绪三十一年以江西瓷业公司为模式，取得了湖南地方政府的支持，开办了湖南瓷业学堂，培养陶瓷技术人才。继而在光绪三十二年，又创立了湖南瓷业公司，聘请日本技师和景德镇师傅，引进当时最先进的陶瓷生产工艺设备，创烧出独具特色的醴陵釉下五彩，使醴陵制瓷业得以发展。

第二，醴陵瓷器在制瓷工艺上走出一条与景德镇不尽相同的路。景德镇彩瓷多为釉上彩，而醴陵瓷则继承了唐代长沙窑釉下鄂绿彩的创意，烧造出了名扬天下的釉下五彩和釉下绿彩等多种单色釉彩。这些彩瓷在釉下，色彩艳丽缤纷，但又不失清新典雅；较之景德镇的釉上五彩、釉上单彩更加晶莹润泽。使用起来色彩不容易脱落，而且又没有铅的危害。这些特点为景德镇瓷器所不及。

醴陵瓷器烧造工艺的创新，表现在彩绘工艺上面，它吸取了景德镇乃至日本的一些先进技术，最终形成了醴陵瓷器自己的风格。部分醴陵瓷器的装饰吸收了景德镇窑的吹釉工艺，花卉渲染由深至浅，和景德镇窑的吹釉工艺比较接近。另外醴陵瓷器彩绘中的墨裹法，就是用黑彩勾描线条，经焙烧后消失。这种技法也是受了日本的一些传统工艺的启示，形成的装饰纹样多为兼工笔带写意，具有笔墨的神韵，这种装饰应该说是醴陵的特色。其装饰晕染效果在当时被誉为东方陶瓷艺术的高峰。

建国以后，醴陵瓷的生产规模，我认为不在景德镇之下，特别是日用瓷。醴陵的釉下五彩瓷在建国以后是独树一帜的。所以业内专家对醴陵瓷高度赞扬，有"宋元看五大名窑，明清看景德镇官窑，近现代看醴陵窑"的说法。希望醴陵瓷在造型、装饰与设计观念上更加多元化，使醴陵瓷业得以全新健康的发展。

→上海博物馆研究员

釉下五彩瓷
珍品图版

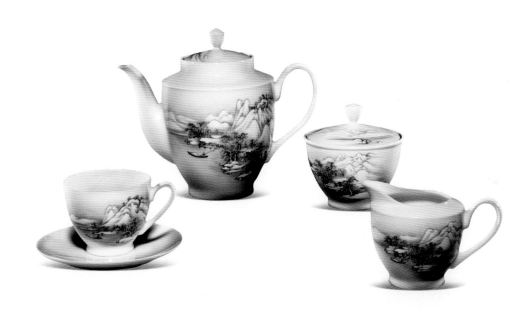

第
一
章

| 千年窑火・醴陵窑 |

红陶印方格纹釜

高 15.2cm　口径 22cm

东汉

醴陵市博物馆藏

醴陵新阳乡楠竹山窑出土

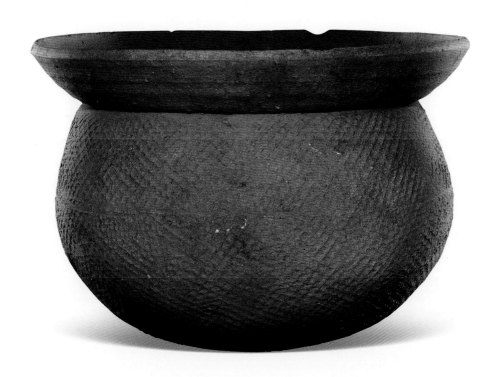

002

灰陶印方格纹双系盆

高 15.4cm　口径 26.25cm

东汉

醴陵市博物馆藏

醴陵新阳乡楠竹山窑出土

003

灰陶印方格纹镳壶

高 12.5cm　口径 10.5cm

东汉

醴陵市博物馆藏

醴陵新阳乡楠竹山窑出土

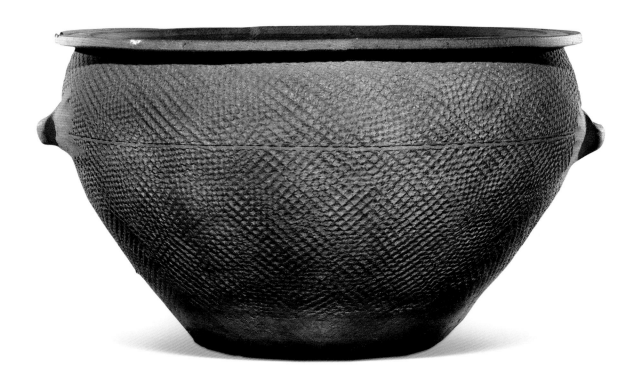

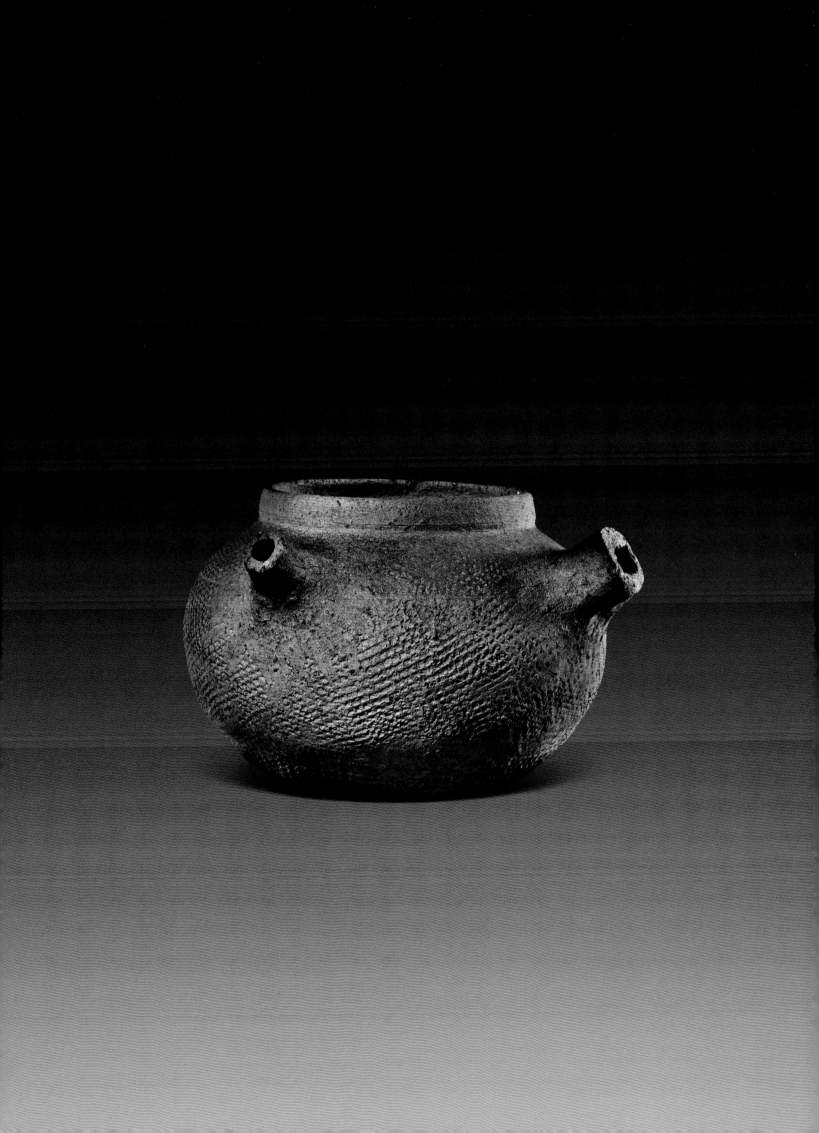

004

青白釉瓷香炉

高 11.9cm 口径 9cm

宋

湖南省考古研究所藏

醴陵泷山窑出土

005

青白釉刻莲瓣纹碗

高 4.5cm 口径 14.2cm

底径 5.3cm

宋

醴陵市博物馆藏

醴陵泷山窑出土

006

青白釉印花纹瓷盘

高 3.6cm 直径 17.8cm

宋

湖南省考古研究所藏

醴陵泷山窑出土

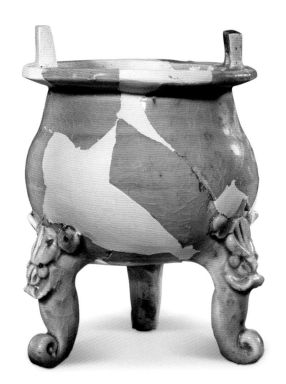

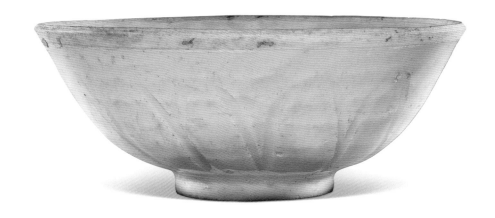

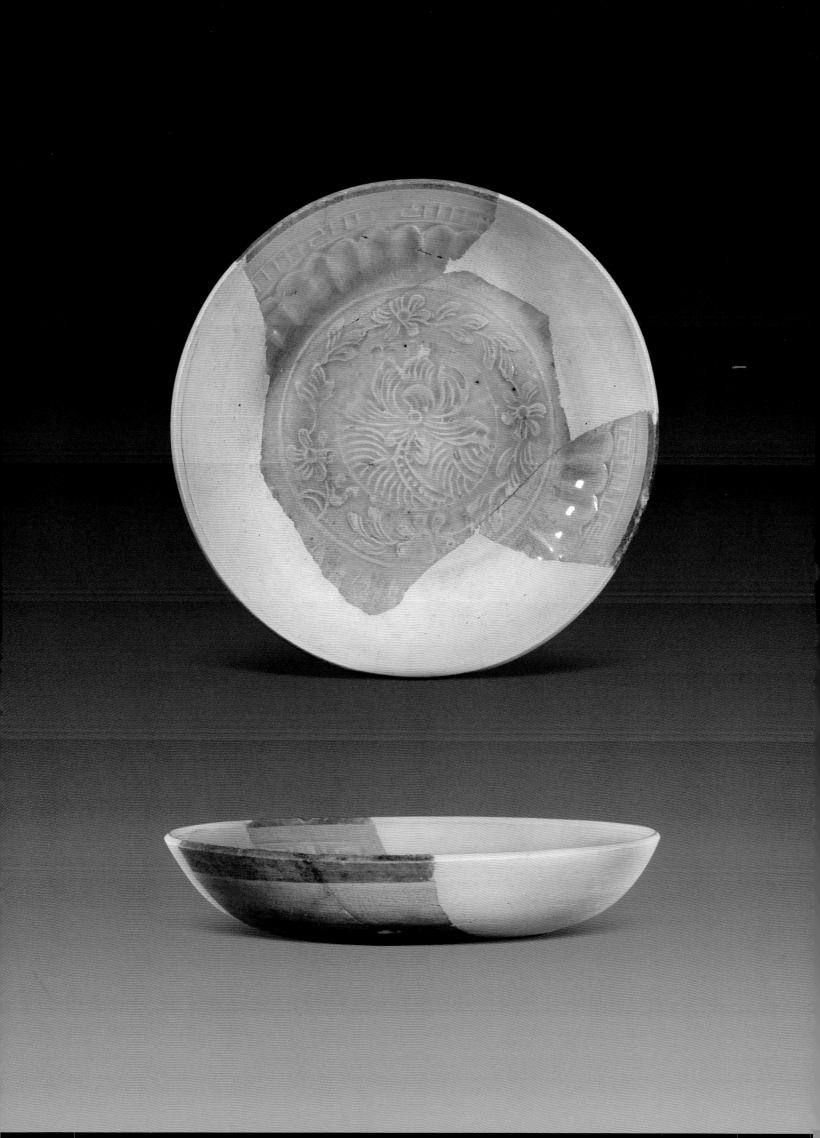

青白釉瓷盏

高 5cm 口径 12.9cm
底径 4.4cm

宋

湖南省考古研究所藏

醴陵沩山窑出土

008

青白釉瓷洗

高 7.5cm 口径 10cm
底径 5.2cm

宋

湖南省考古研究所藏

醴陵沩山窑出土

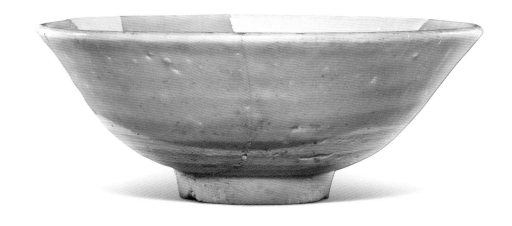

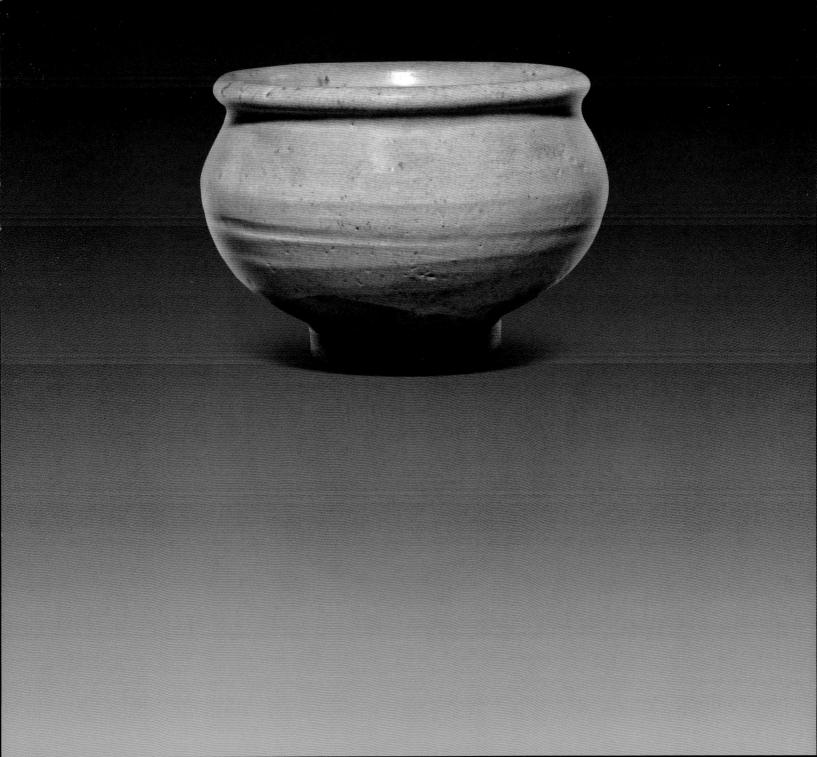

009	010	011	012
青瓷高足杯	**酱釉瓷盏**	**酱釉瓷碗**	**青白釉瓷盅**
高 7.8cm　口径 12.4cm	高 4.7cm　口径 10.1cm	高 4.7cm　口径 11.8cm	高 4.3cm　口径 8.5cm
底径 3.9cm	底径 3.5cm	底径 3.6cm	底径 3.2cm
元	元	元	元
湖南省考古研究所藏	湖南省考古研究所藏	湖南省考古研究所藏	湖南省考古研究所藏
醴陵沩山窑出土	醴陵沩山窑出土	醴陵沩山窑出土	醴陵沩山窑出土

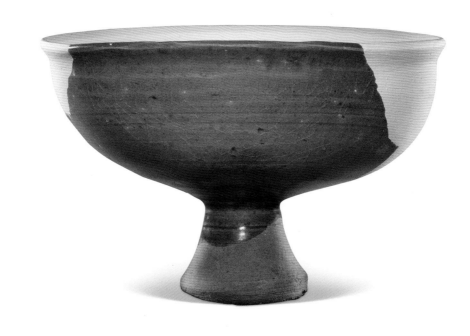

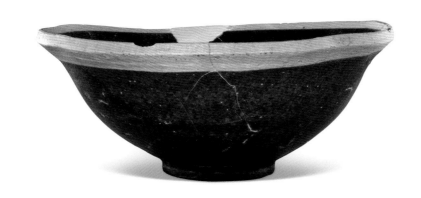

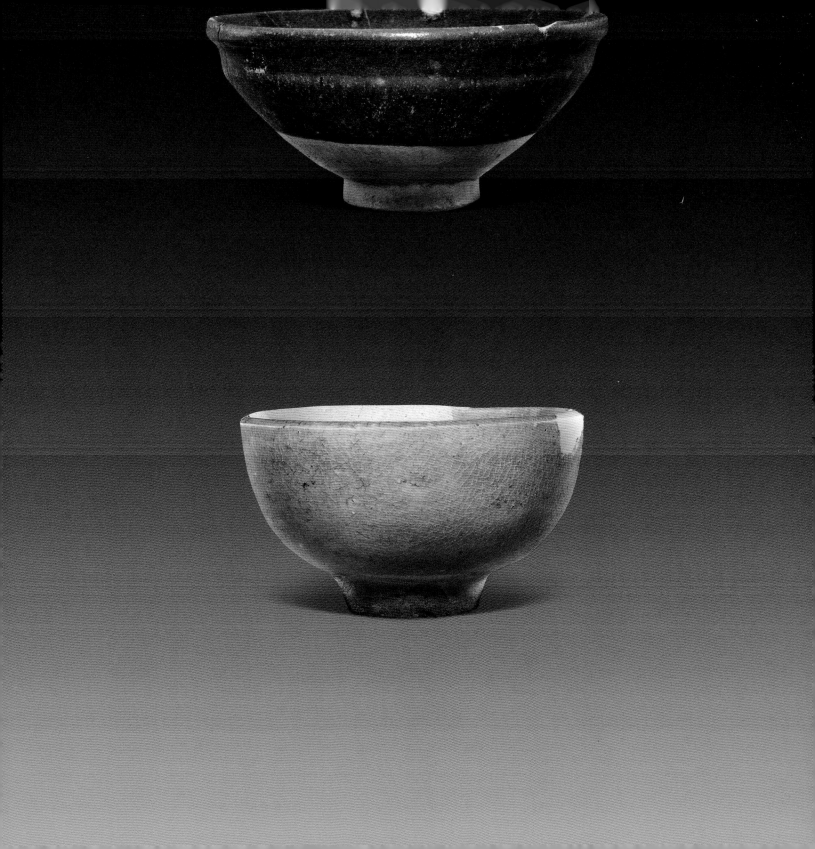

釉下蓝彩盖罐

高 7.6cm 口径 13.7cm

清

醴陵市博物馆藏

醴陵沩山窑出土

釉下蓝彩花鸟纹瓶

高 58cm 口径 19.8cm

底径 16cm

清

醴陵市博物馆藏

醴陵沩山窑出土

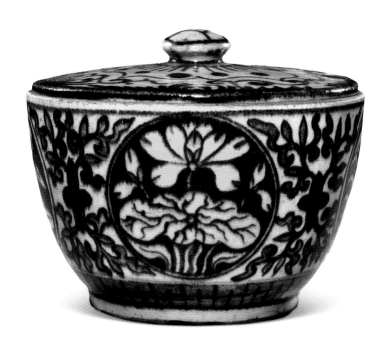

釉下蓝彩盖罐

高 7.6cm 口径 13.7cm

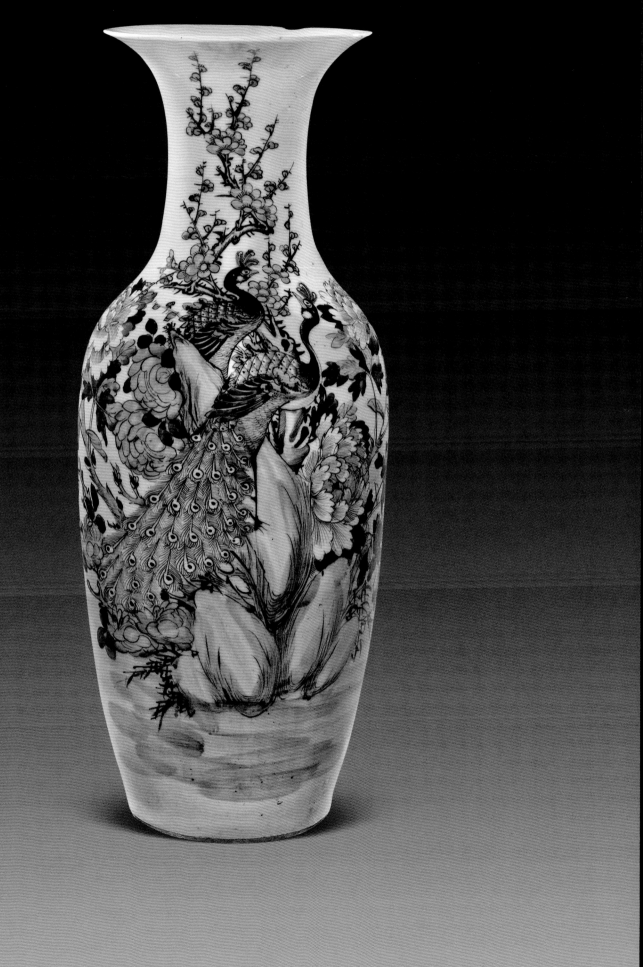

第二章

横空出世·釉下五彩瓷的诞生

釉下五彩花卉纹胆瓶

高 22.5cm　口径 2.5cm　底径 5.5cm

清宣统元年

醴陵市博物馆藏

底书"湖南瓷业公司"款

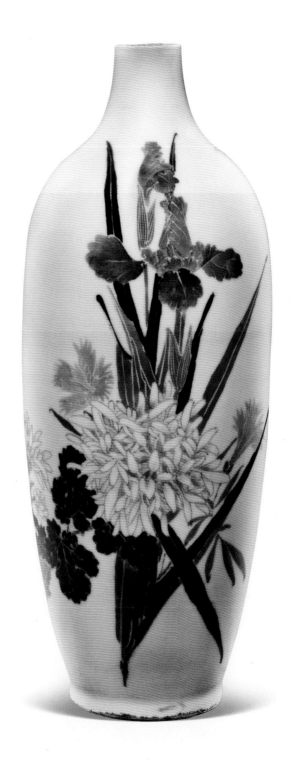

016

釉下墨彩人物故事图琵琶尊

高 52cm　口径 17.5cm　底径 19cm

清宣统元年

醴陵市博物馆藏

底书"宣统元年
湖南瓷业学堂制造"款

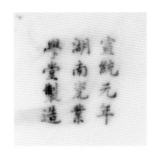

017

釉下五彩锦鸡牡丹纹凤尾尊

高 60cm

清宣统元年

醴陵市博物馆藏

底书"宣统元年
湖南瓷业学堂制造"款

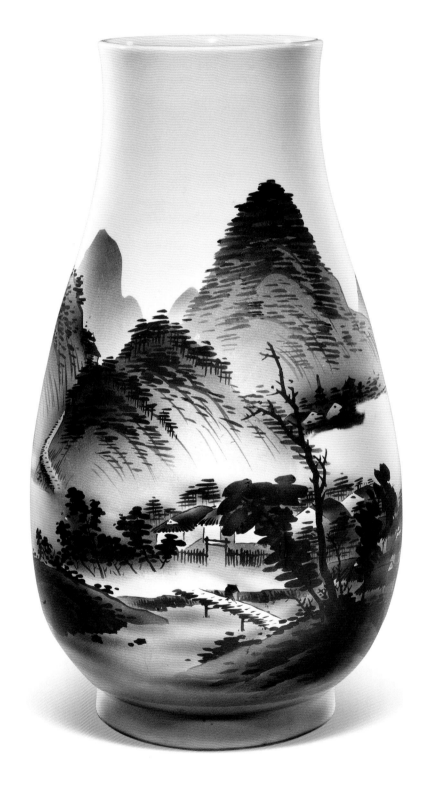

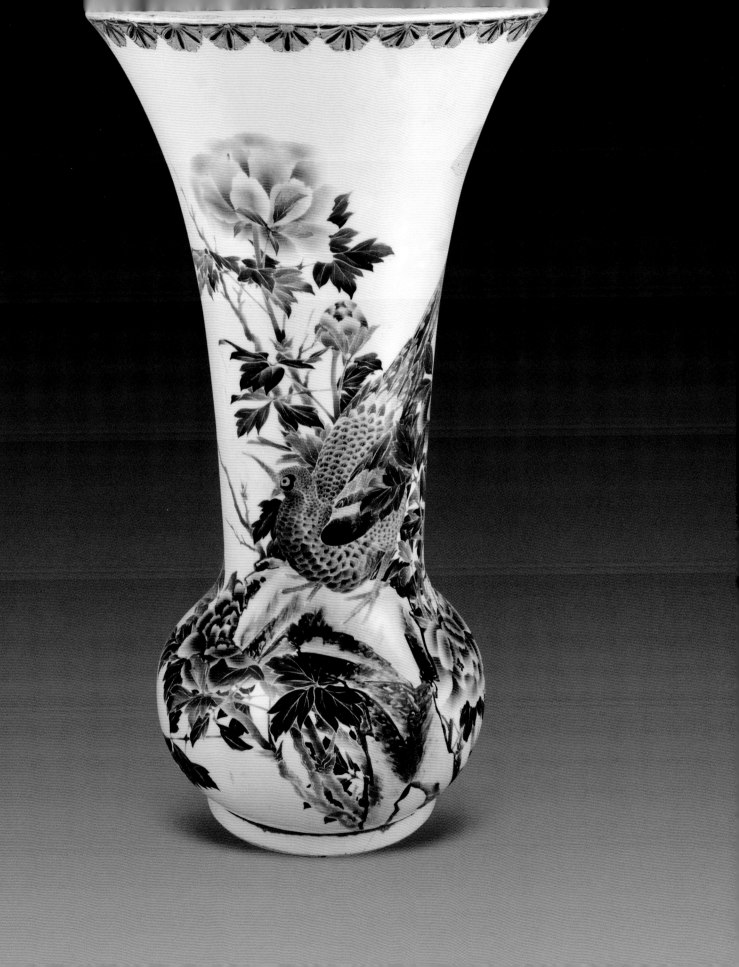

釉下五彩鹰石图瓶

高 38.3cm

清宣统元年

湖南省博物馆藏

底书"宣统元年湖南瓷业学堂
学生刘祖镛制"款

宣统元年
湖南瓷业
学堂学生
刘祖镛製

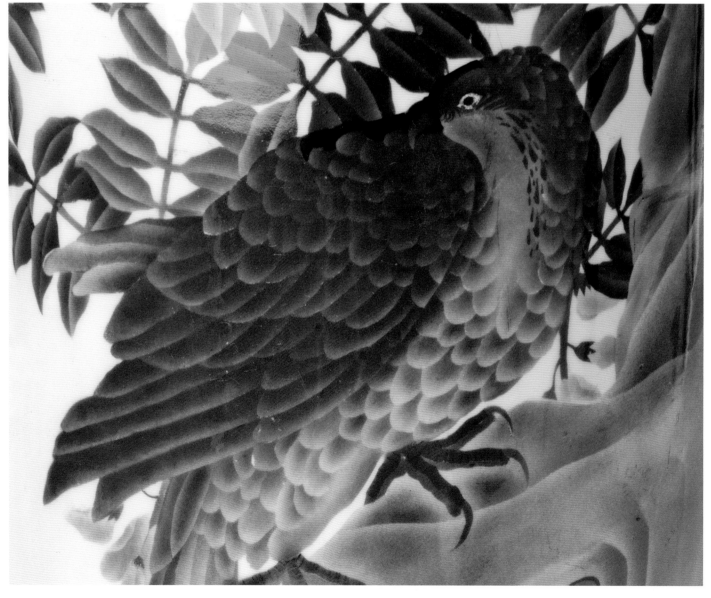

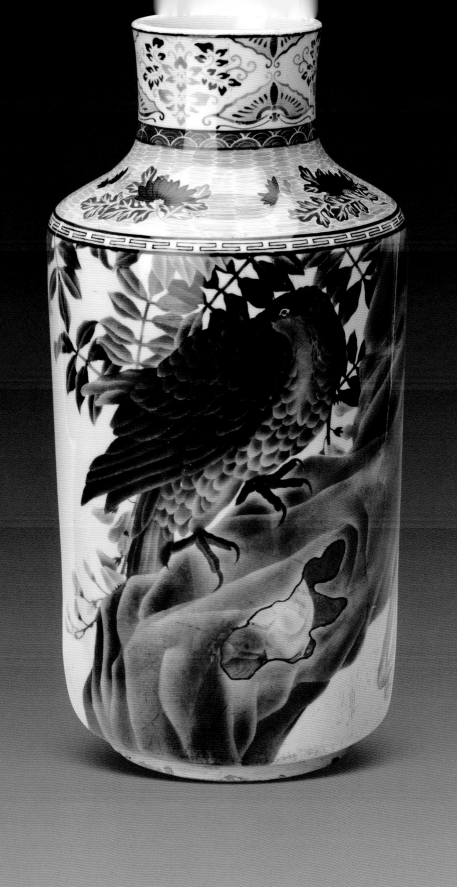

釉下五彩龙纹香炉

高 25cm　口径 28cm　底径 23cm

清宣统元年

湖南省博物馆藏

底书"大清宣统三年

湖南瓷业公司"款

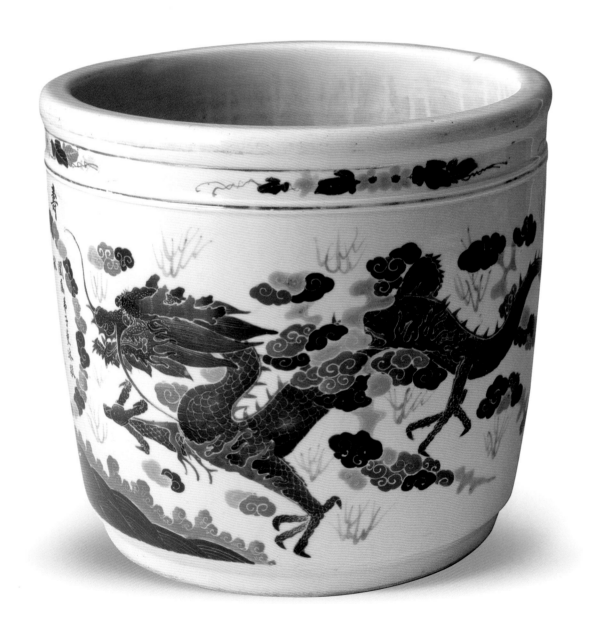

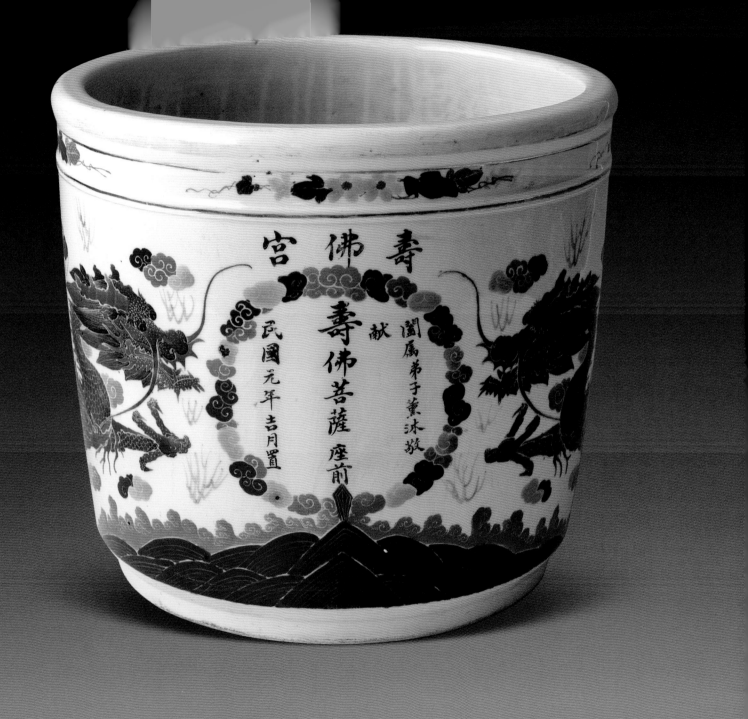

壽

佛

宮

獻

壽佛菩薩座前

闔屬弟子薰沐敬

民國元年吉月置

020

釉下五彩花卉纹瓶

高 38.8cm　口径 8cm　底径 11cm

清宣统二年

醴陵市博物馆藏

底书"大清宣统二年

湖南瓷业公司"款

021

釉下五彩山水图小口瓶

高 33.5cm　口径 3.5cm　底径 9.5cm

清宣统二年

湖南省博物馆藏

底书"大清宣统二年

湖南瓷业公司"款

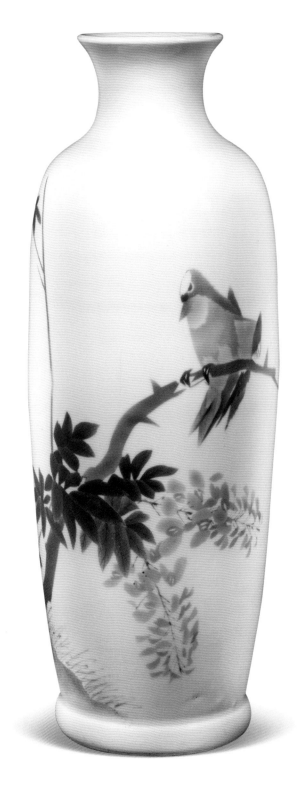

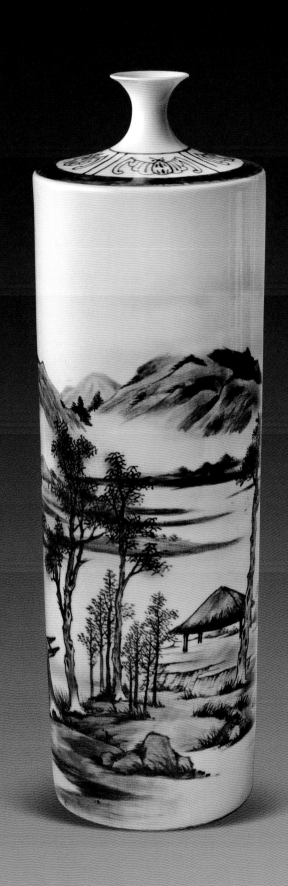

釉下五彩镂空葡萄纹瓶

高 41.5cm　口径 11cm　底径 12.8cm

清宣统二年

湖南省博物馆藏

底书"大清宣统二年

湖南瓷业公司"款

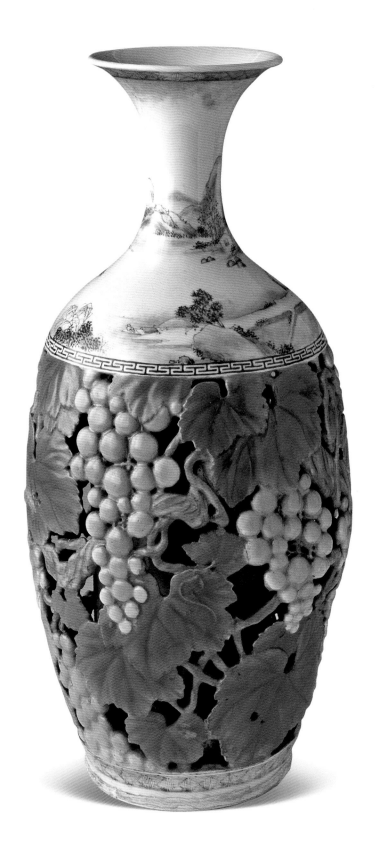

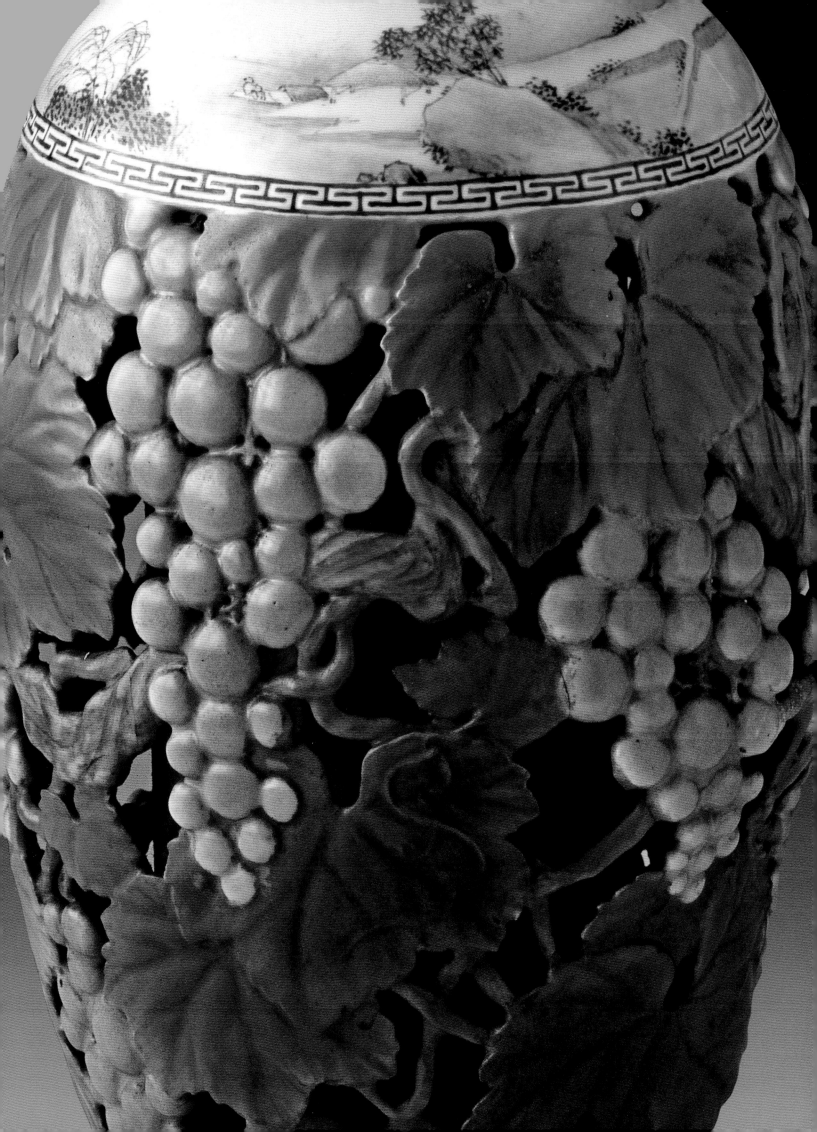

釉下五彩耄耋图大尊

高 64.5cm　口径 24cm　底径 29cm

清宣统二年
醴陵市博物馆藏
湖南瓷业公司制

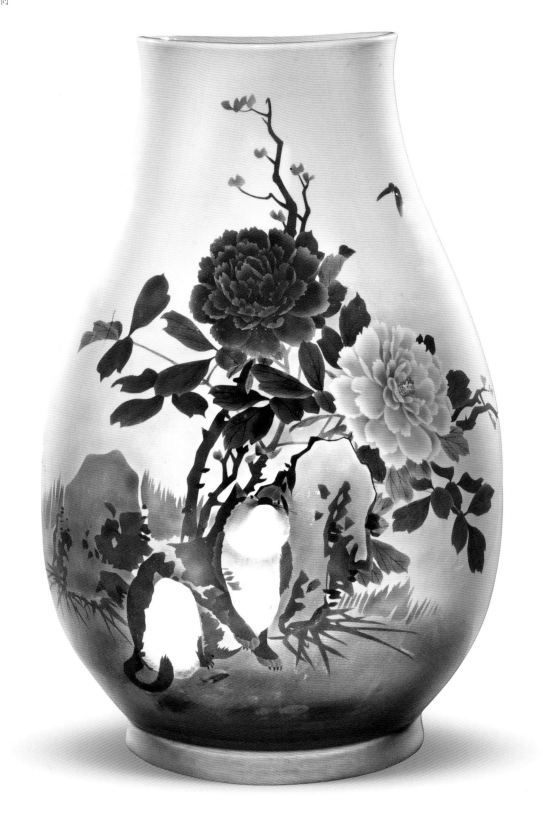

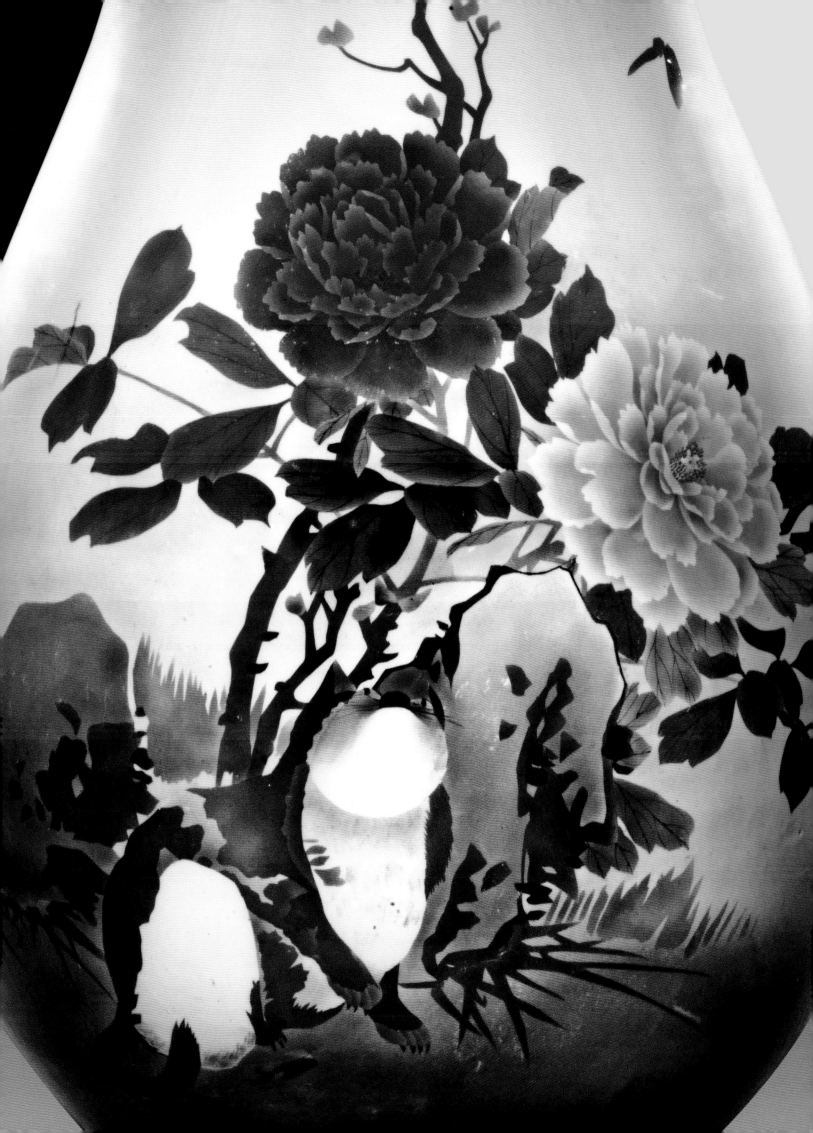

釉下五彩扁豆双禽图凤尾瓶

高 45cm　口径 19cm

清宣统三年

醴陵市博物馆藏

底书"大清宣统三年

湖南瓷业公司"款

1915年，此瓶在美国旧金山巴拿马

国际博览会上荣获金奖。

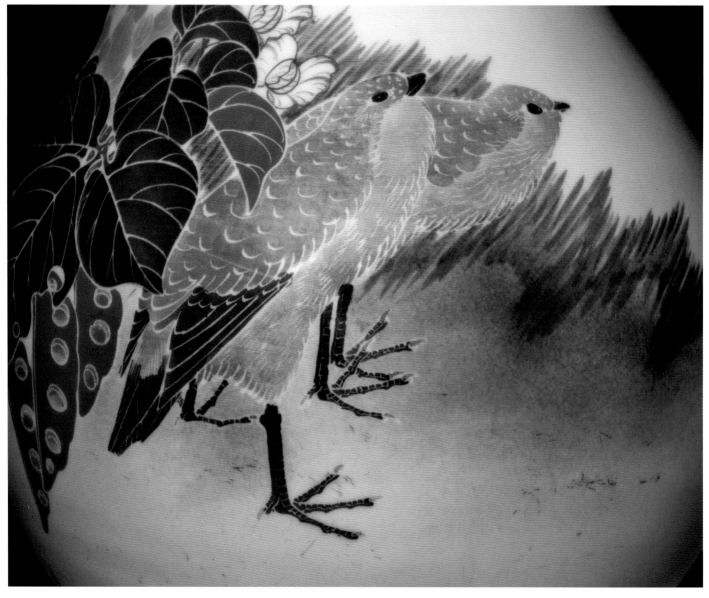

釉下五彩扁豆双禽图凤尾瓶

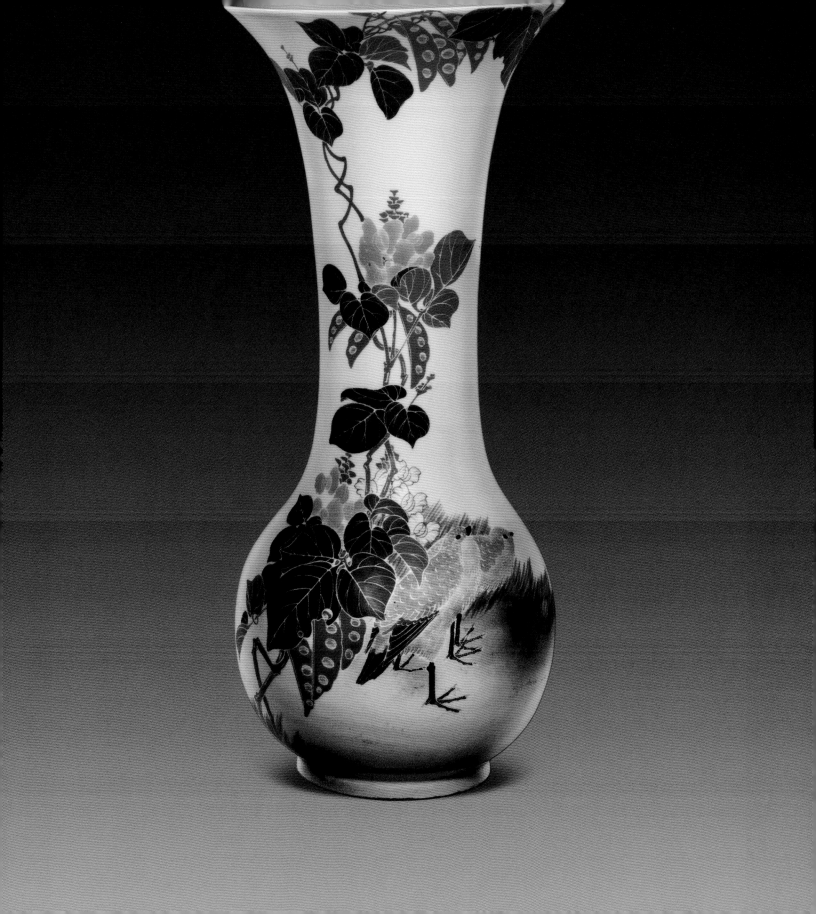

釉下五彩花卉纹葫芦瓶

高 30cm　口径 5.3cm　底径 10cm

清宣统三年

醴陵市博物馆藏

底书"大清宣统三年

湖南瓷业公司"款

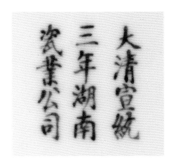

026

釉下五彩花卉纹瓶

高 49.2cm　口径 15.2cm

底径 16.7cm

清宣统三年

醴陵市博物馆藏

底书"大清宣统三年

湖南瓷业公司"款

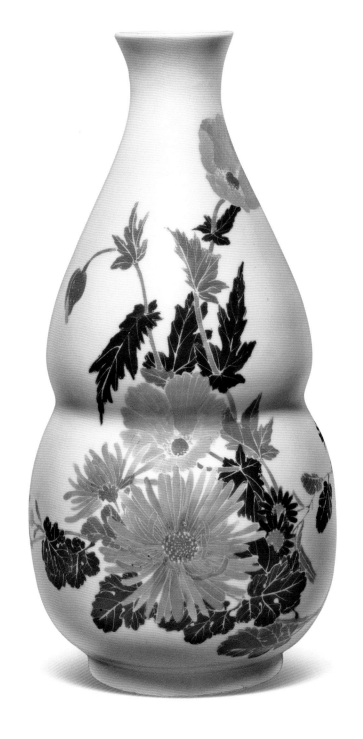

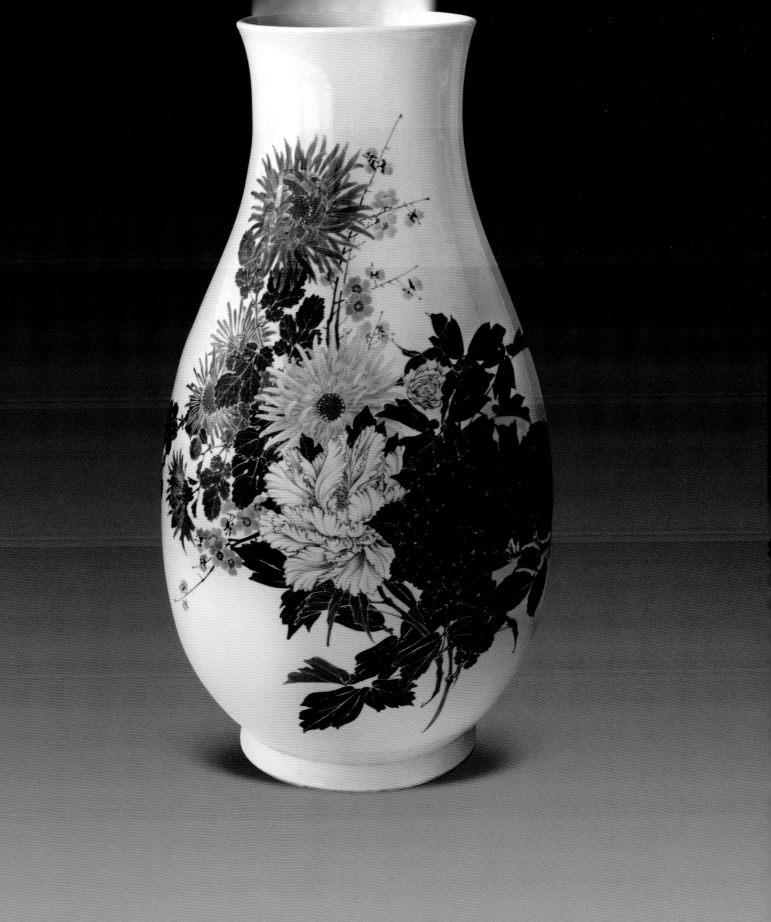

027

釉下五彩花卉纹棒球瓶

高 43cm　内口径 7.3cm　底径 13cm

清宣统三年

湖南省博物馆藏

028

釉下五彩花卉纹凤尾瓶

高 55.8cm　口径 27.5cm　底径 15.8cm

清宣统三年

湖南省博物馆藏

底书"大清宣统三年

湖南瓷业公司"款

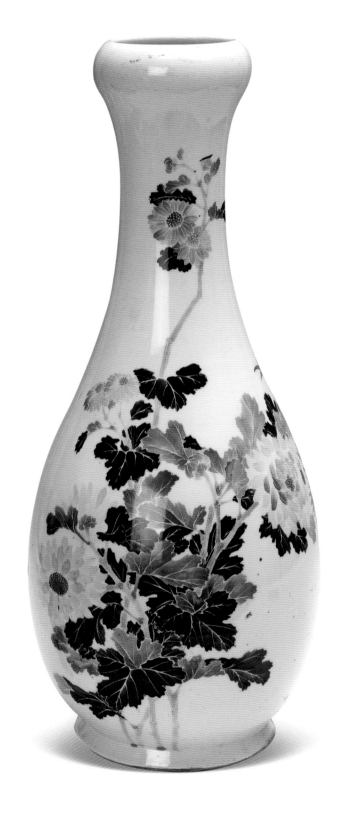

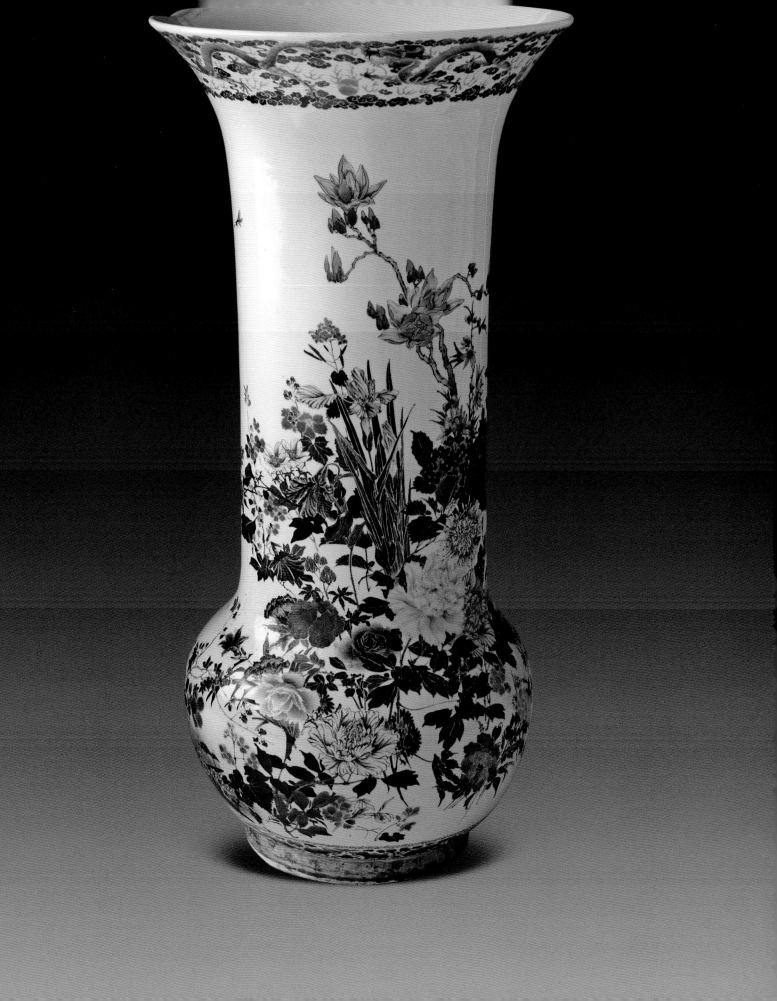

釉下五彩花卉纹帽筒

高 29cm　口径 12.7cm　底径 12.7cm

清宣统三年

醴陵市博物馆藏

底书"湖南瓷业公司"款

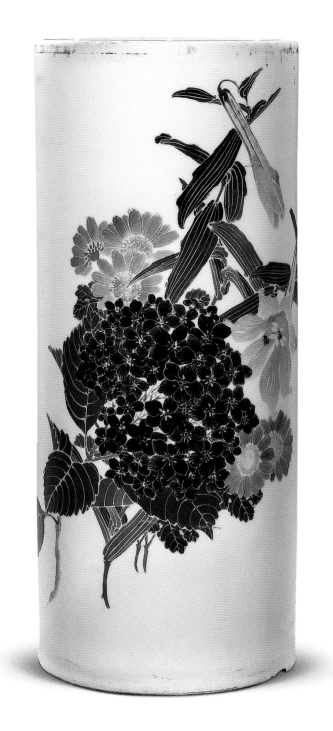

030

釉下绿彩竹图笔筒

高 12cm　口径 12cm　底径 12cm

民国

醴陵市博物馆藏

釉下绿彩竹图笔筒为 1919 年醴陵学生国耻讲演比赛会奖品，由醴陵人民提倡国货救国会赠，题"誓雪国耻"。

031

釉下五彩竹图印章

高 3.8cm　宽 1.5cm

民国

醴陵市博物馆

湖南模范窑业工场制

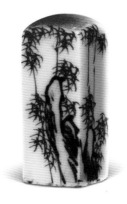

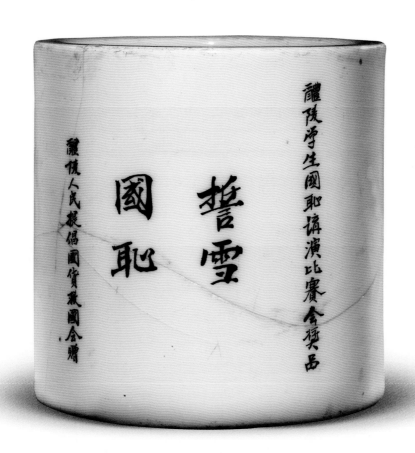

032

釉下五彩花卉纹方形印盒

高 3.6cm　直径 9.1cm

民国

醴陵市博物馆藏

底书"湖南瓷业公司制"款

033

釉下五彩虎图圆形印盒

高 3.8cm　直径 14cm

民国

醴陵市博物馆藏

底书"民国十三年夏月湖南模范窑业工场制"款

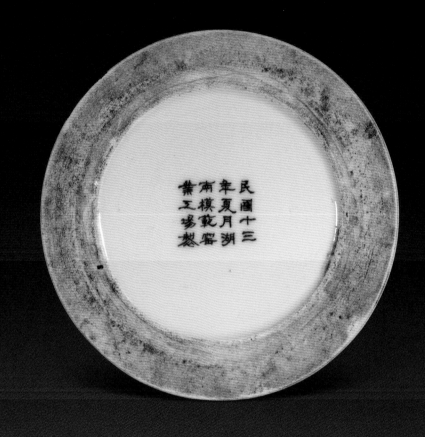

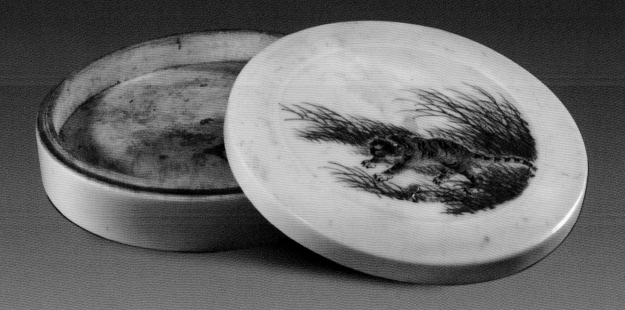

釉下五彩花鸟纹笔筒
口径 12.7cm　底径 12.7cm

民国
醴陵市博物馆藏

035

釉下绿彩山水图盖坛（一对）
高 20cm　直径 12.5cm

民国
醴陵市博物馆藏

底书"湖南模范窑业工场制"款

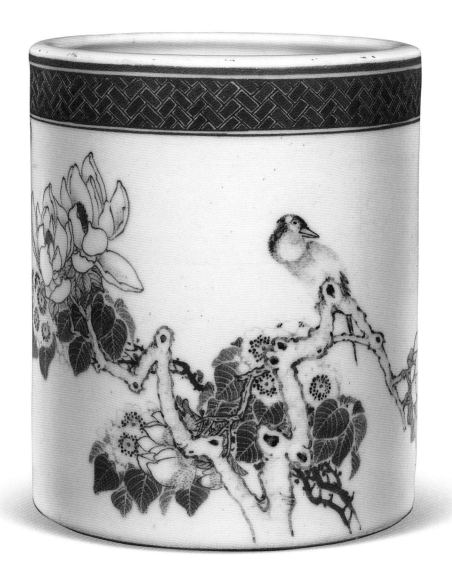

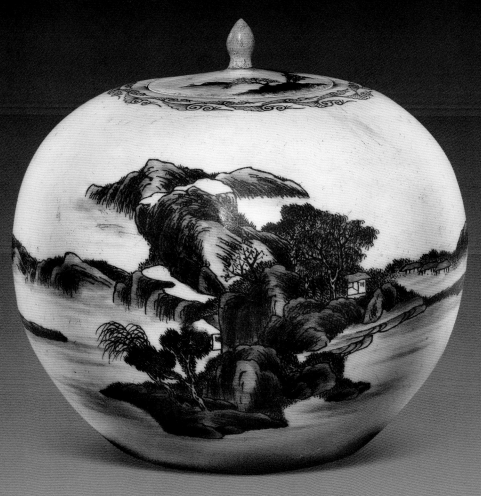

釉下墨彩山水人物图盘口瓶

高 46cm

民国

醴陵市博物馆藏

底书"湖南模范窑业工场制"款

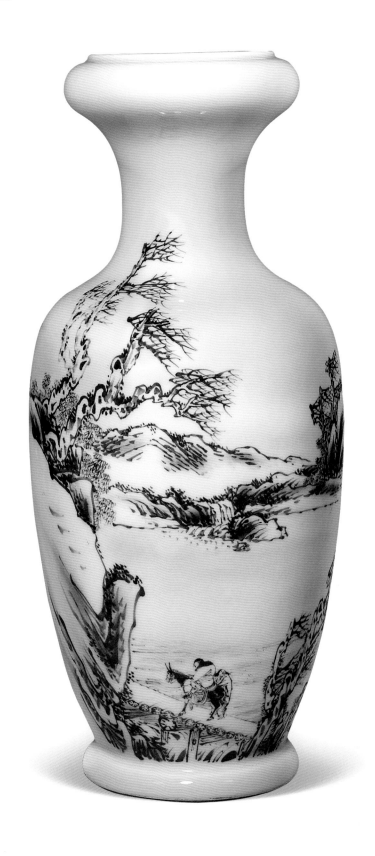

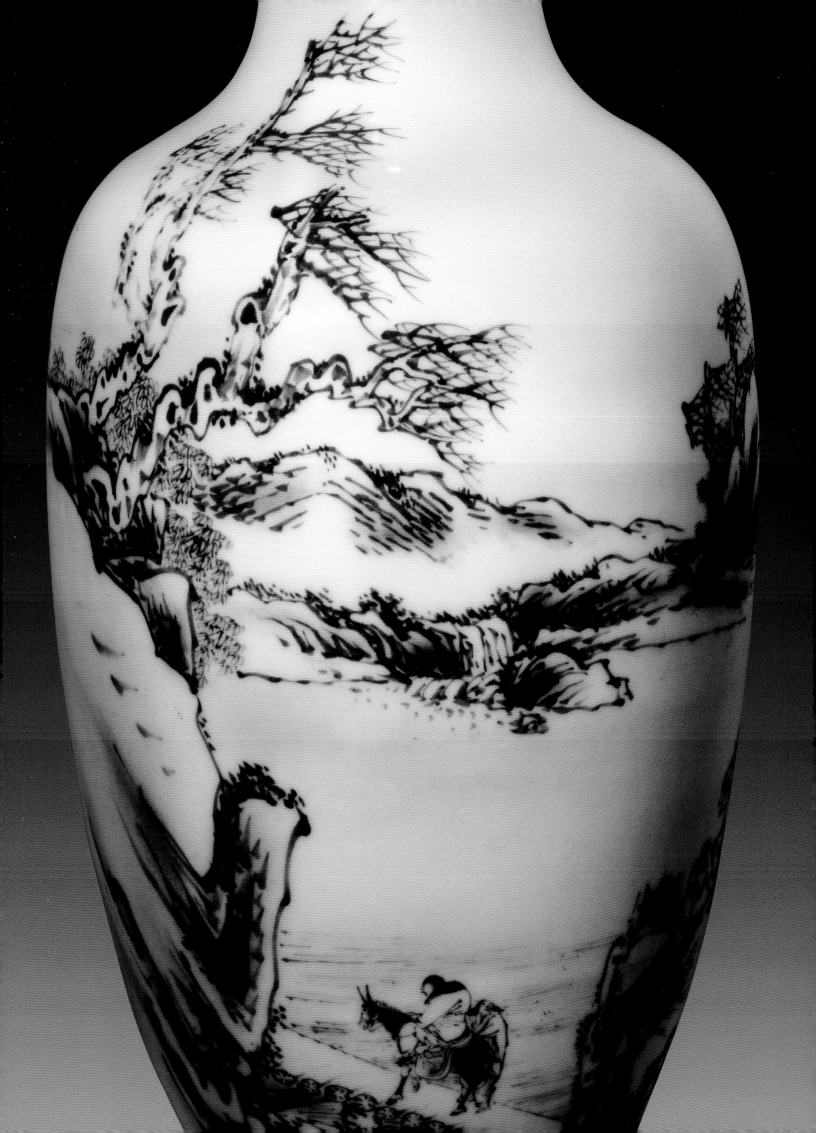

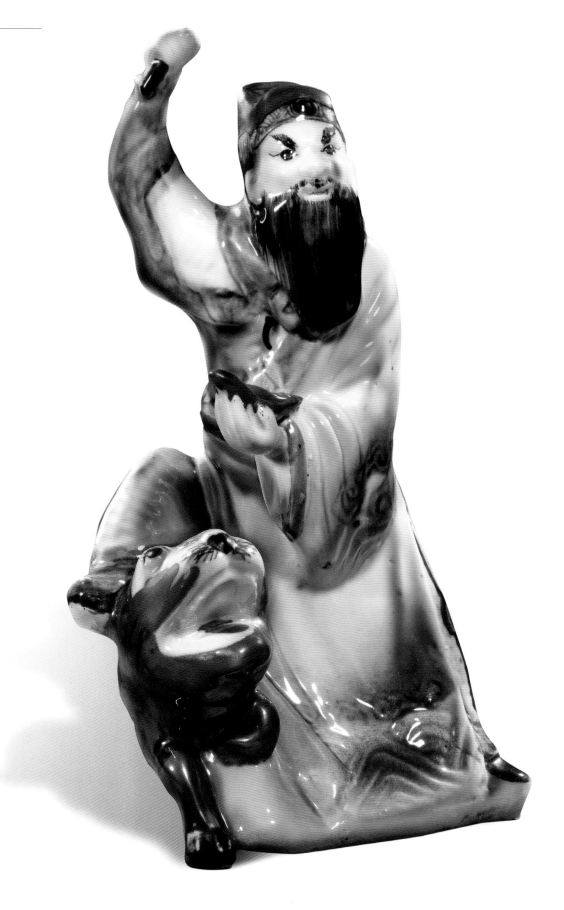

釉下五彩财神像

高 30cm

民国

醴陵市博物馆藏

底书"日新号"款

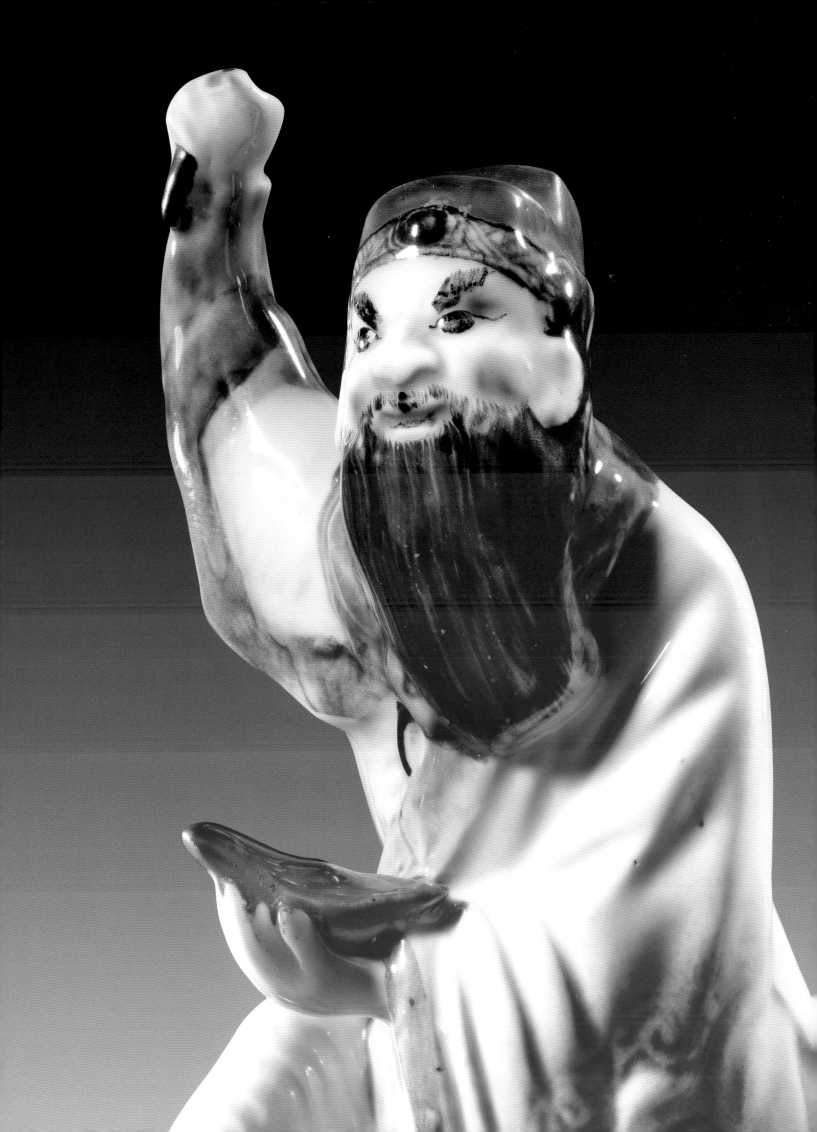

釉下五彩福仙翁像

高 28cm

民国

醴陵市博物馆藏

底书"日新号"款

釉下五彩禄仙翁像

高 28cm

民国

醴陵市博物馆藏

底书"日新号"款

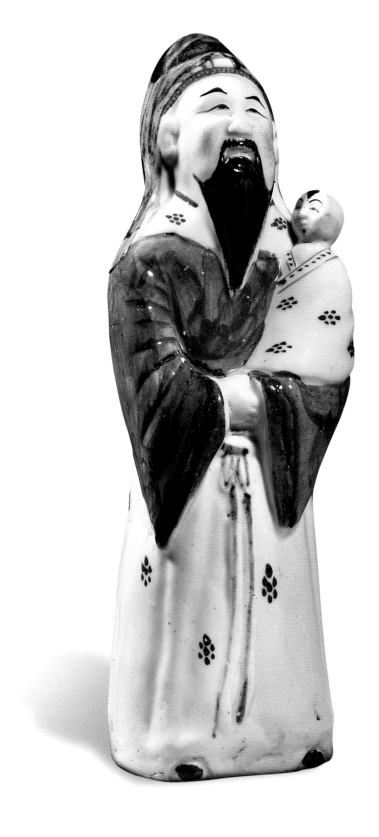

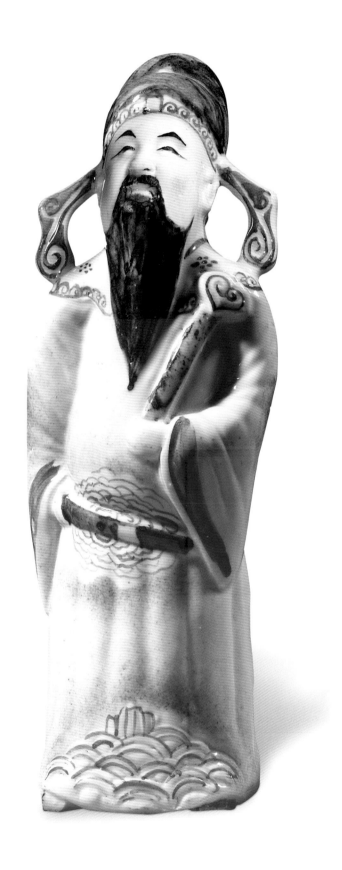

釉下五彩寿仙翁像

高 17cm

民国

醴陵市博物馆藏

底书"日新号"款

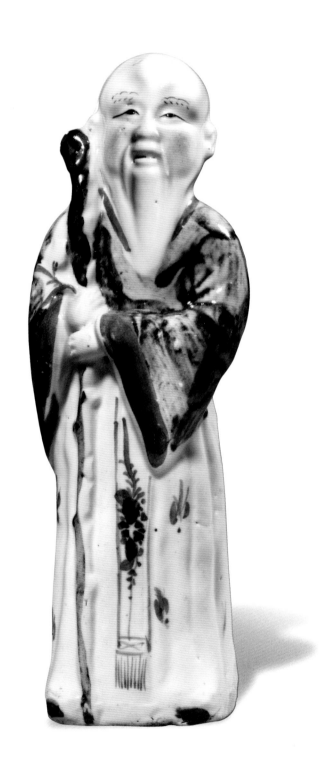

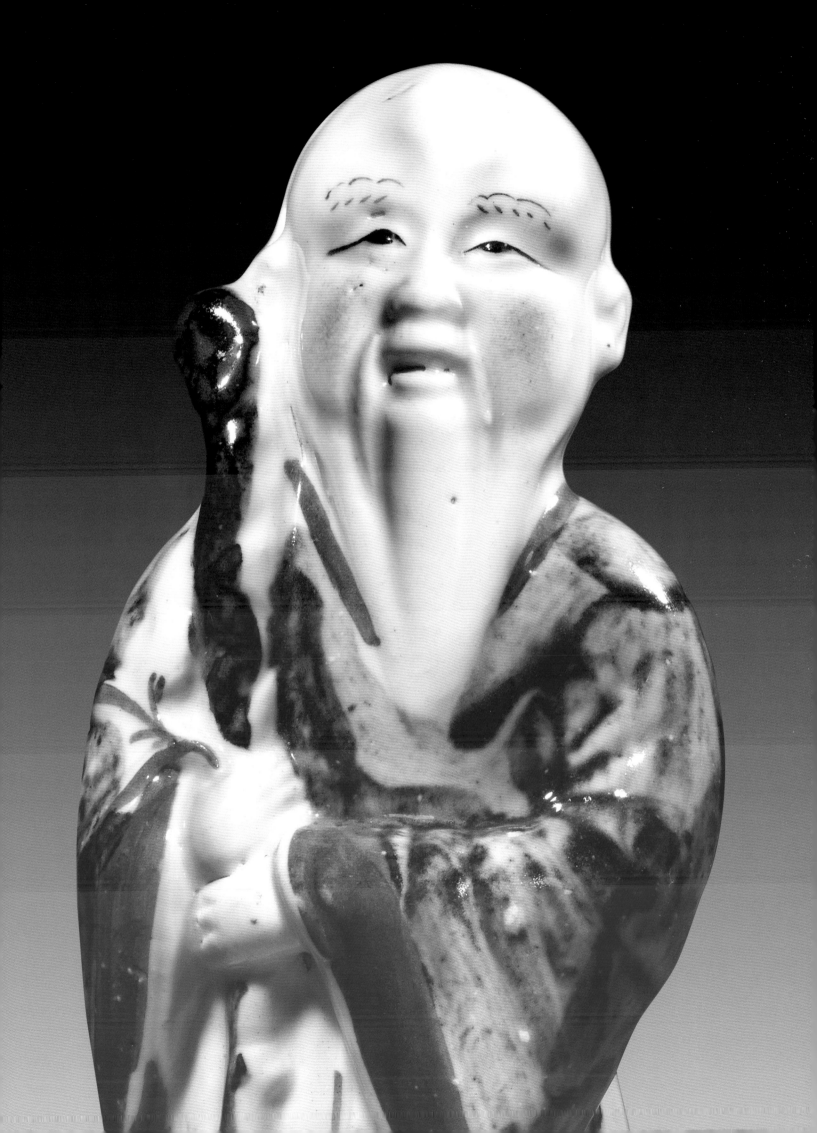

当代国瓷·国家宴会瓷 礼品瓷 陈设瓷

釉下五彩牵牛花纹瓶
高 46cm　直径 24cm

50 年代
作者　吴寿祺
醴陵市博物馆藏
人民大会堂陈设艺术瓷

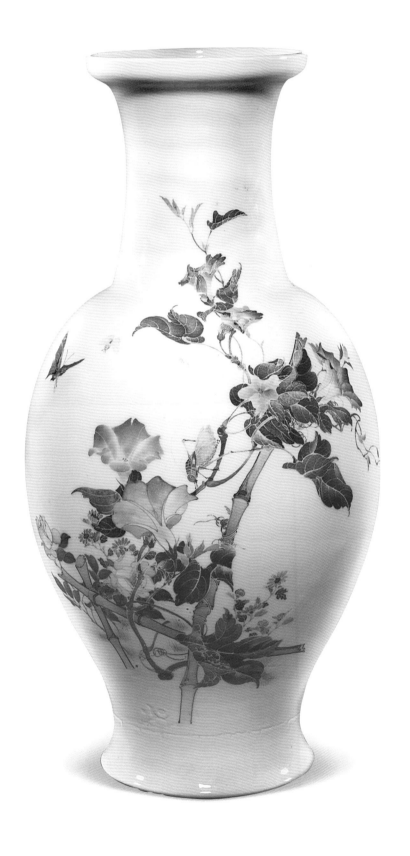

釉下五彩花鸟纹盘口瓶

高 45cm　直径 20cm

50 年代

作者　林家湖

醴陵市博物馆藏

人民大会堂陈设艺术瓷

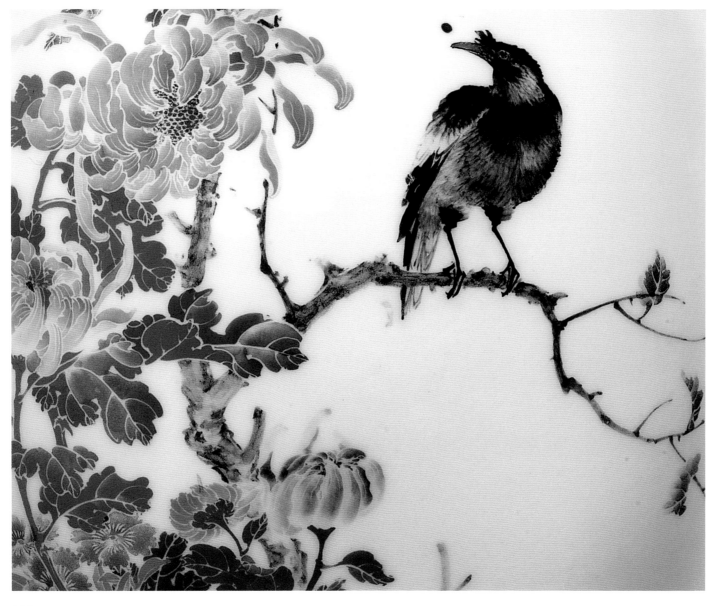

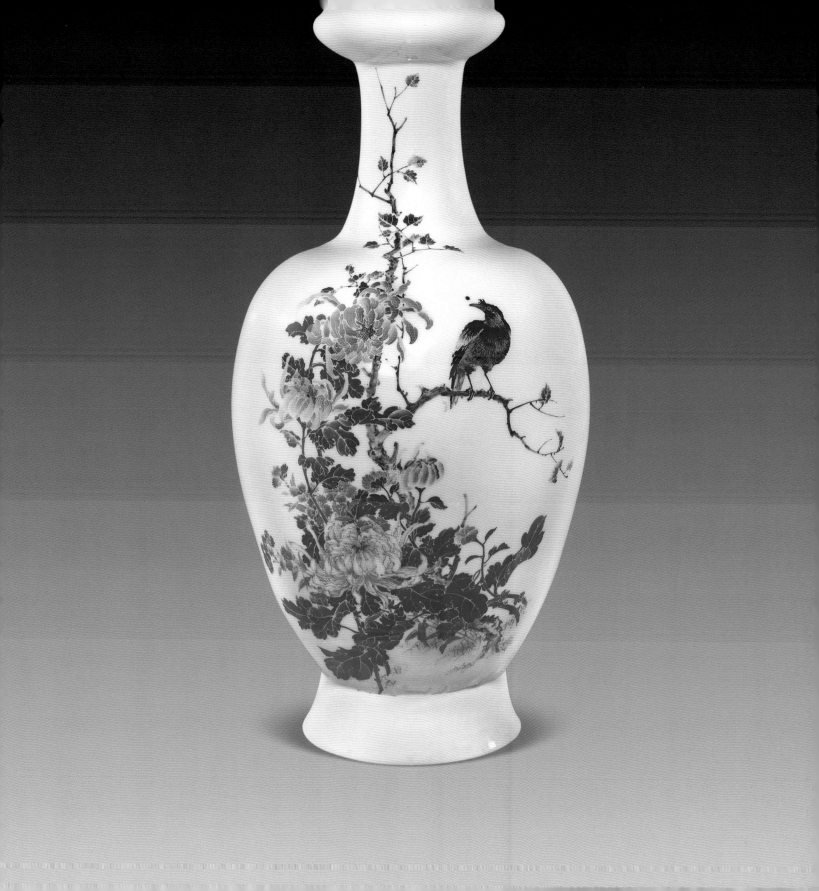

釉下五彩花鸟纹瓶

高 39cm　口径 8.2cm　底径 10.7cm

1958 年

作者　林家湖

醴陵市博物馆藏

人民大会堂陈设艺术瓷

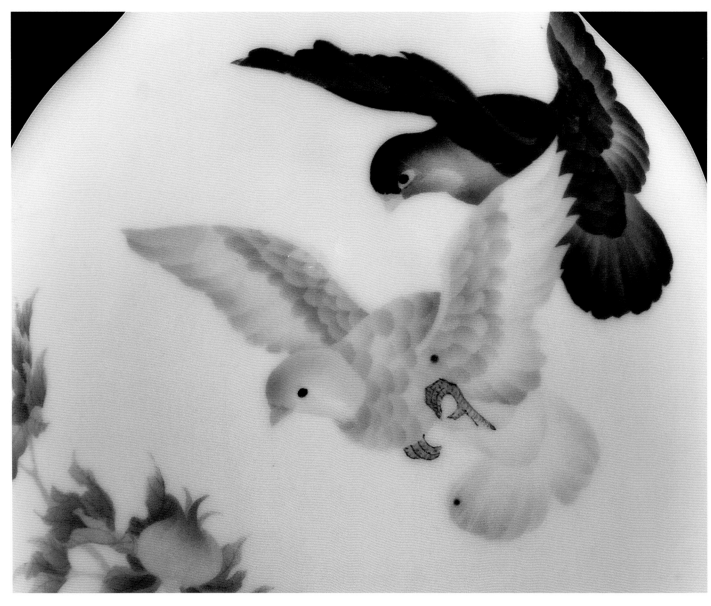

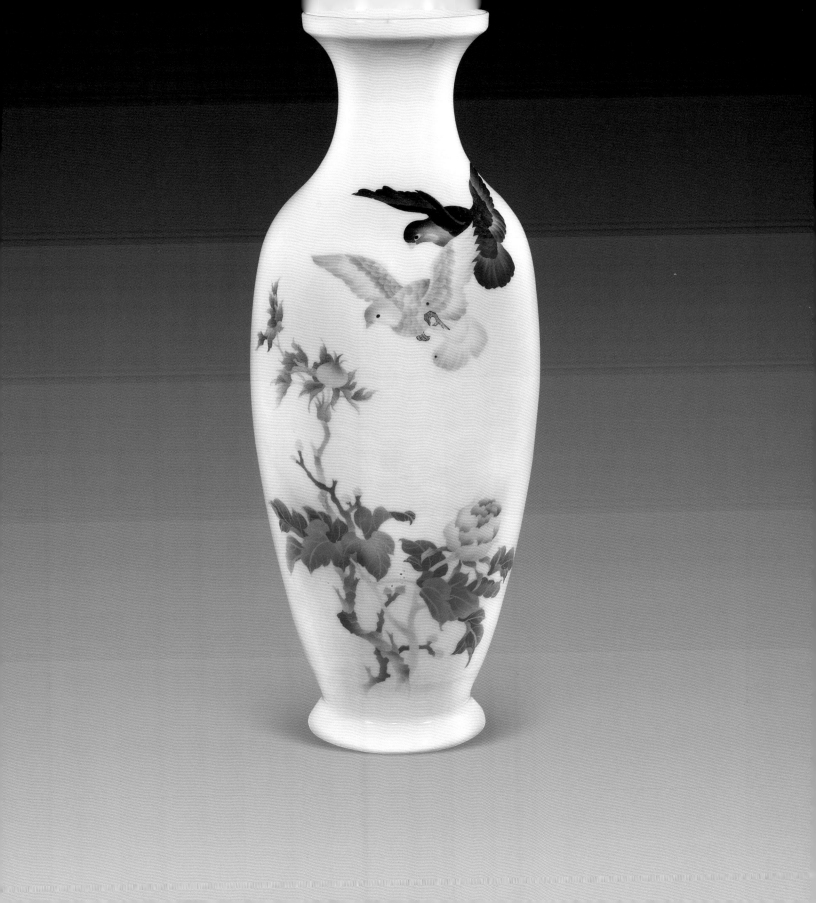

釉下五彩葡萄花鸟纹冬瓜瓶

高 48cm　口径 15.3cm

70 年代

作者 唐汉初

醴陵市博物馆藏

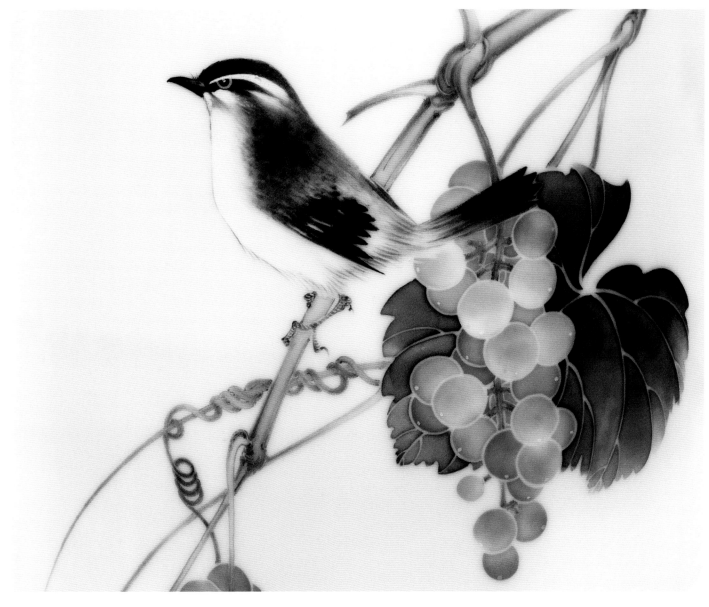

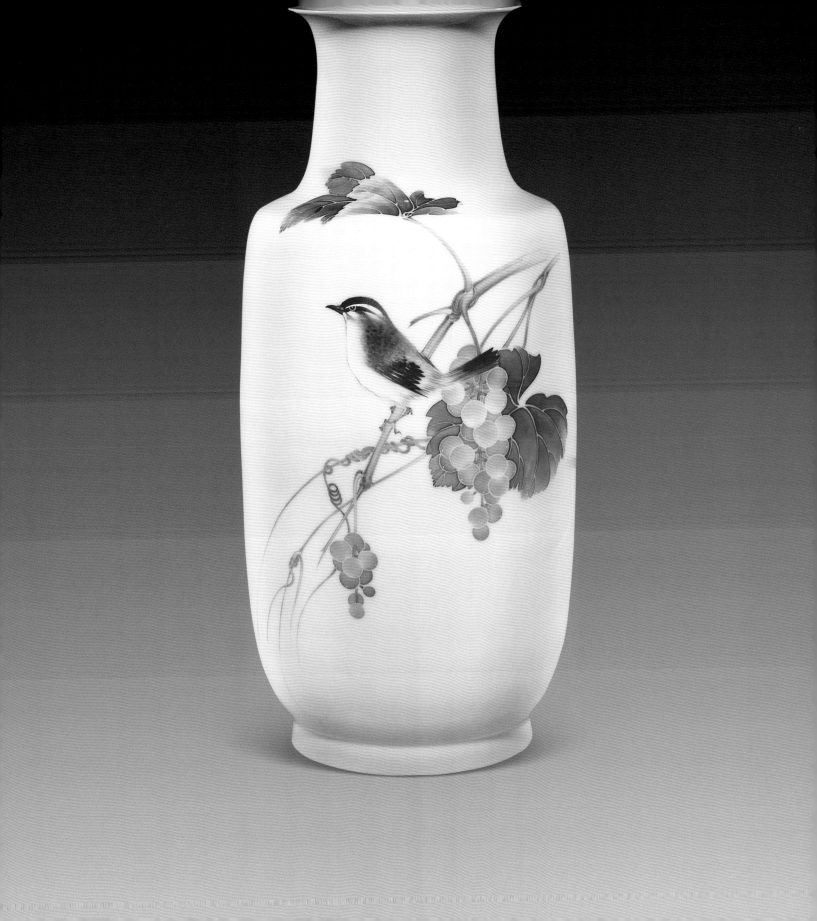

釉下五彩梅鹊图瓶

高 15.5cm　口径 6.5cm　底径 5.2cm

70 年代

作者 孙新水

醴陵市博物馆藏

046

釉下五彩松鹤图瓶

高 47.6cm　口径 14.5cm　底径 13.5cm

70 年代

作者 孙根生

醴陵市博物馆藏

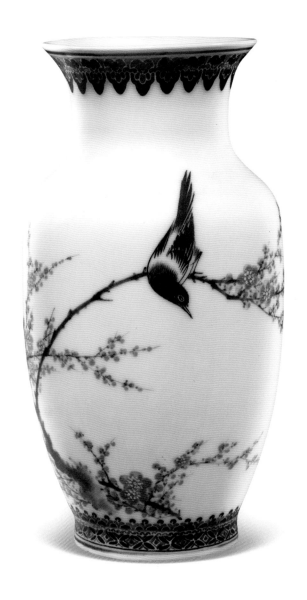

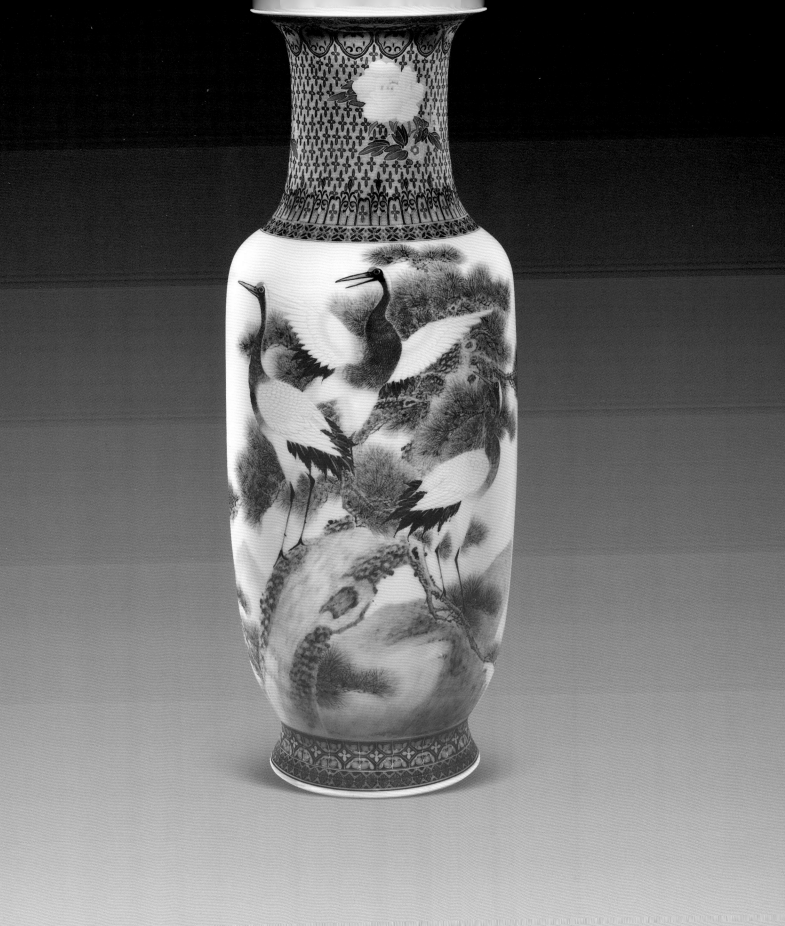

釉下五彩开光红楼梦人物图瓶

高 42cm　直径 22cm

70 年代

作者 邓景渊

醴陵市博物馆藏

人民大会堂陈设艺术瓷

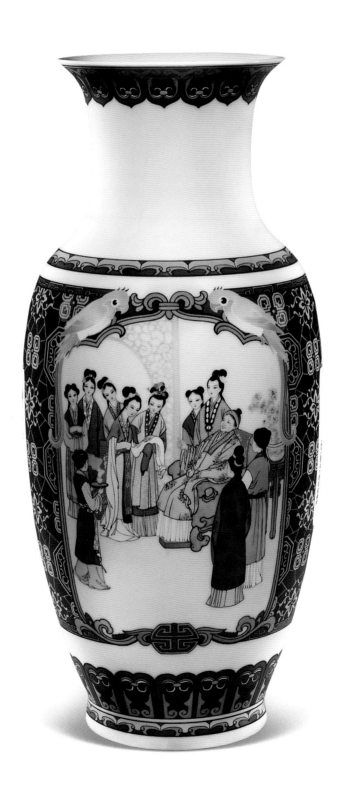

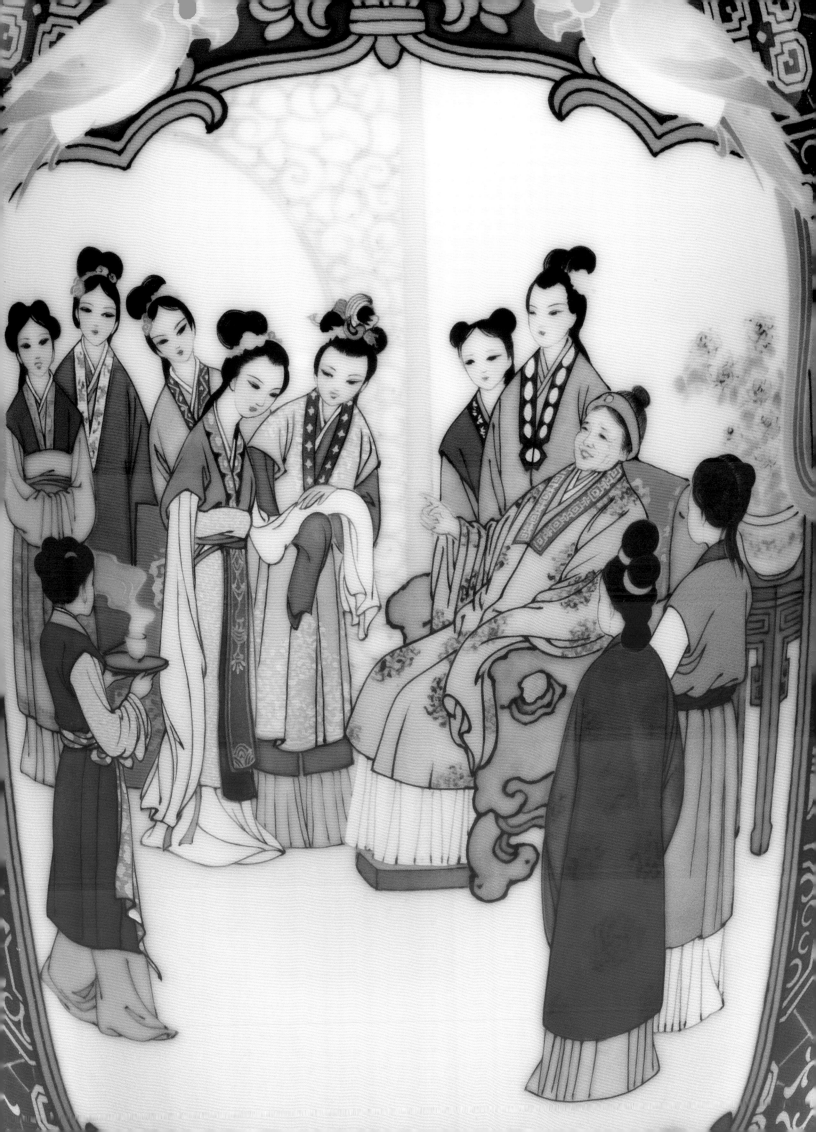

釉下五彩民族大团结图撇口瓶

高 61cm　直径 27cm

70 年代

作者 熊声贵

醴陵市博物馆藏

人民大会堂陈设艺术瓷

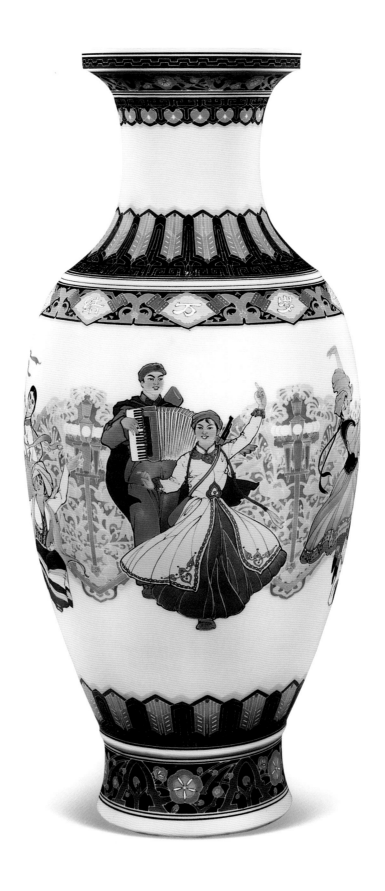

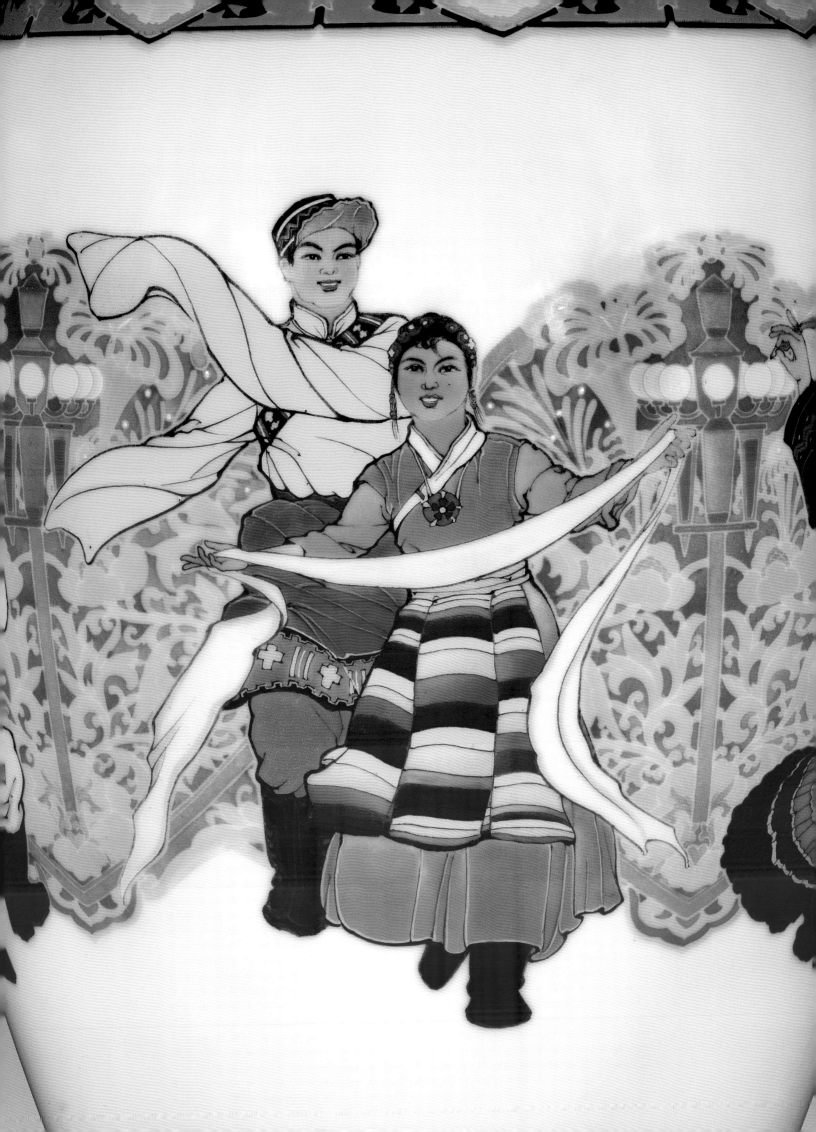

釉下五彩人物图罐

高 18.5cm 口径 20cm 底径 11cm

70 年代

作者 邓文科

醴陵市博物馆藏

人民大会堂陈设艺术瓷

毛主席！有您的教
导，有群众的智慧，
我定能战胜顽敌，
度难关。

阿庆嫂唱词 节录

同志们杀敌挂了彩，
沙家浜就是你们的
家。乡亲们象竹笋
处处说出来我就有
评他。慢慢批

沙奶奶唱词 节录 一九七五年

釉下五彩军民鱼水情图笔洗

高 16cm 直径 20cm

70 年代

醴陵市博物馆藏

人民大会堂陈设艺术瓷

釉下蓝彩岳阳楼茶具

壶高 19cm　直径 22cm
茶叶缸高 13cm　直径 14cm
奶盅高 12cm　直径 13cm
茶杯连碟高 12cm　口径 13cm
盆长 33cm　宽 16cm
花瓶高 14cm　直径 9cm

70 年代

醴陵市博物馆藏

中南海用瓷

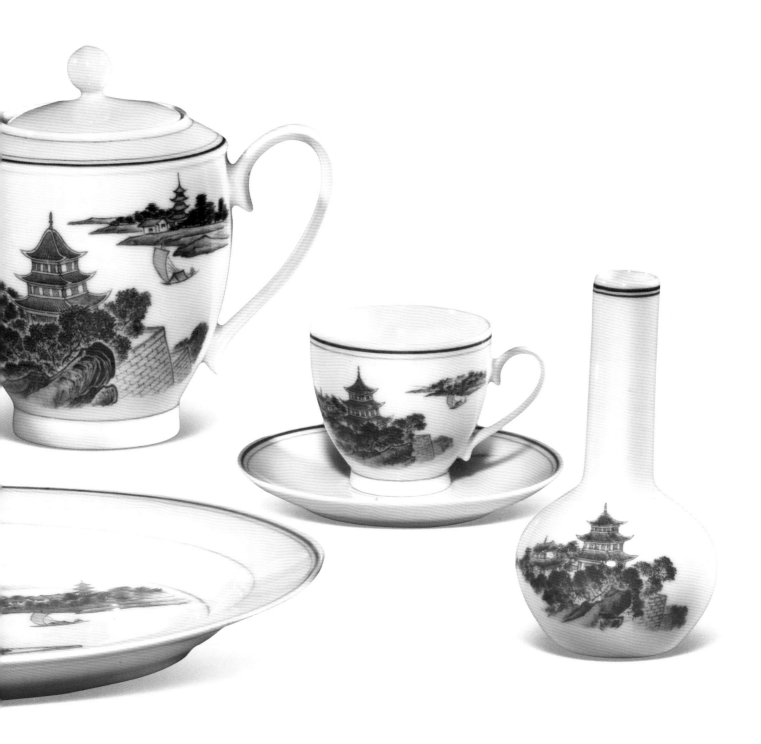

釉下蓝彩海棠纹餐具

盘长 36.5cm　宽 24.5cm
茶叶缸高 12cm　直径 11cm
碗高 5.5cm　口径 12cm
果盘高 11cm　直径 24cm
调味缸高 6.6cm　直径 9.5cm
勺子长 13cm

70 年代
醴陵市博物馆藏
人民大会堂国宴餐具

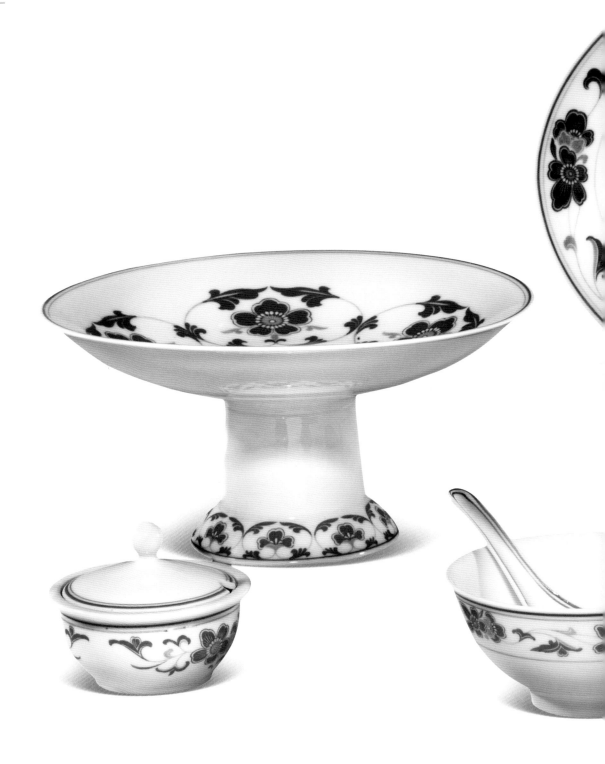

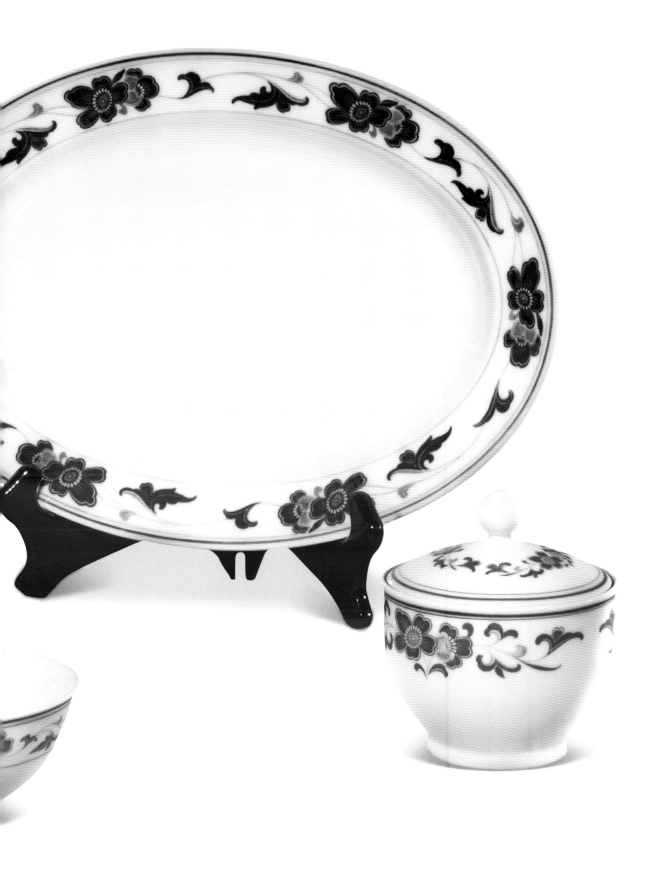

釉下五彩柿花纹茶具

壶高 19cm 直径 22cm

茶杯连碟高 12cm

70 年代

醴陵市博物馆藏

王震赠国际友人礼品瓷

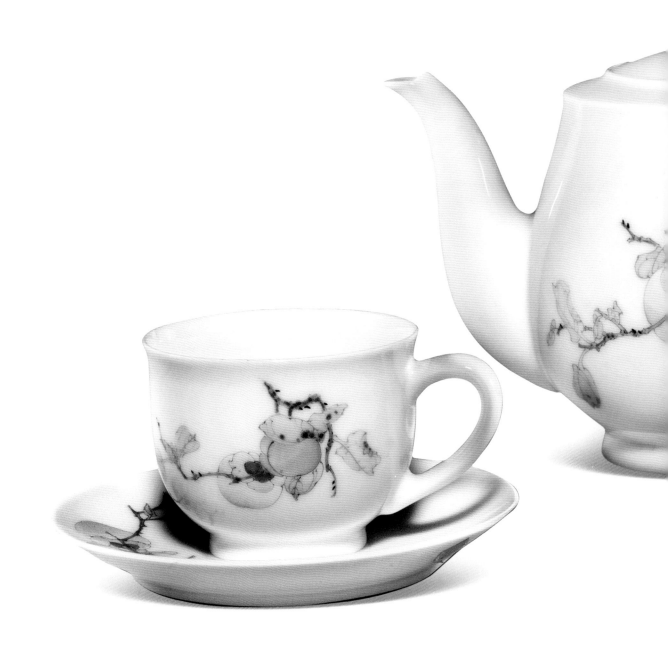

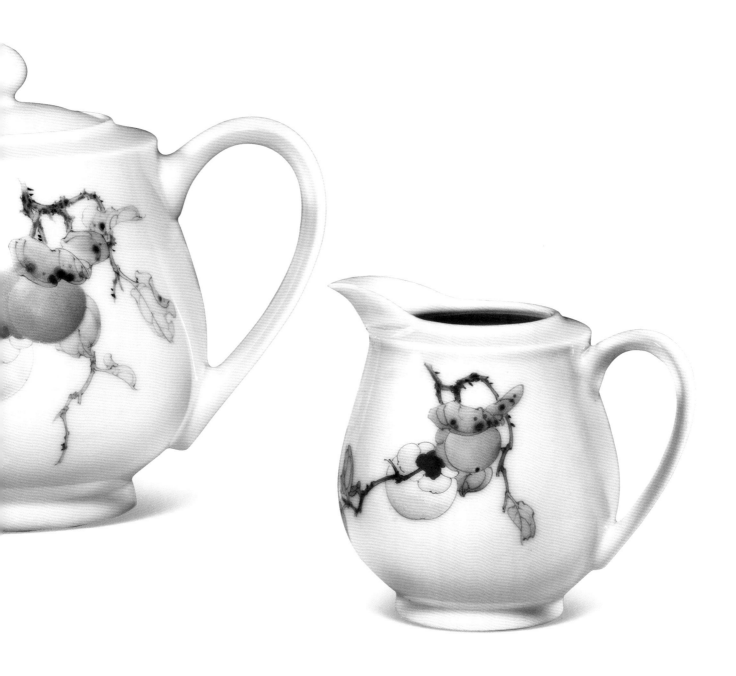

釉下五彩玉兰花纹茶具

壶高 19cm　直径 22cm
茶叶缸高 13cm　直径 14cm
奶盅高 12cm　直径 16cm
茶杯连碟高 7.5cm

70 年代

醴陵市博物馆藏

国家领导人出访礼品瓷

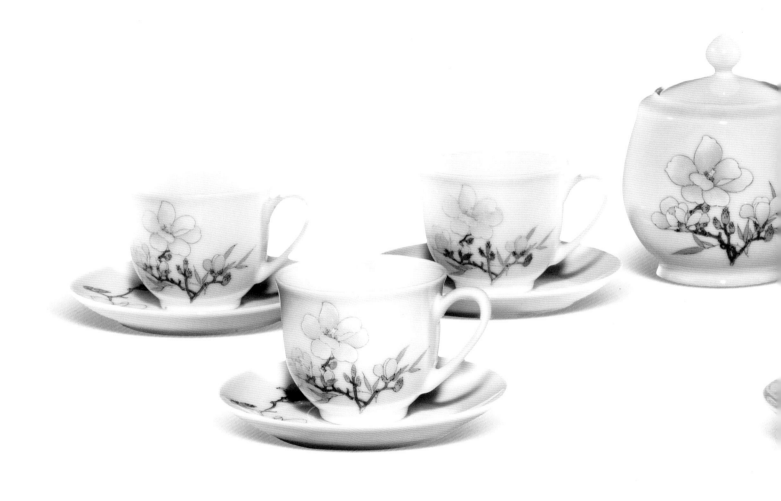

釉下五彩玉兰花纹茶具

壶高 19cm　直径 22cm

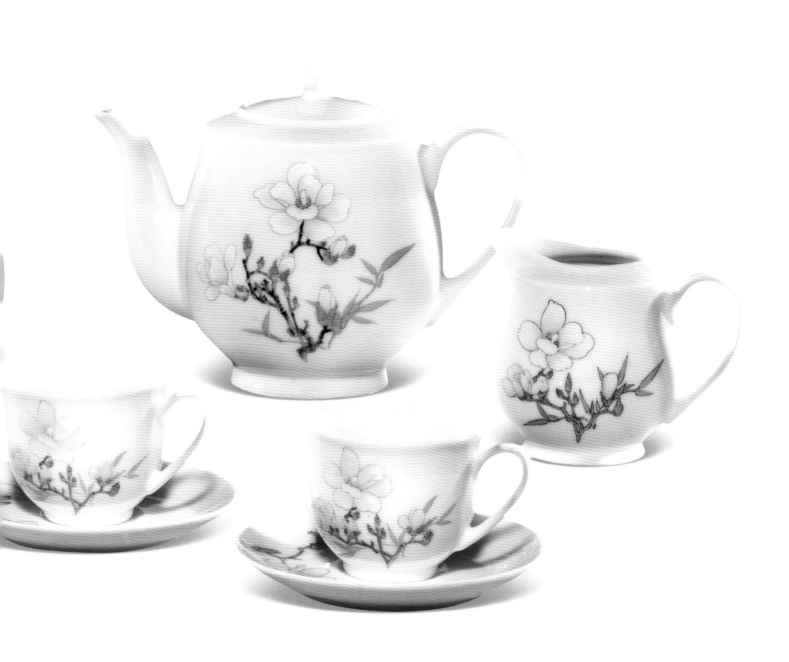

釉下五彩雪景图茶具

壶高 42cm　直径 22cm
茶叶缸高 12cm　直径 14cm
奶茶缸高 11cm　直径 13cm
茶杯高 12cm　口径 13cm

70 年代
醴陵市博物馆藏
国家领导人出访礼品瓷

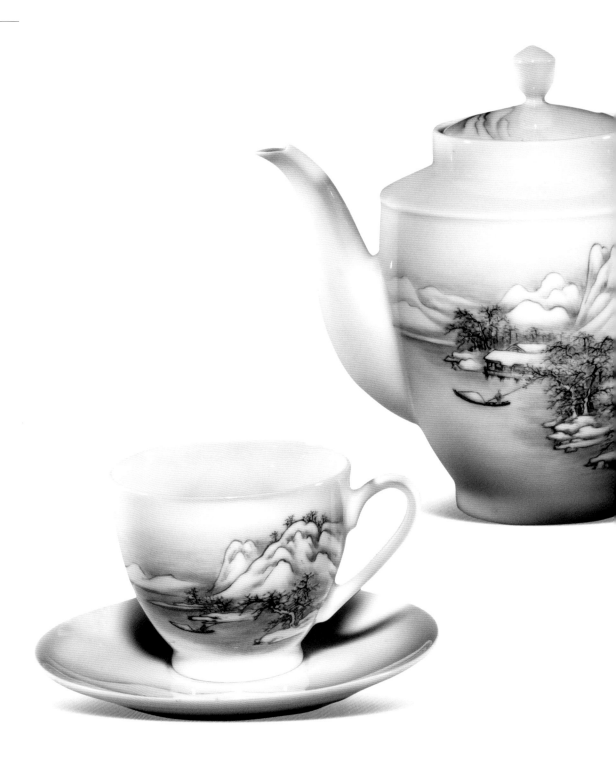

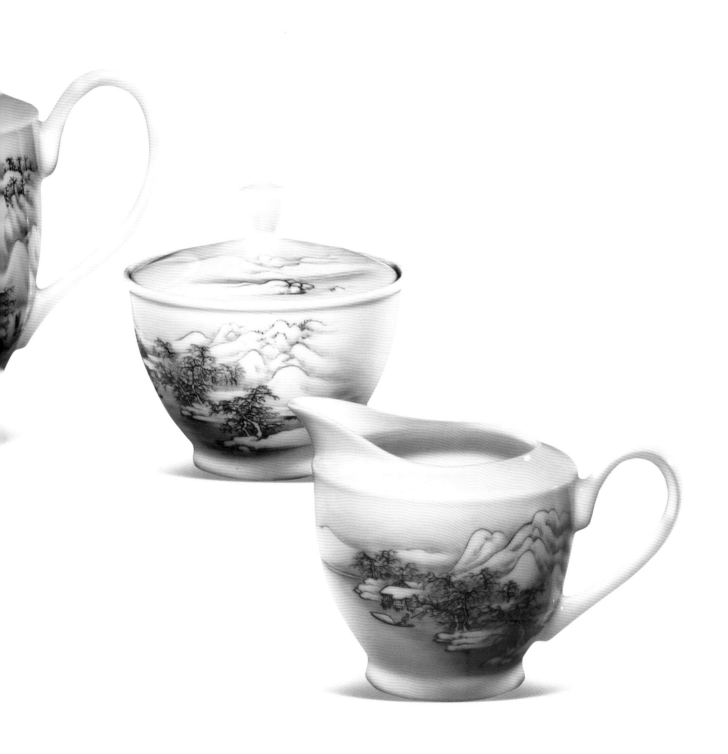

釉下五彩梨花纹茶具

壶高 48cm　口径 15.3cm　底径 16.5cm

70 年代

醴陵市博物馆藏

人民大会堂用瓷

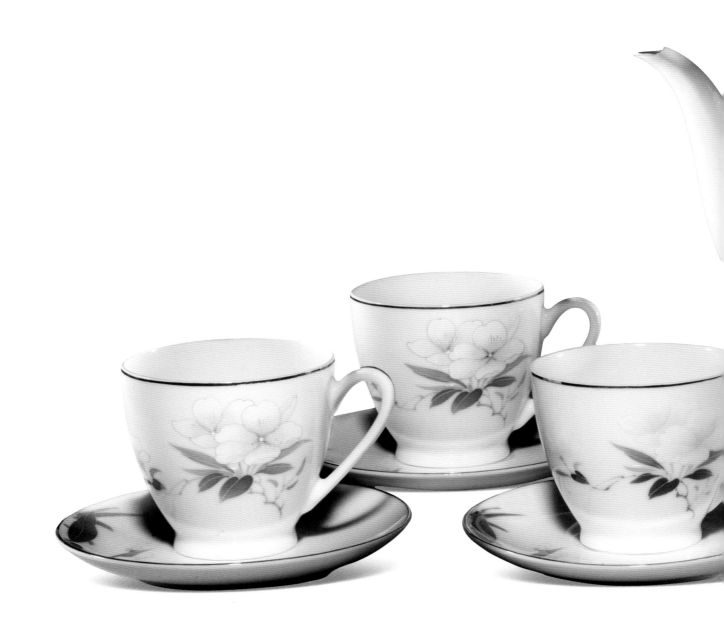

釉下五彩梨花纹茶具

壶高 48cm　口径 15.3cm　底径 16.5cm

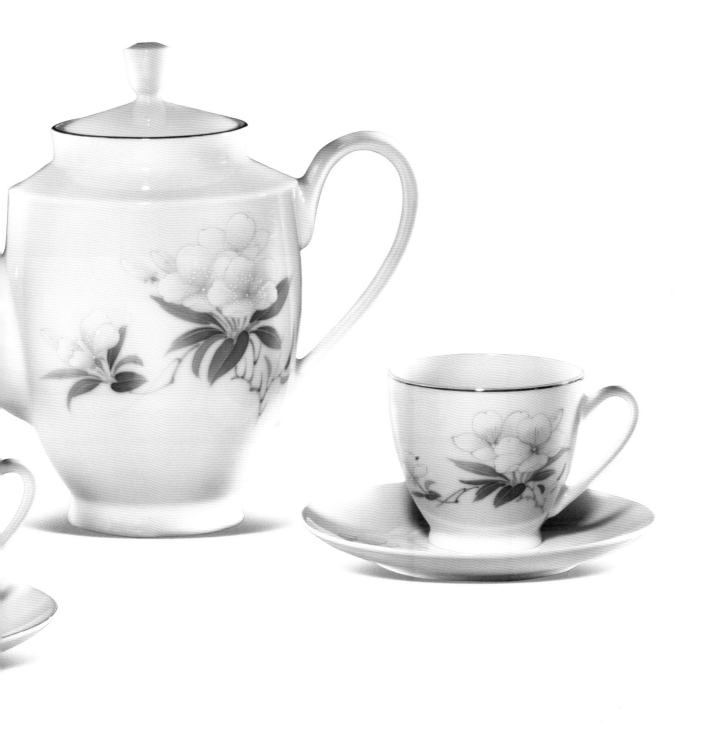

釉下五彩枫叶图茶具

壶高 48cm 口径 15.3cm 底径 16.5cm

70 年代

醴陵市博物馆藏

底书"天安门"款

人民大会堂用瓷

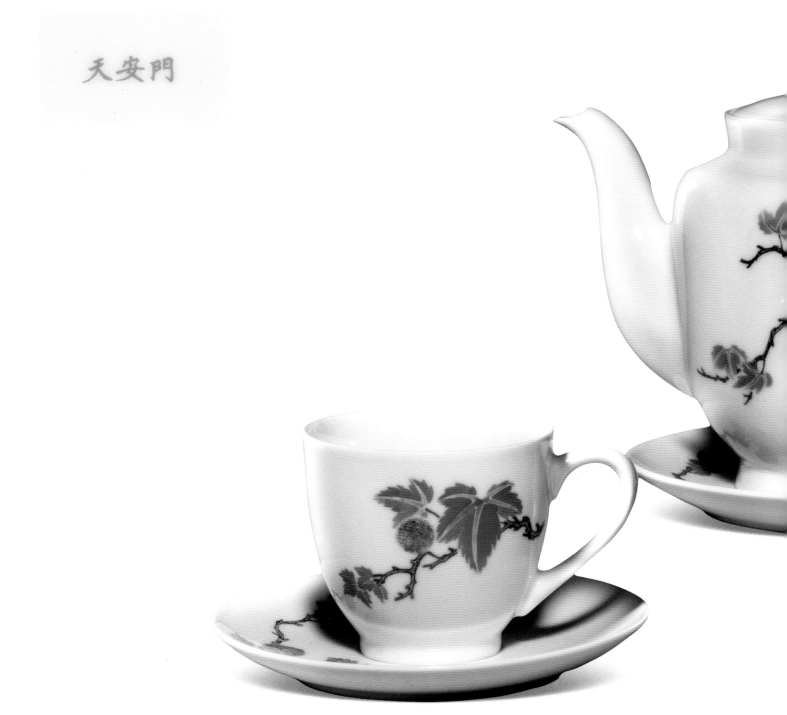

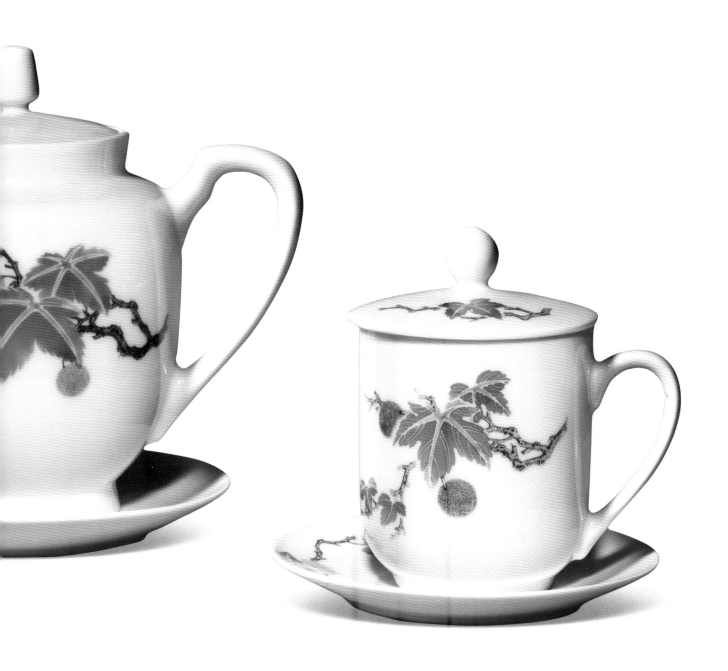

釉下五彩兰草纹茶具

壶高 48cm　口径 15.3cm　底径 16.5cm

70 年代

醴陵市博物馆藏

天安门城楼用瓷

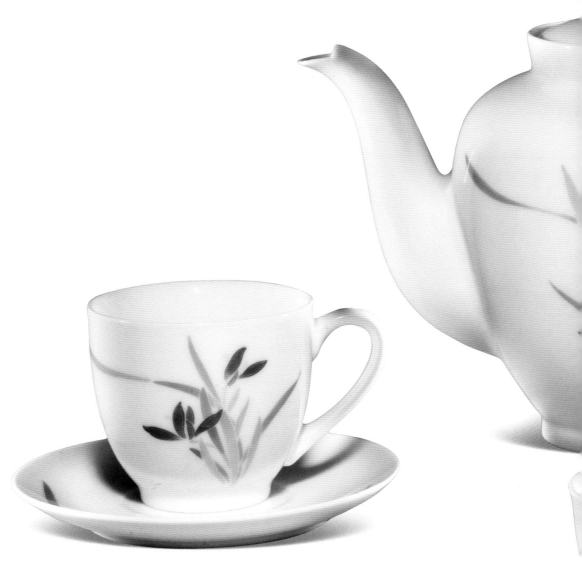

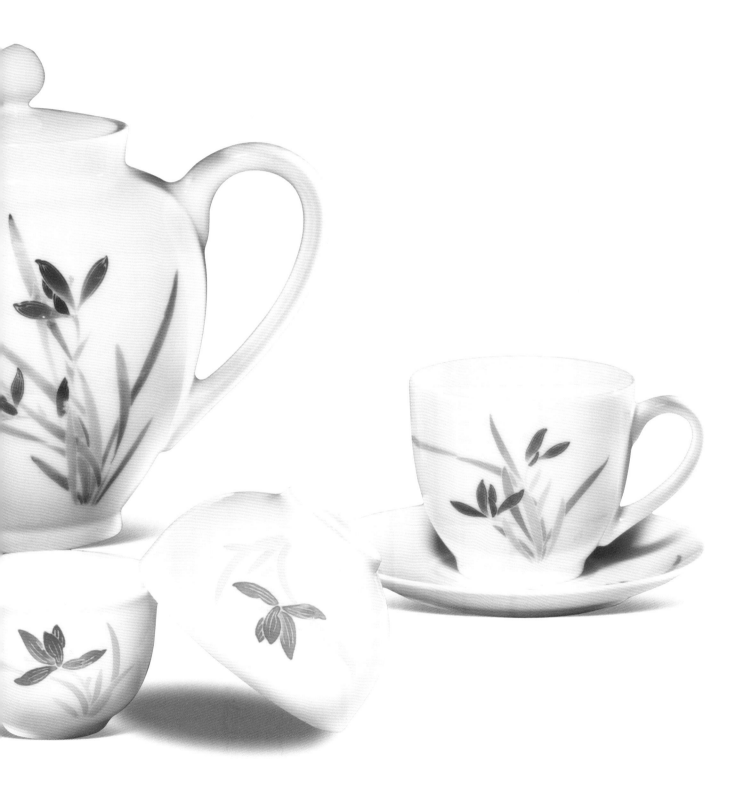

059

釉下五彩双穗图文具

笔洗高 5.3cm　口径 13cm　底径 9.5cm
花瓶高 20cm
镇纸长 17.7cm

70 年代
作者 孙新水
醴陵市博物馆藏
国家领导人出访礼品瓷

060

釉下五彩花鸟纹瓶

高 53cm

作者 李日铭
醴陵市博物馆藏

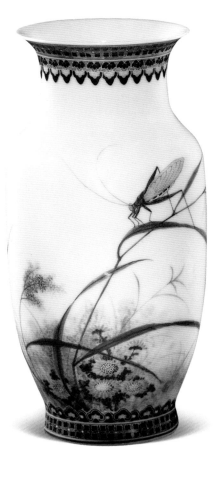

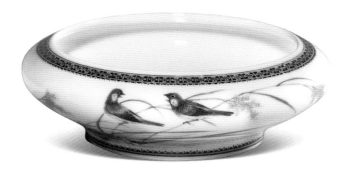

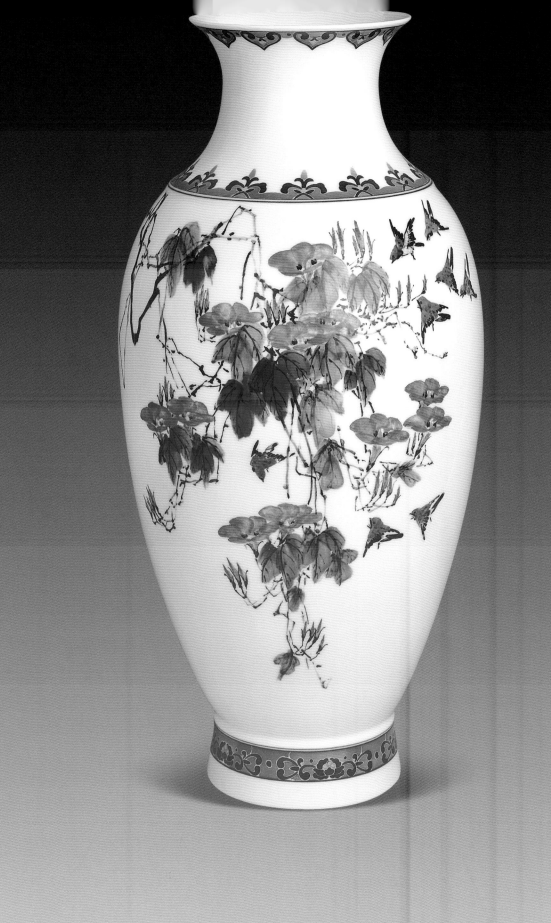

釉下五彩醴陵瓷城图挂盘

直径 49cm

1974 年

作者 丁海涛

醴陵市博物馆藏

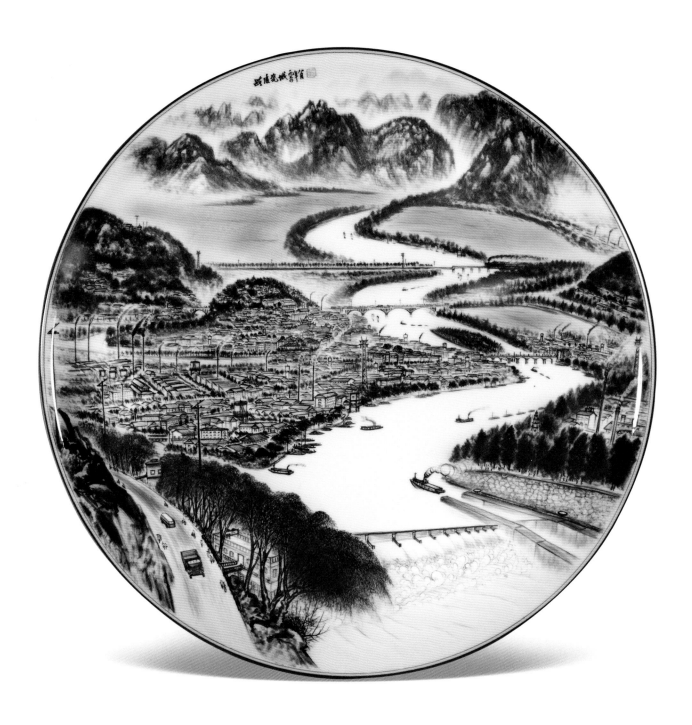

釉下五彩百年好合图瓶

高 57cm

1978 年

作者 陈扬龙

醴陵市博物馆藏

香港华人华侨总商会

赠台湾国民党主席马英九礼品瓷

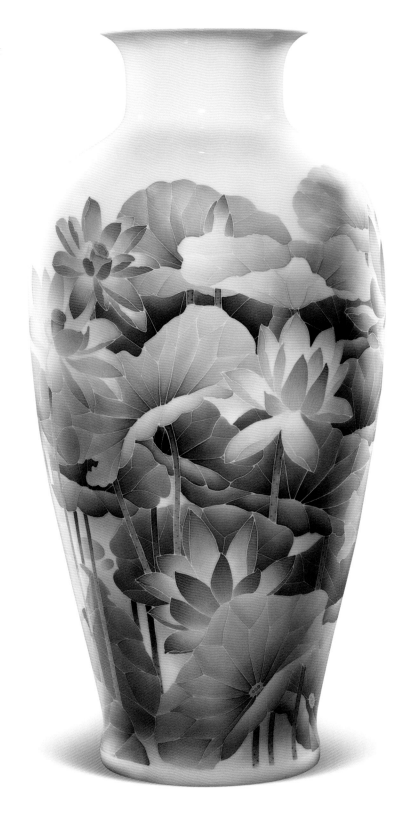

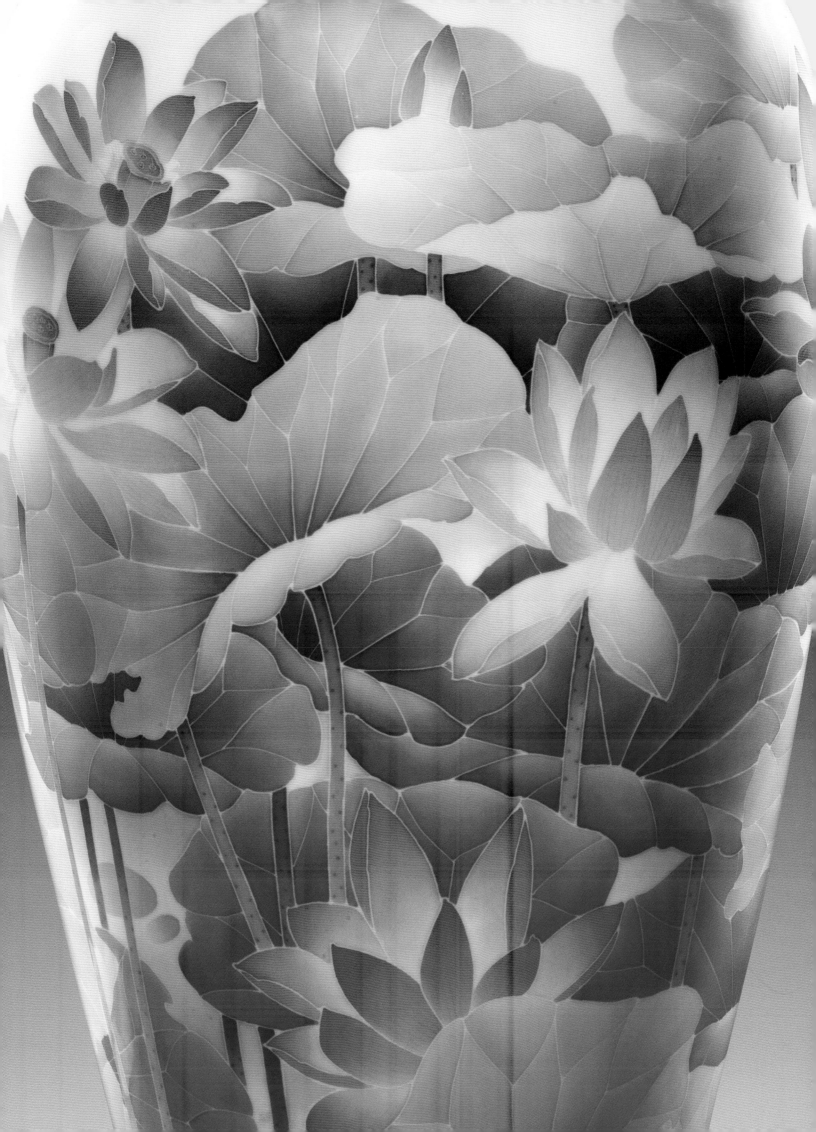

063

釉下五彩仕女图瓶

高 42.2cm　口径 14.6cm　底径 12.2cm

1979 年

作者　邓景渊

醴陵市博物馆藏

人民大会堂陈设艺术瓷

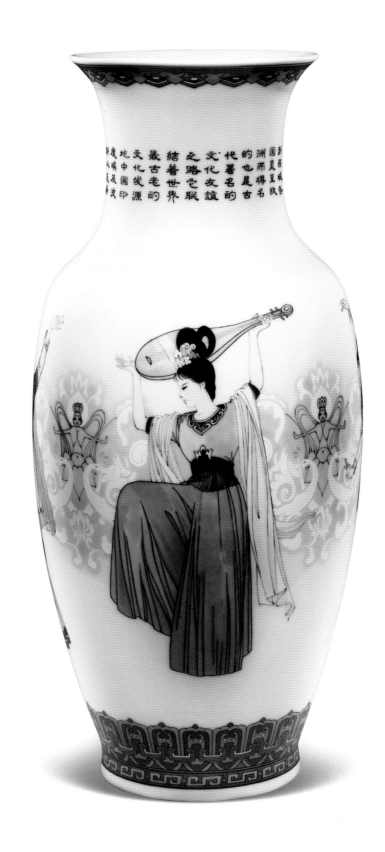

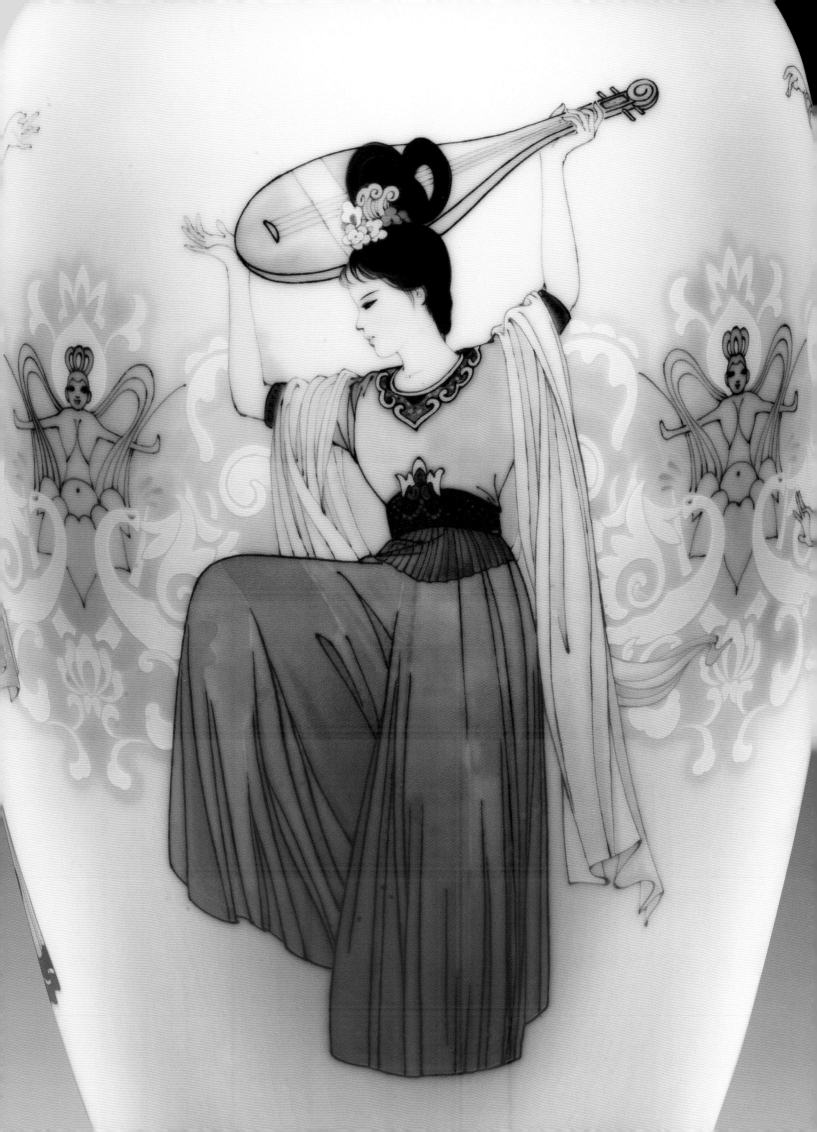

釉下五彩雪霁图薄胎碗

高 10cm　口径 17.5cm　底径 8cm

1979 年

作者　邓景渊

醴陵市博物馆藏

人民大会堂陈设艺术瓷

釉下五彩傲雪图挂盘

直径 100cm

1979 年

作者　邓文科

醴陵市博物馆藏

人民大会堂陈设艺术瓷

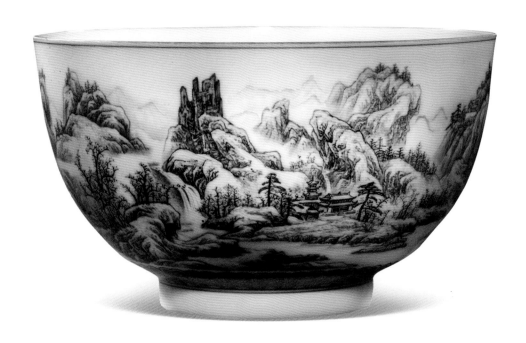

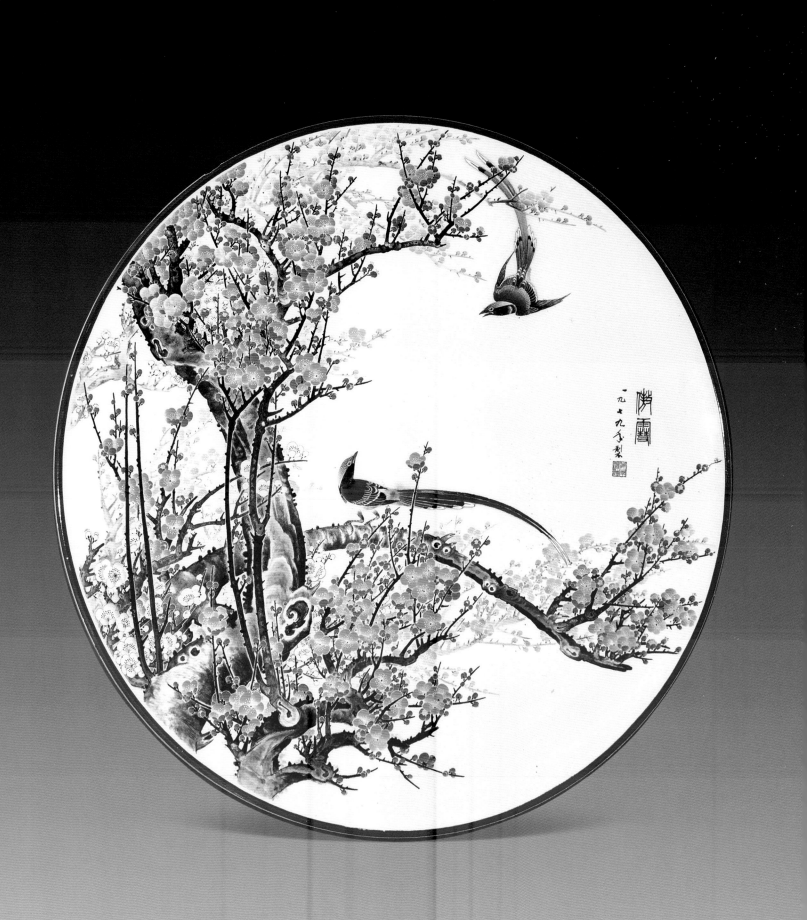

釉下五彩梅竹图茶具

壶高 19cm 　直径 22cm
茶叶缸高 13cm 　直径 14cm
奶盅连碟高 12cm 　直径 16cm
茶杯连碟高 7.5cm 　口径 13cm

80 年代

醴陵市博物馆藏

国家领导人赠联合国礼品瓷

釉下五彩茶花纹咖啡具

壶高 25cm　直径 24cm
茶叶缸高 16cm　直径 10cm
奶盅高 13cm　直径 13cm
茶杯连碟高 11cm　口径 13cm

80 年代

醴陵市博物馆藏

江泽民 赠

美国总统克林顿礼品瓷

釉下五彩松鹤图文具

笔洗高 5cm　　直径 16cm
笔筒高 16cm　　直径 12cm
镇纸长 15cm　　高 3cm
水盂高 12cm　　直径 11cm

80 年代

醴陵市博物馆藏

国家领导人赠

日本天皇裕仁礼品瓷

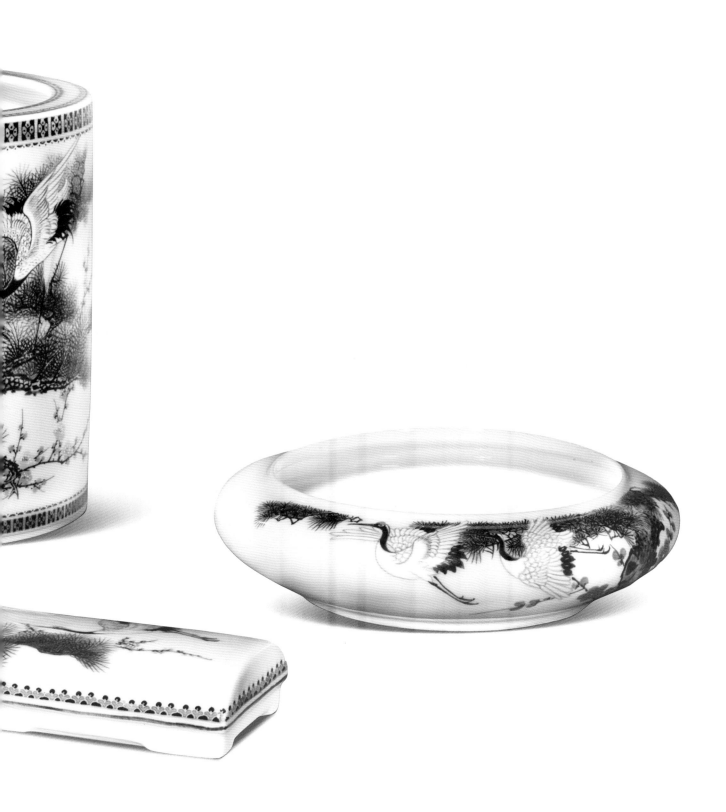

釉下五彩松鹤图瓶

高 40cm　口径 14cm　底径 10cm

80 年代

作者 孙新水　孙根生

醴陵市博物馆藏

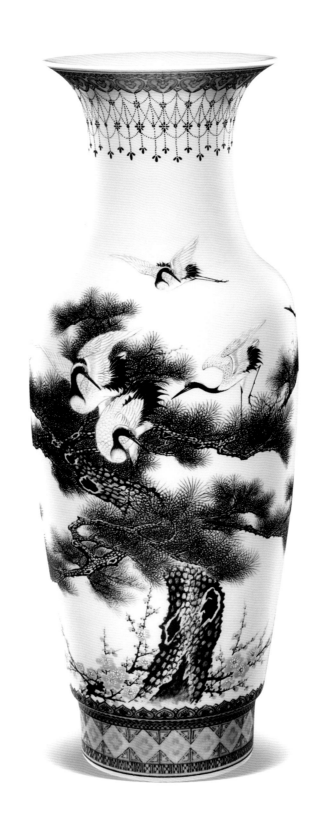

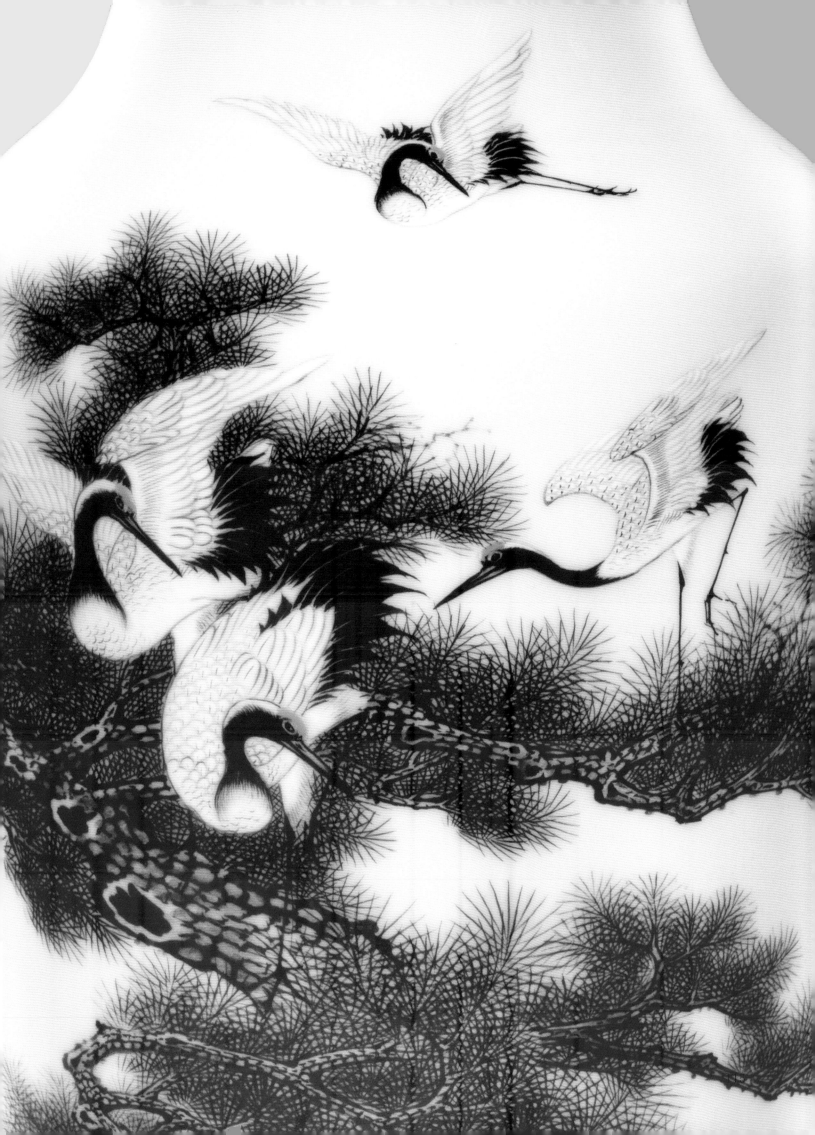

釉下五彩仙女散花图瓶

高 62.7cm 口径 20cm 底径 17cm

80 年代

醴陵市博物馆藏

国家领导人出访礼品瓷

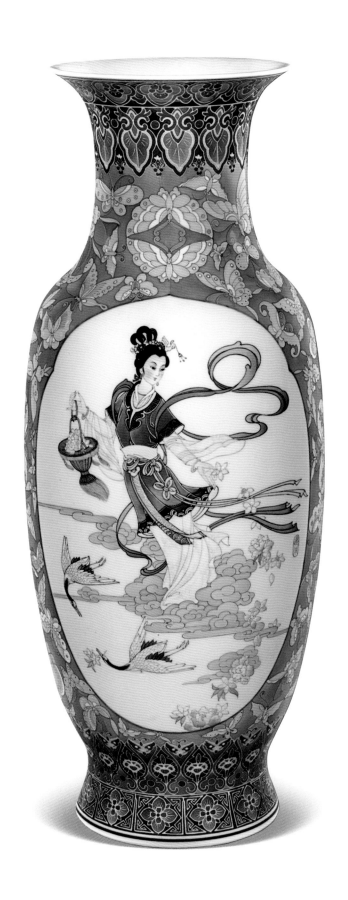

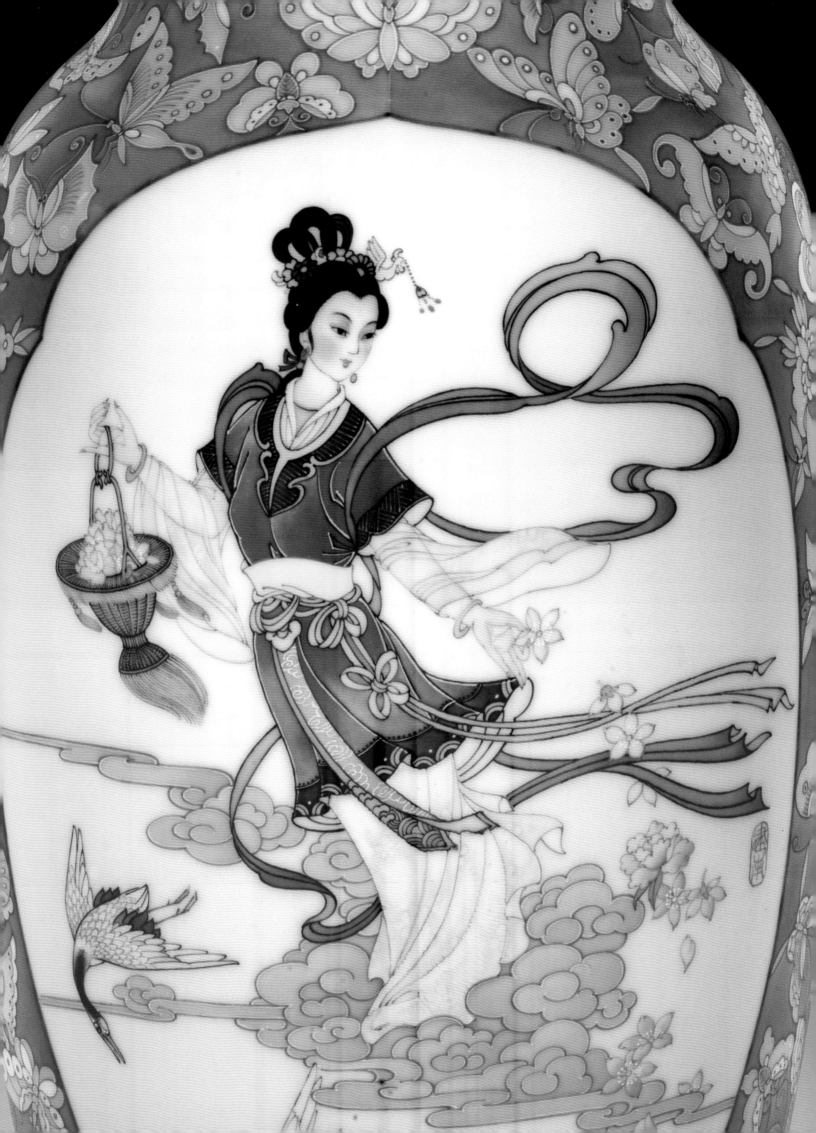

釉下五彩花卉纹葫芦瓶

高 17cm

80 年代

作者 佘华

醴陵市博物馆藏

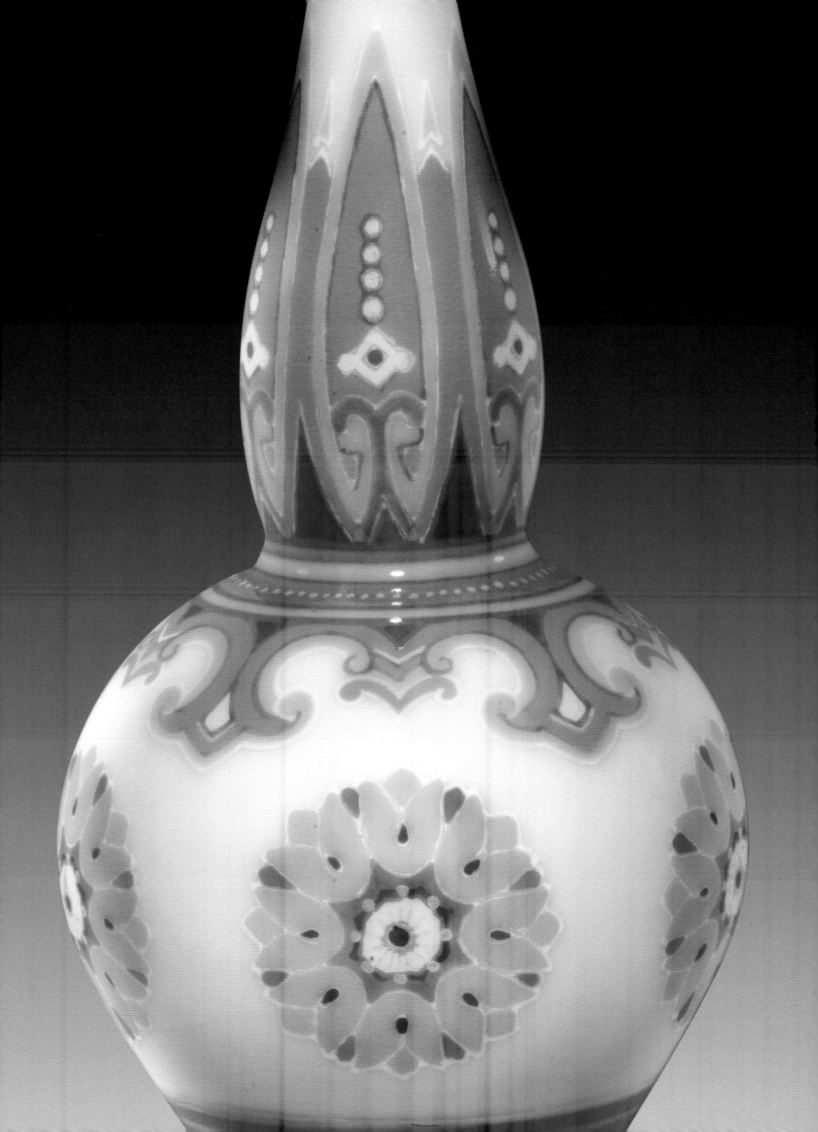

釉下五彩动物图瓶
高 50cm

作者 黎建凯
醴陵市博物馆藏

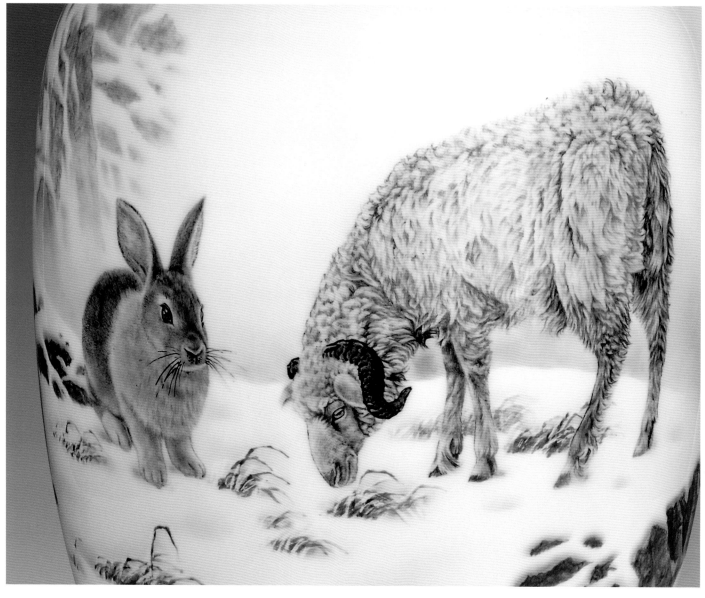

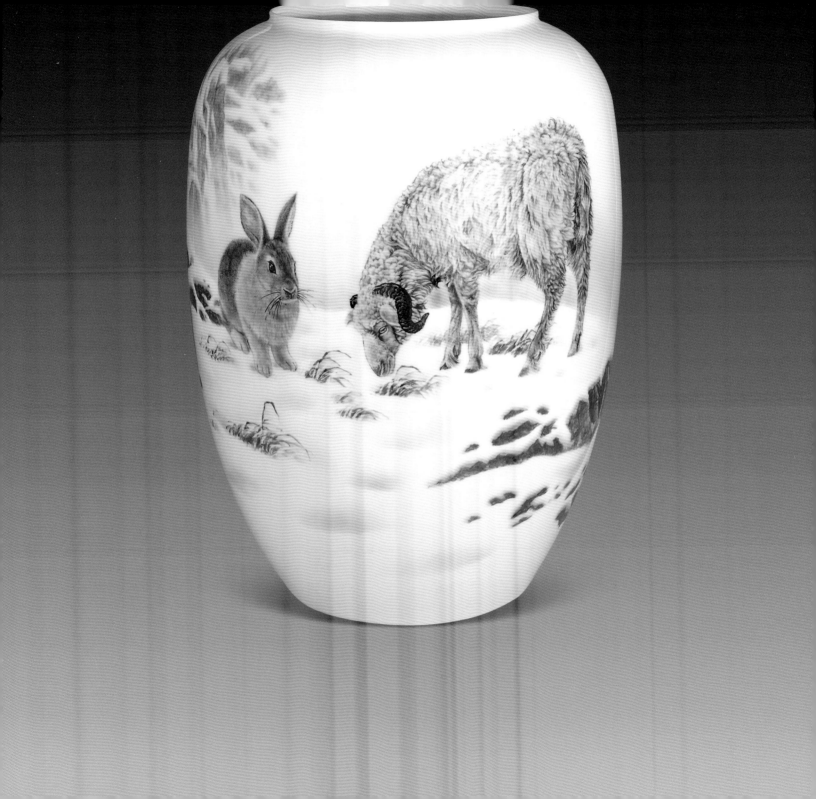

釉下五彩雄居南天图挂盘

直径 30cm

80 年代

作者 杨应修

醴陵市博物馆藏

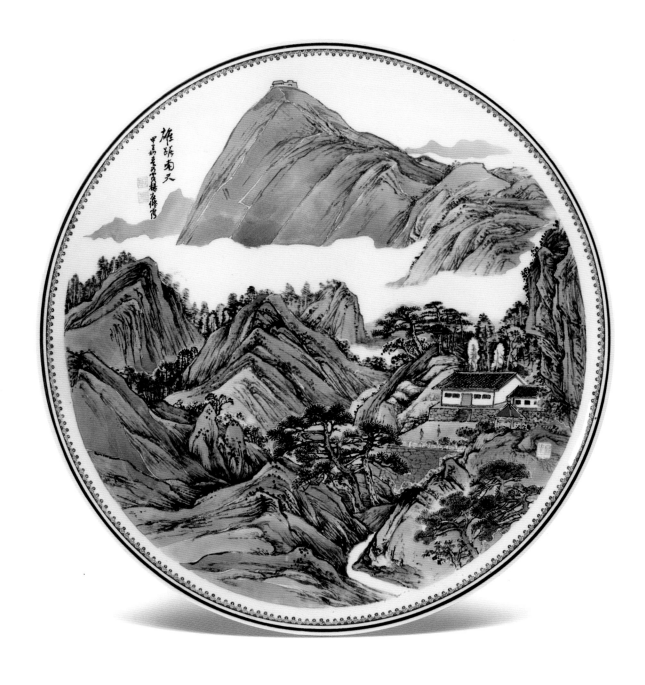

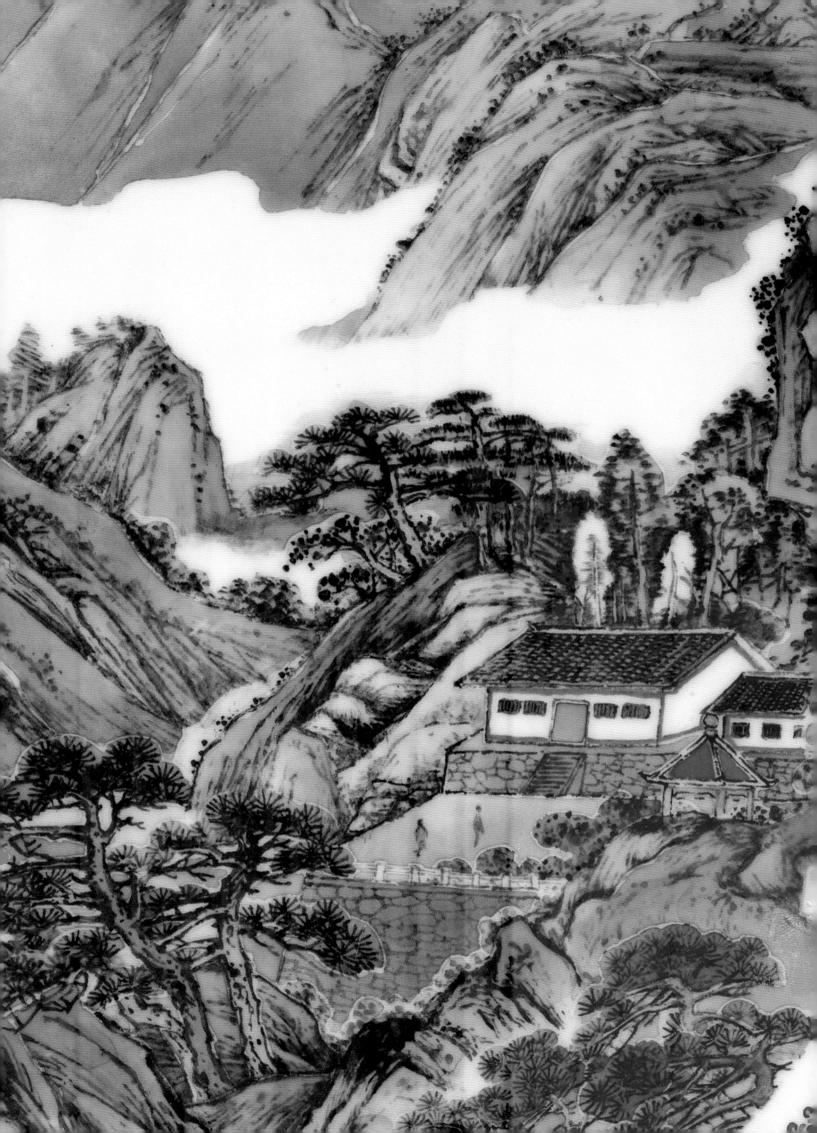

釉下五彩锦绣谷图挂盘

直径 48.5cm

80 年代

作者 李小年

醴陵市博物馆藏

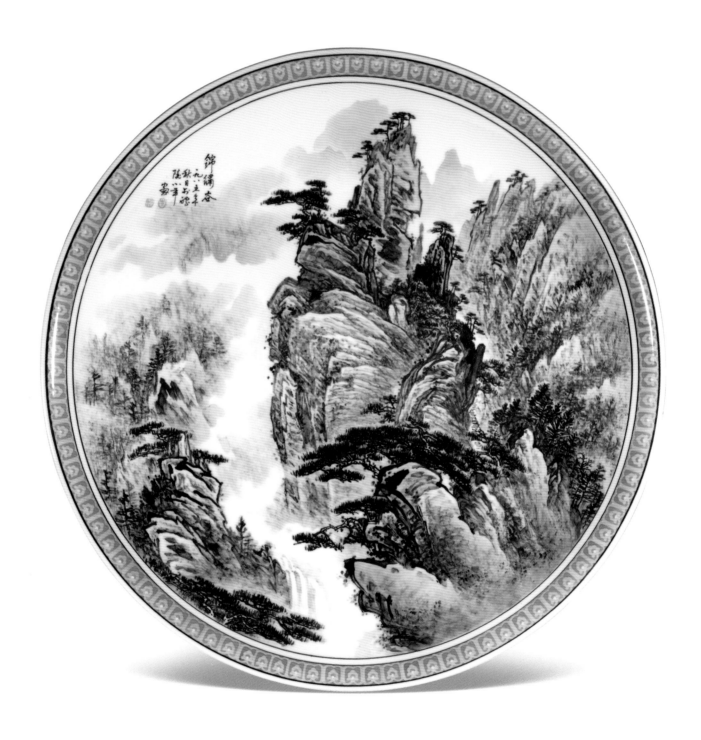

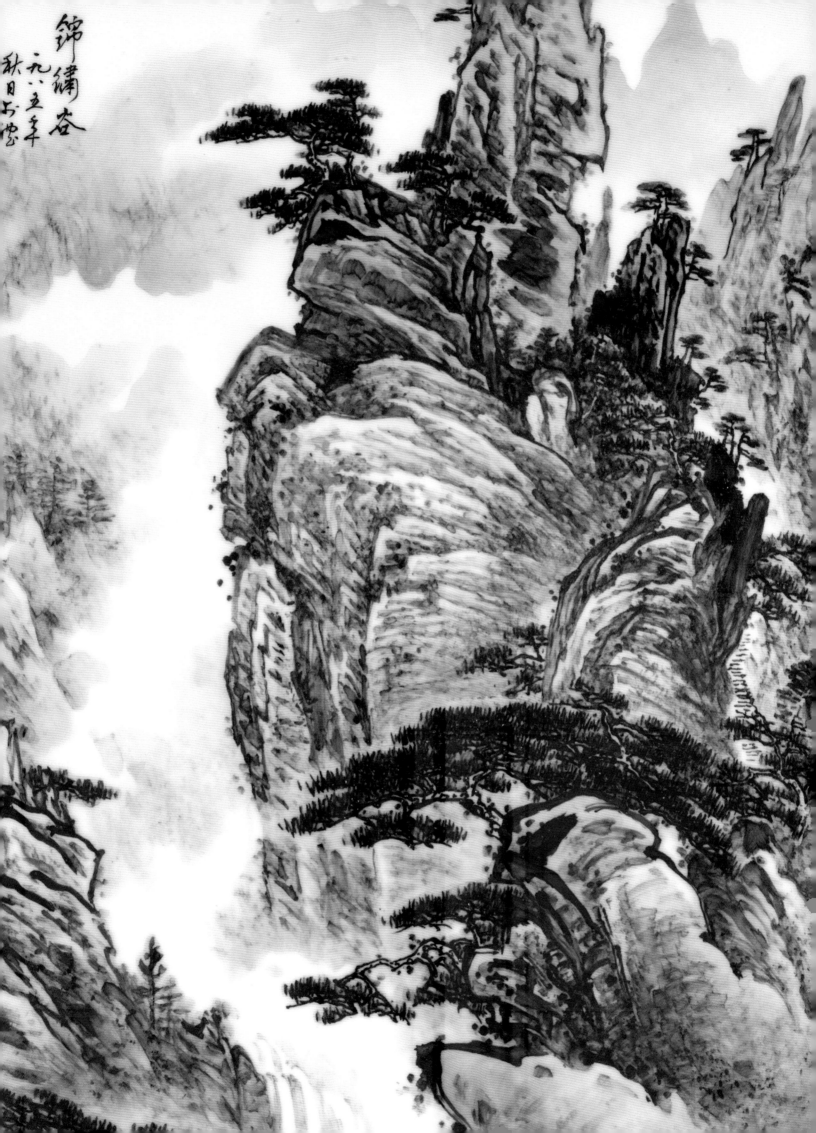

錦繡谷

一九八五年

秋日於珠

釉下五彩观沧海图挂盘

直径 29cm

80 年代

作者 邓文科

醴陵市博物馆藏

全国人大常委会礼品瓷

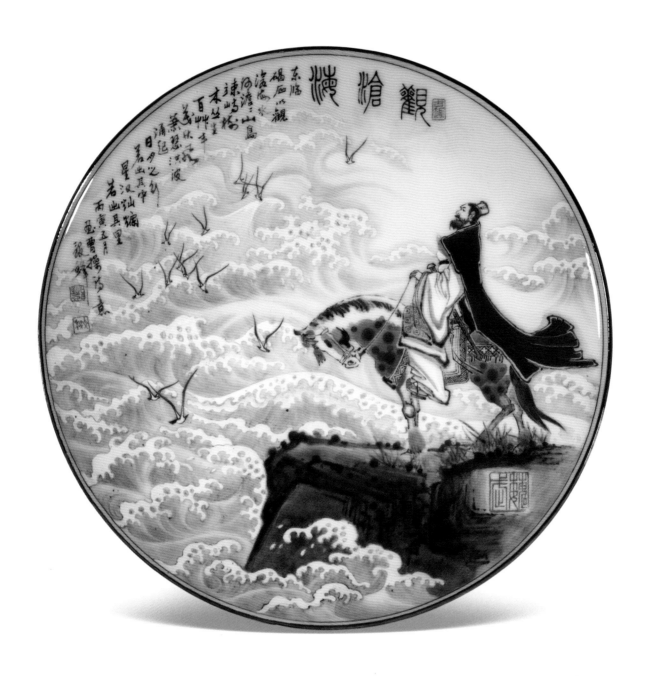

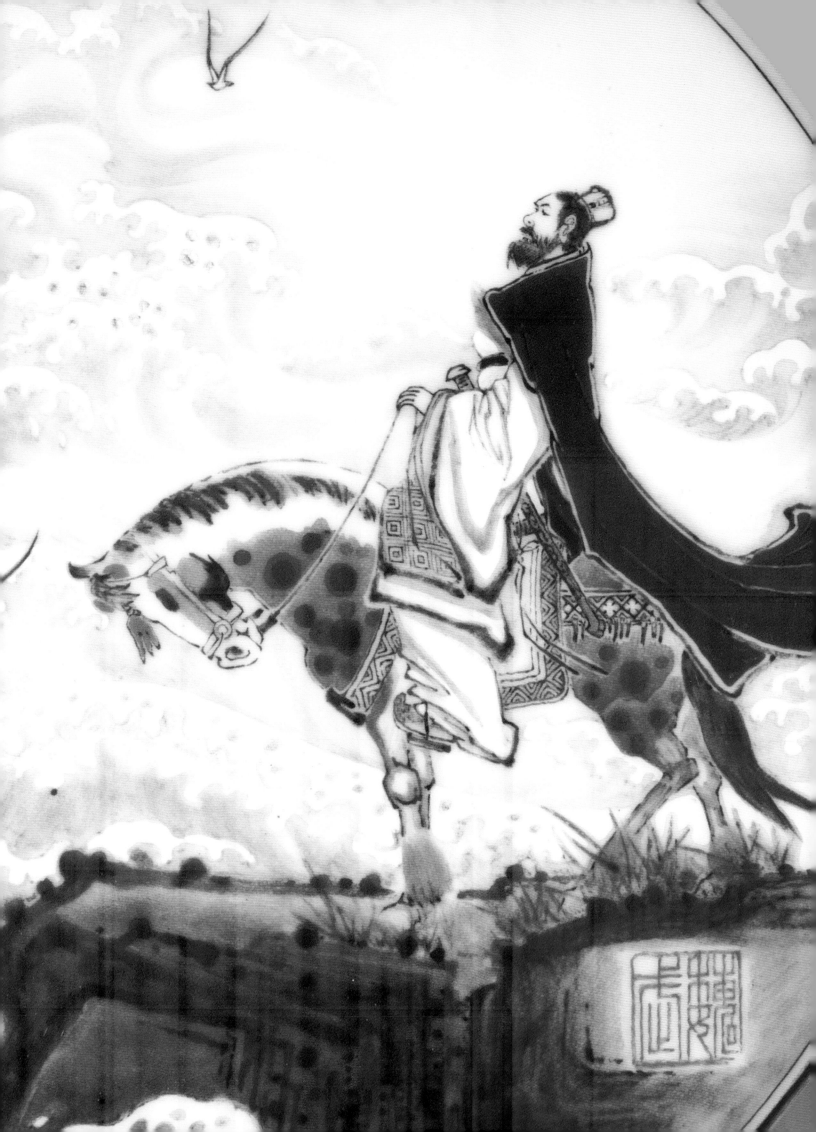

釉下五彩虎啸图缸

高 25cm　直径 27cm

80年代

作者 孙根生

醴陵市博物馆藏

人民大会堂陈设艺术瓷

釉下蓝彩芙蓉花纹大缸

高 41cm　直径 61cm

80年代

作者 李小年

醴陵市博物馆藏

毛主席纪念堂陈设艺术瓷

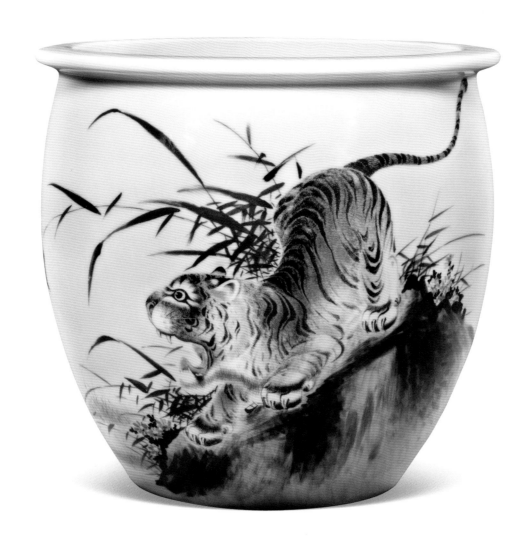

釉下五彩荔枝花纹缸

高 19.5cm　口径 22.5cm　底径 11.5cm

80 年代

作者 李人中

醴陵市博物馆藏

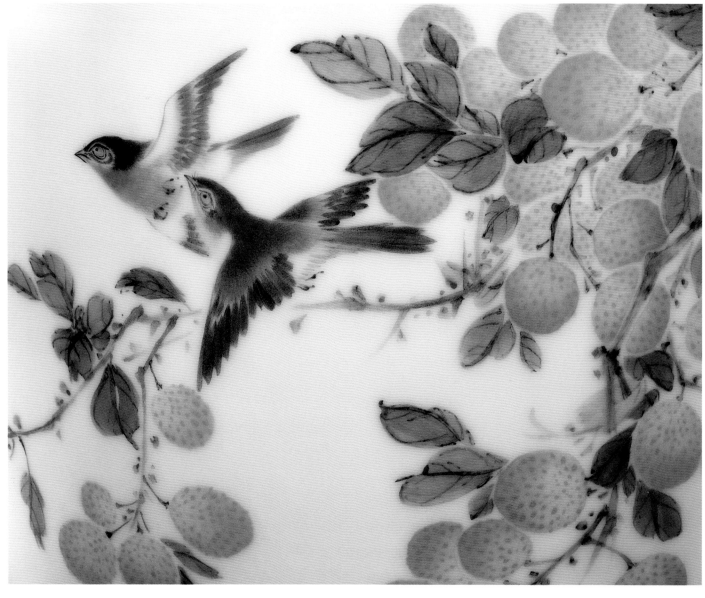

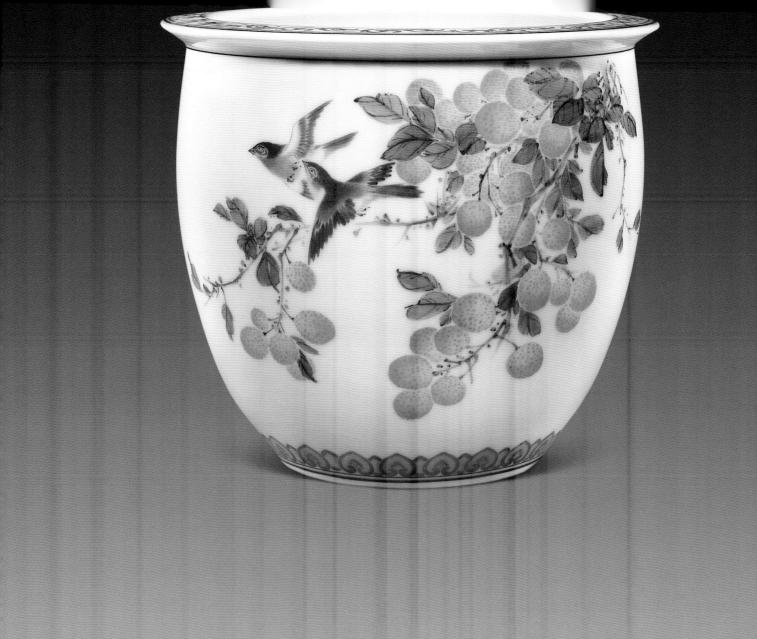

釉下五彩人物图大皮灯

高 42cm

80 年代

作者 唐汉初

醴陵市博物馆藏

国家领导人出访礼品瓷

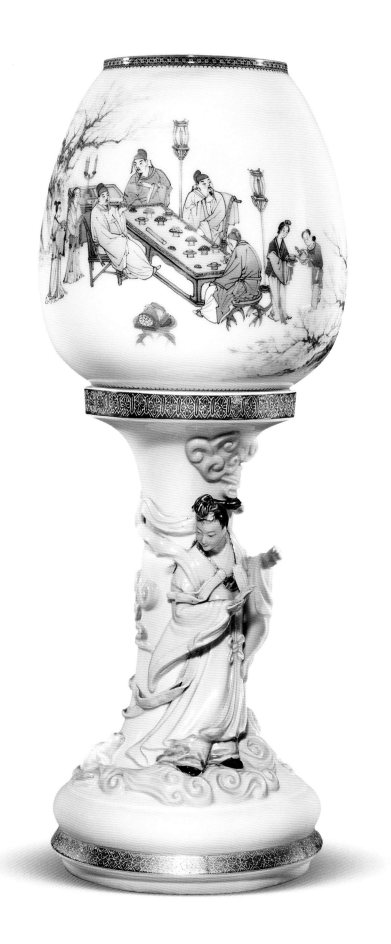

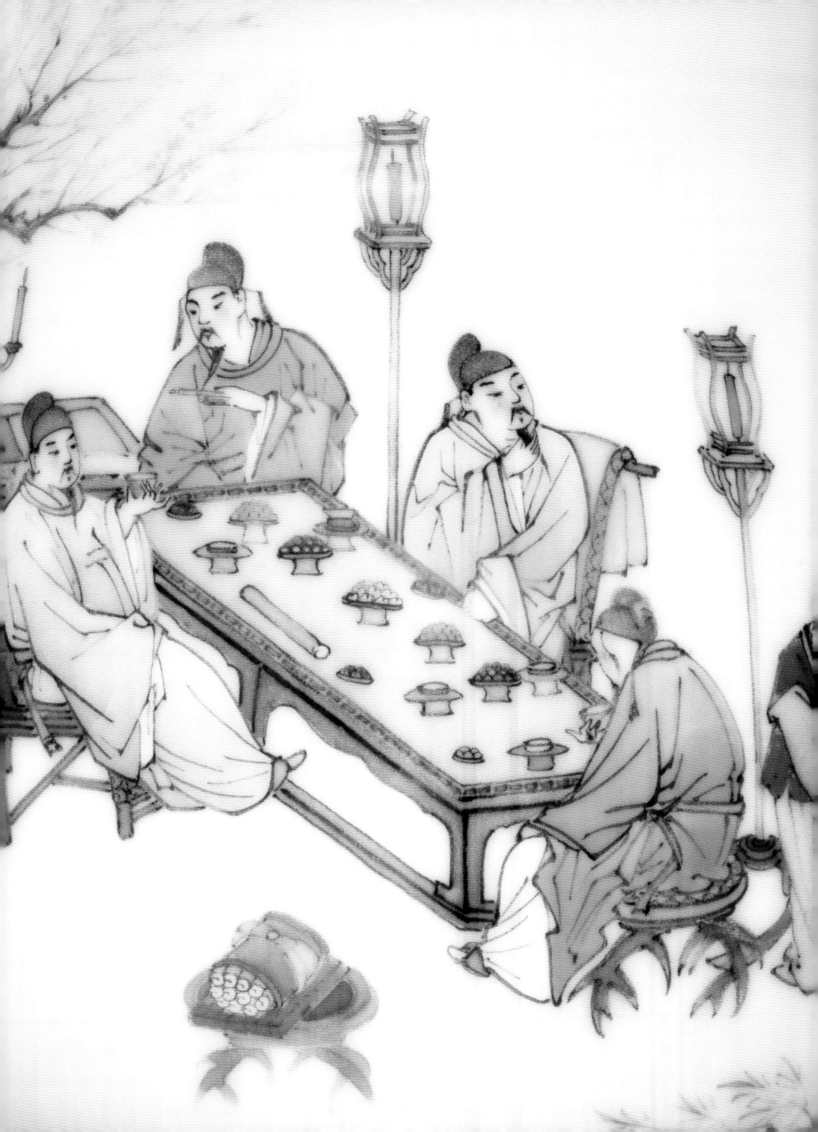

釉下五彩花鸟纹挂盘

直径 40.5cm

1981 年

作者 李小年

醴陵市博物馆藏

人民大会堂陈设艺术瓷

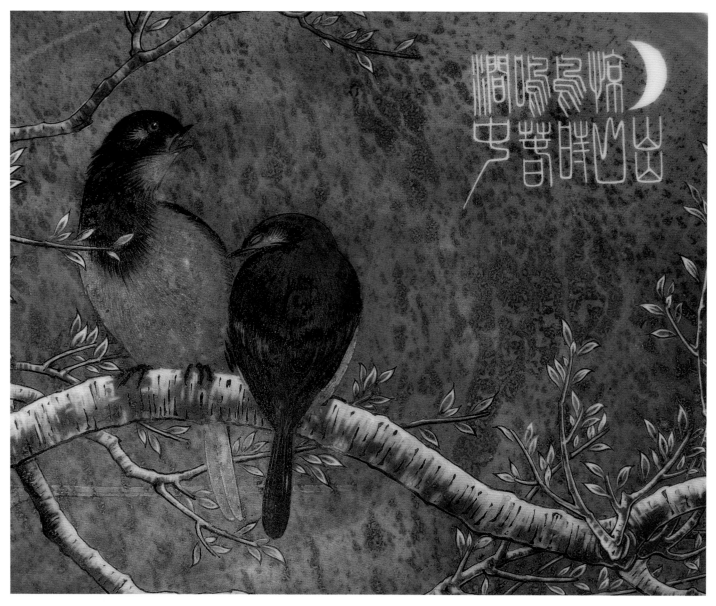

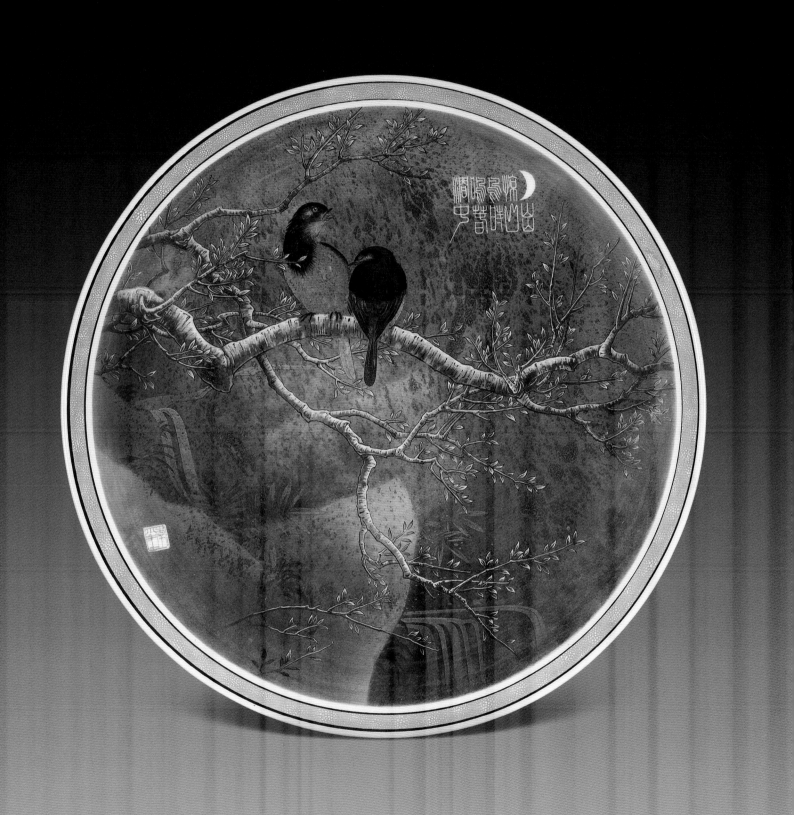

釉下五彩鸳鸯戏水图挂盘
直径 40cm

1986 年

作者 顾澄清

醴陵市博物馆藏

国家领导人赠

法国总理希拉克礼品瓷

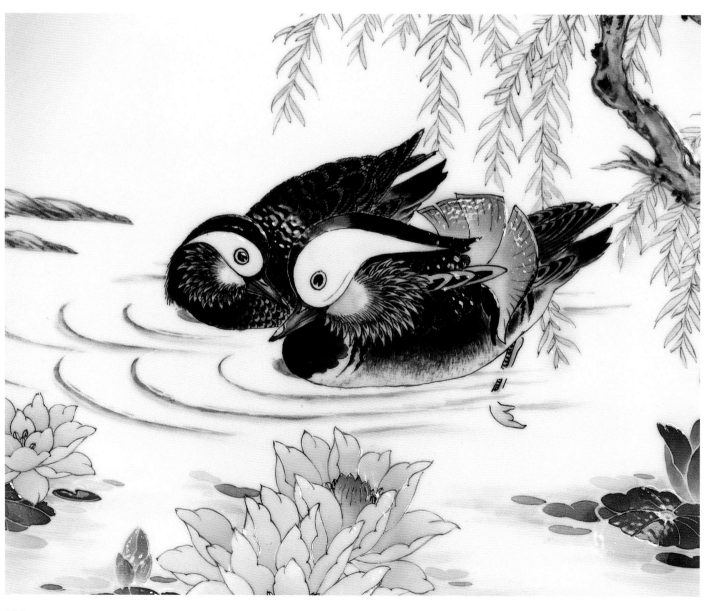

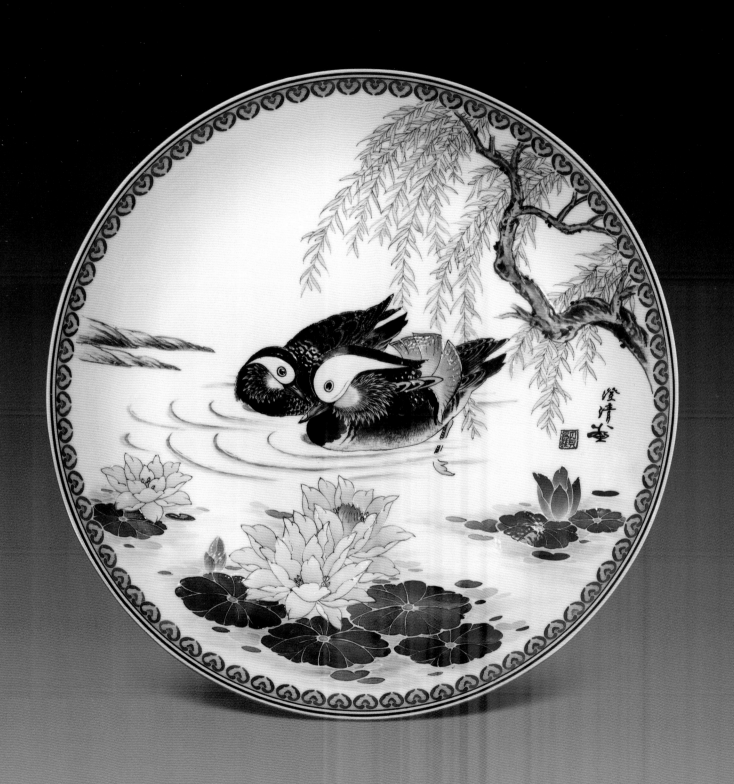

082

釉下五彩鹅潭月夜图挂盘

直径 33cm

1986 年

作者 李小年

醴陵市博物馆藏

国家领导人赠

英国女王伊丽莎白礼品瓷

083

釉下五彩鸳鸯图挂盘

直径 41cm

1986 年

作者 易炳萱

醴陵市博物馆藏

国家领导人赠

英国首相撒切尔夫人礼品瓷

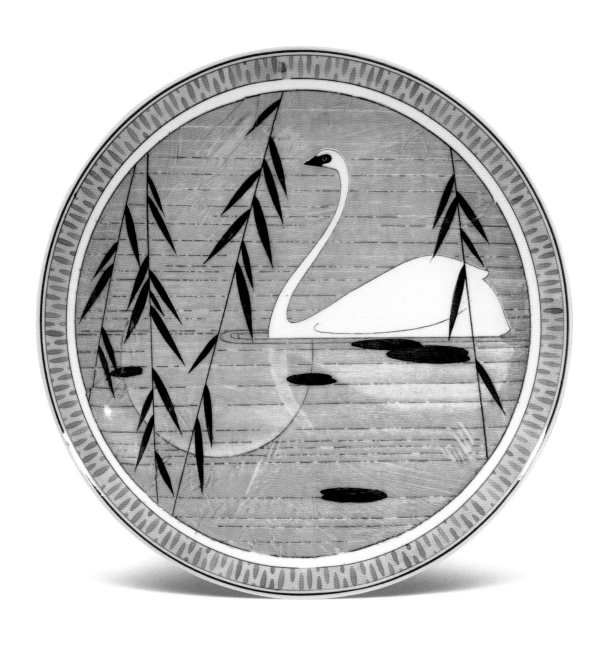

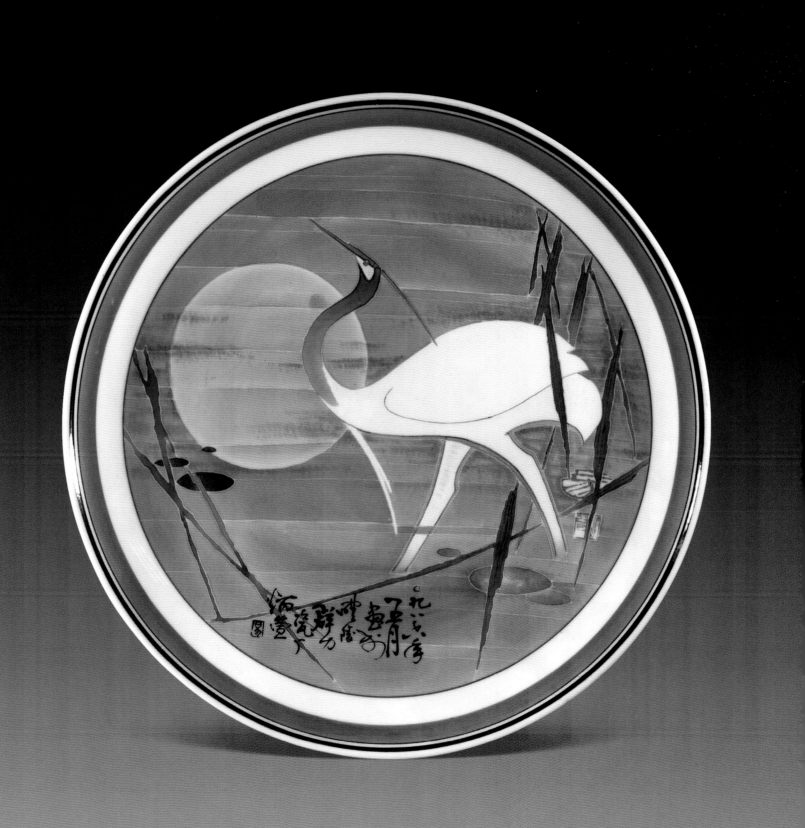

釉下五彩竹石图茶具

壶高 19cm　直径 22cm

茶叶缸高 13cm　直径 14cm

奶茶壶连碟高 12cm　直径 13cm

茶杯连碟高 12cm　口径 13cm

1986 年

醴陵市博物馆藏

邓小平出访日本礼品瓷

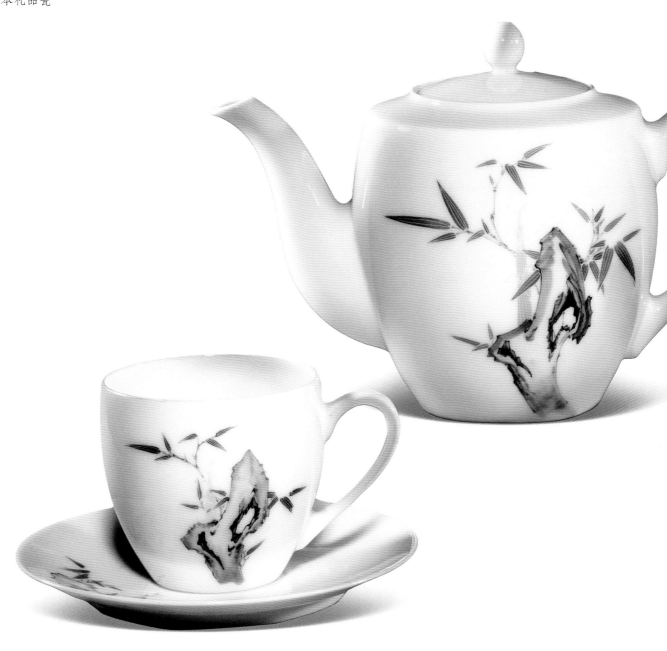

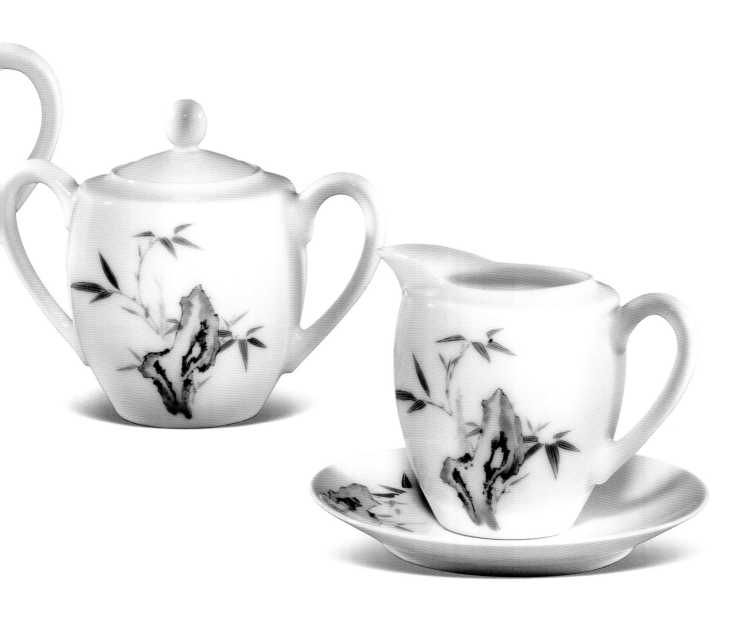

釉下五彩田园清趣图瓶

高 52.7cm　口径 18.7cm　底径 16.5cm

90 年代

作者　周建英

醴陵市博物馆藏

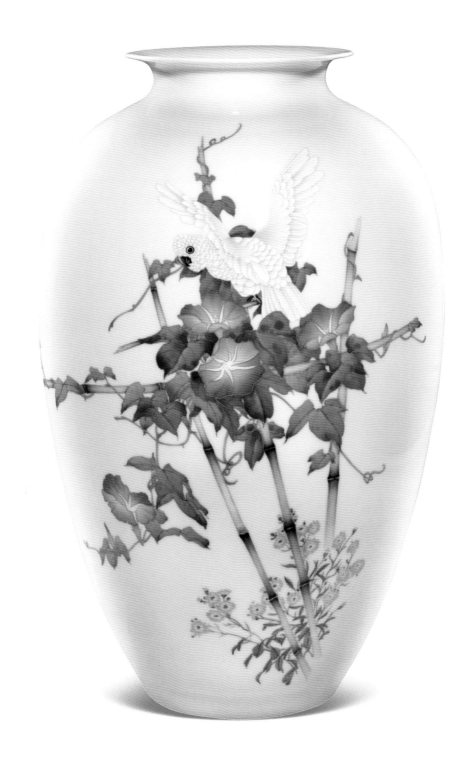

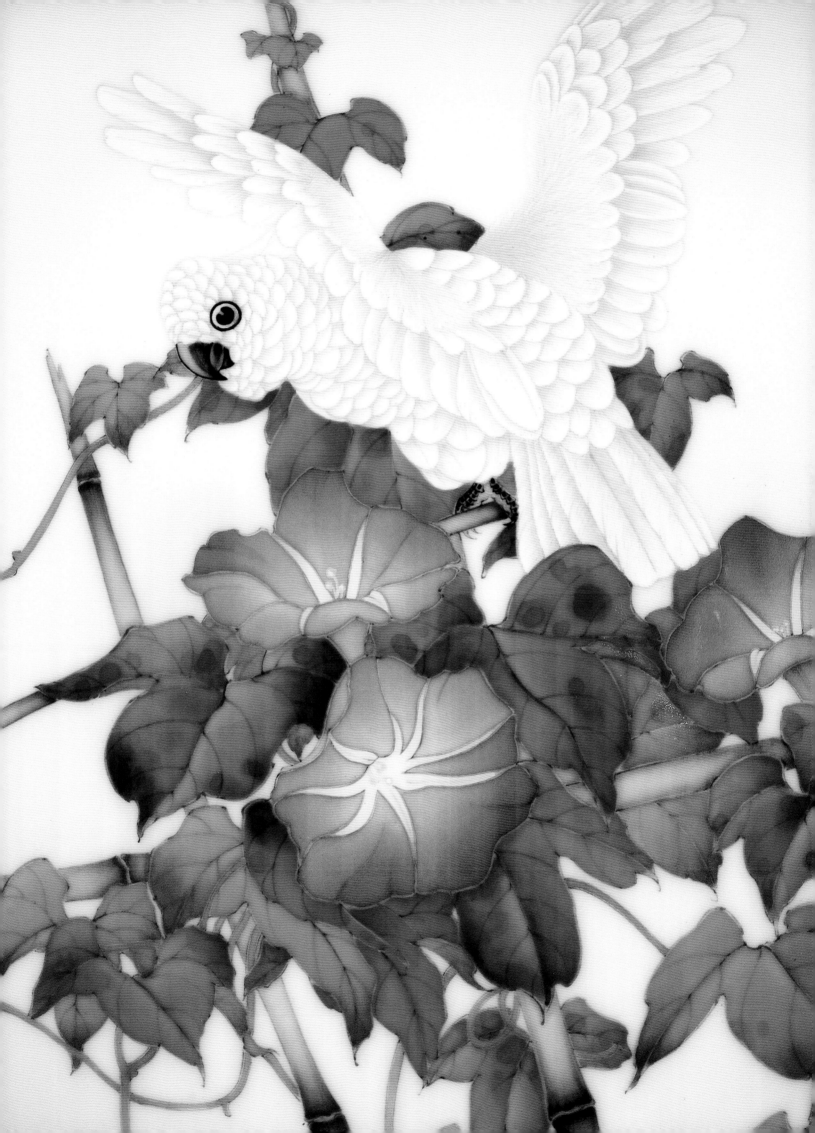

086

釉下五彩佛像图瓶

高 58cm

90 年代

作者 钟放平

醴陵市博物馆藏

087

釉下五彩岁寒三友图斗笠碗

高 7.5cm 口径 22.5cm 底径 5cm

90 年代

作者 唐锡怀

醴陵市博物馆藏

釉下五彩白鹰图挂盘

高 4.5cm 直径 33.5cm

90 年代

作者 唐锡怀

醴陵市博物馆藏

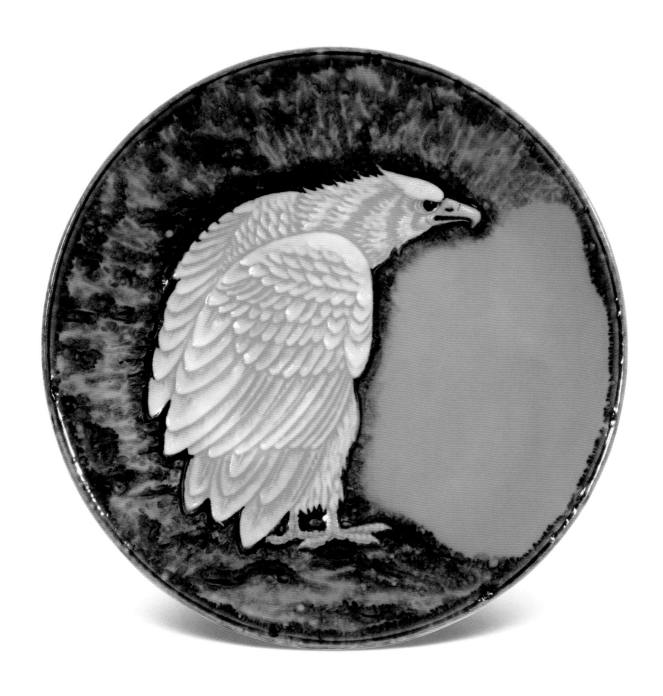

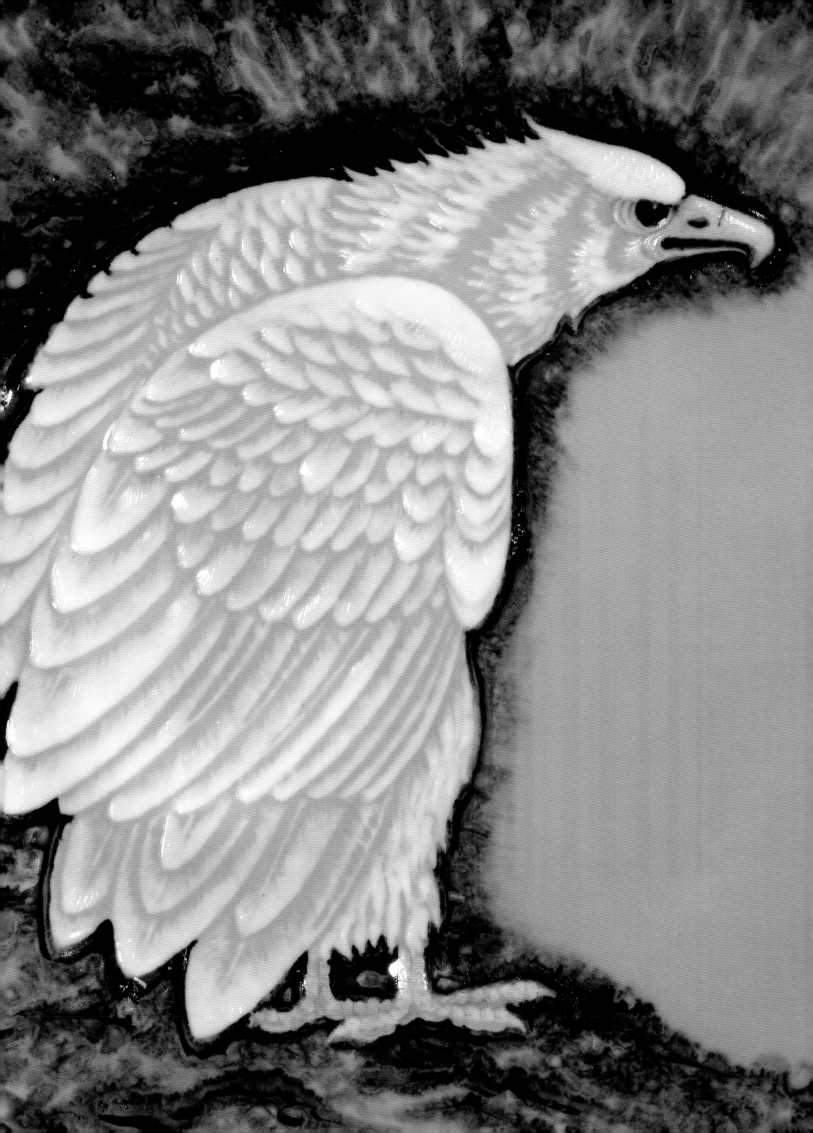

釉下五彩芙蓉花纹方肩瓶

高 57cm 直径 28cm

1997 年

作者 陈扬龙

醴陵市博物馆藏

中南海紫光阁陈设艺术瓷

釉下五彩湘西吊脚楼图瓶

高 60cm

2003 年

作者 周益军

醴陵市博物馆藏

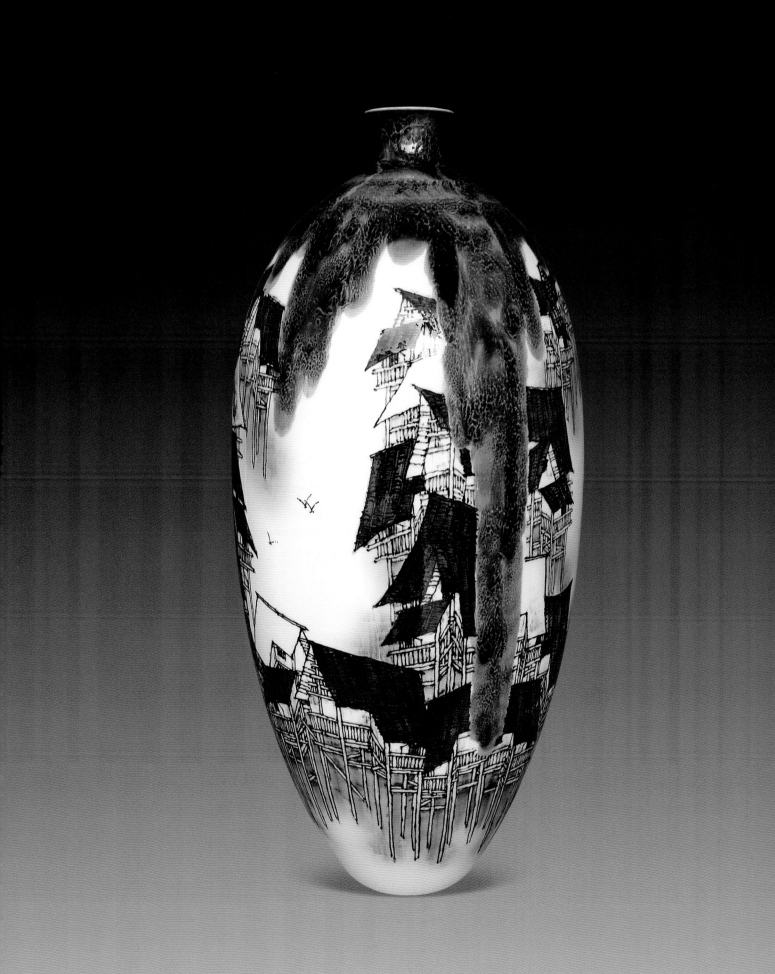

釉下五彩牡丹花纹瓶

高 39cm　口径 18cm　底径 20cm

2004 年

作者 陈扬龙

醴陵市博物馆藏

国务院办公室陈设艺术瓷

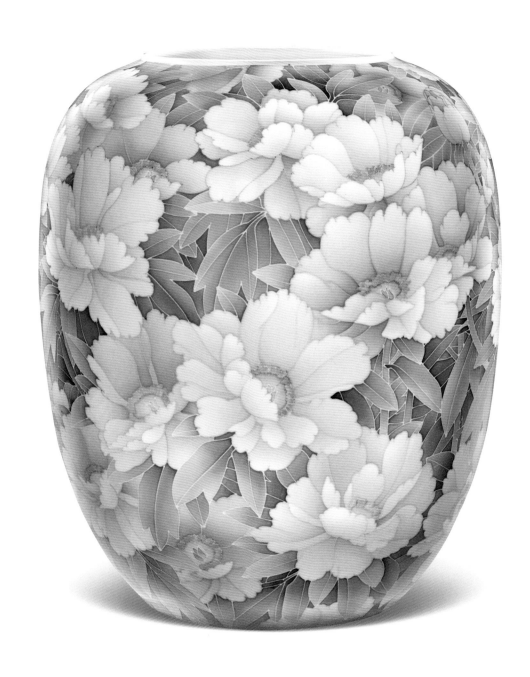

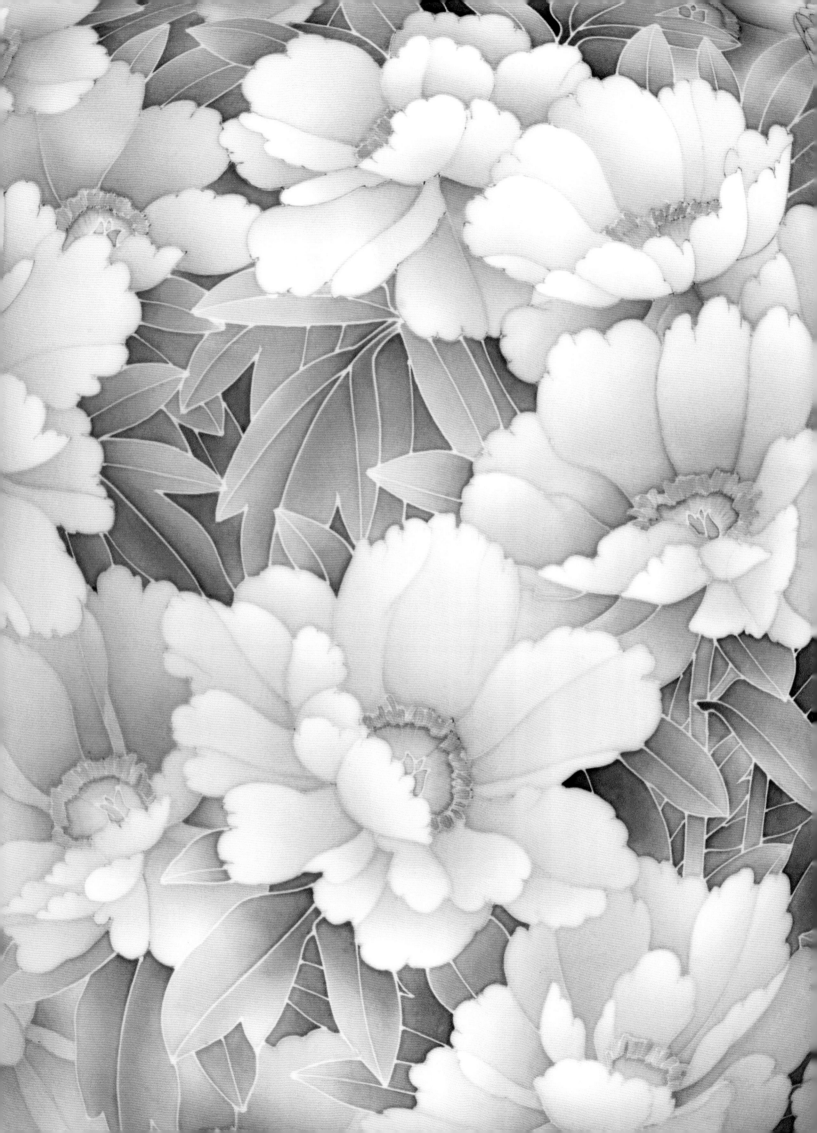

釉下五彩双雄会图瓶

高 40.7cm 口径 12.6cm 底径 14.2cm

2005 年

作者 易炳萱

醴陵市博物馆藏

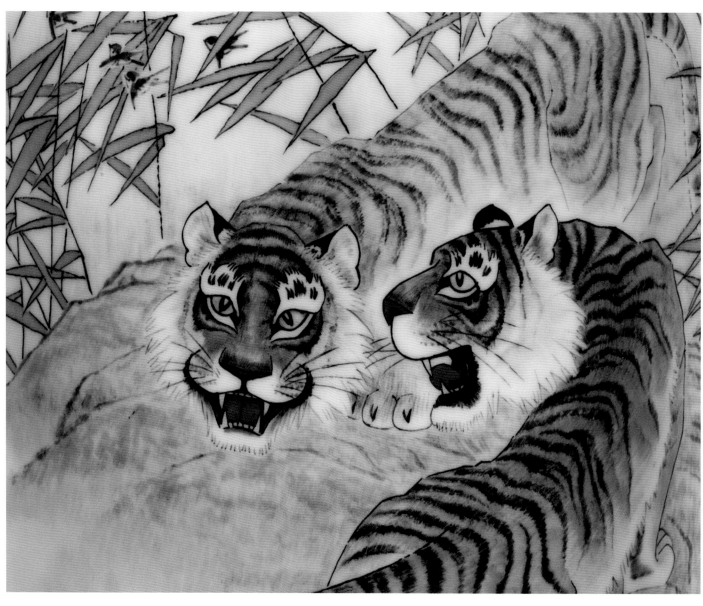

釉下五彩双雄会图瓶

高 40.7cm 口径 12.6cm 底径 14.2cm

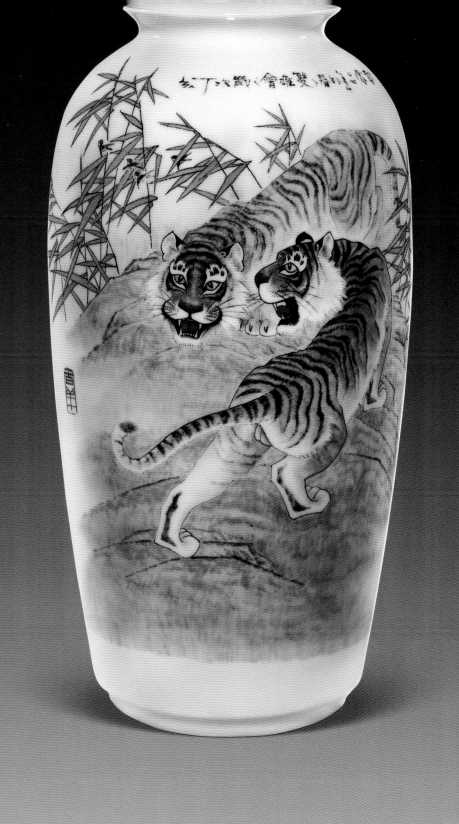

釉下五彩花卉纹瓶

高 35cm

2007 年

作者 彭玲

醴陵市博物馆藏

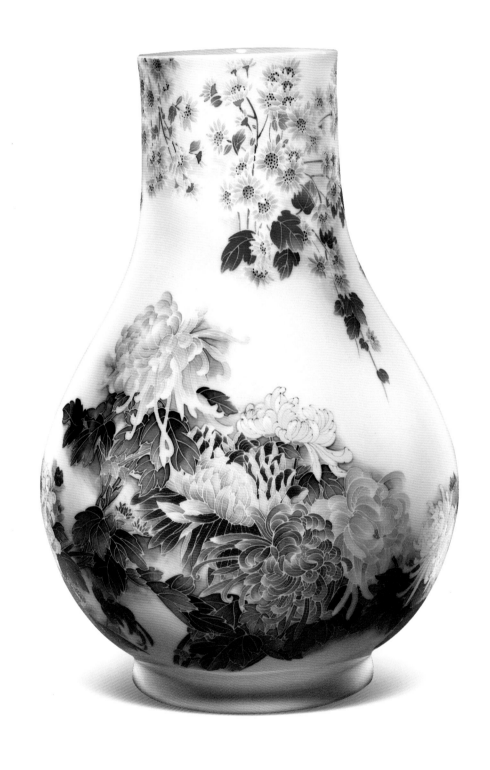

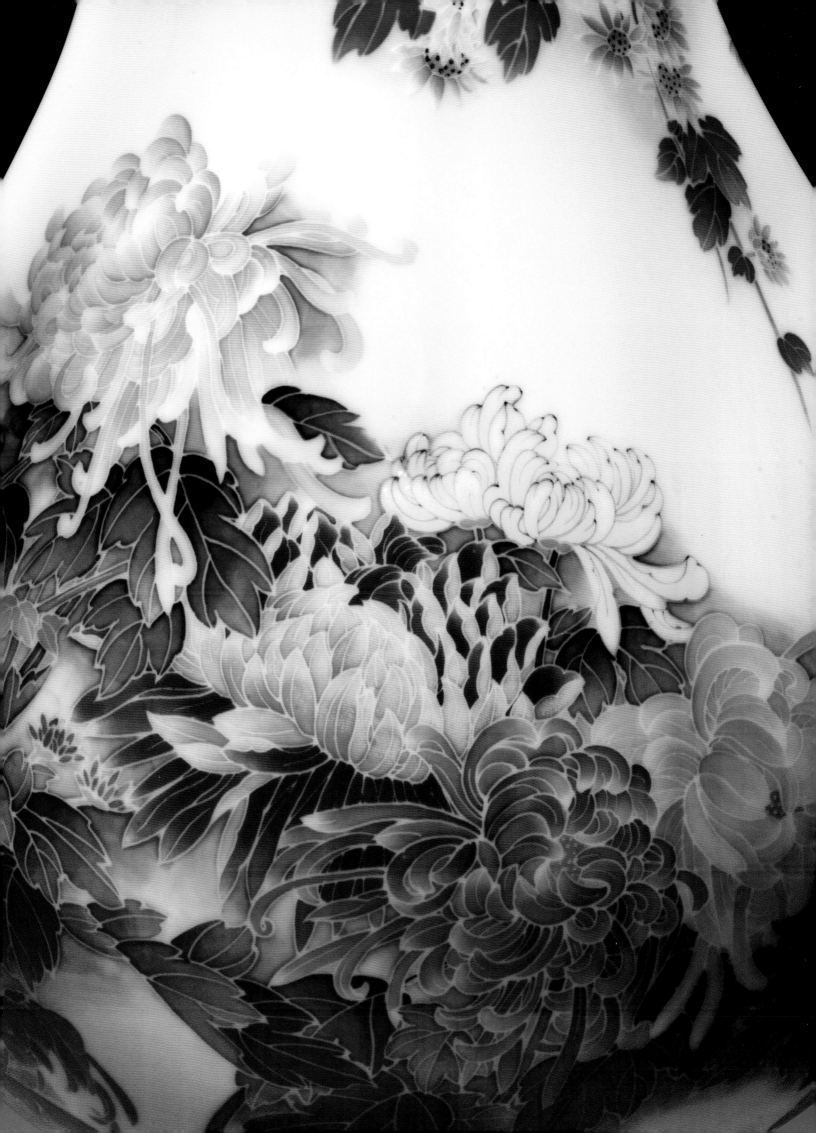

瓷苑奇葩·老一辈革命家珍视的生活用瓷

094

釉下五彩单面梅花纹小碗

高 4.8cm

70 年代

醴陵市博物馆藏

毛泽东生活用瓷

釉下五彩兰草纹杯
高 12cm 直径 11cm

70 年代
醴陵市博物馆藏
刘少奇生活用瓷

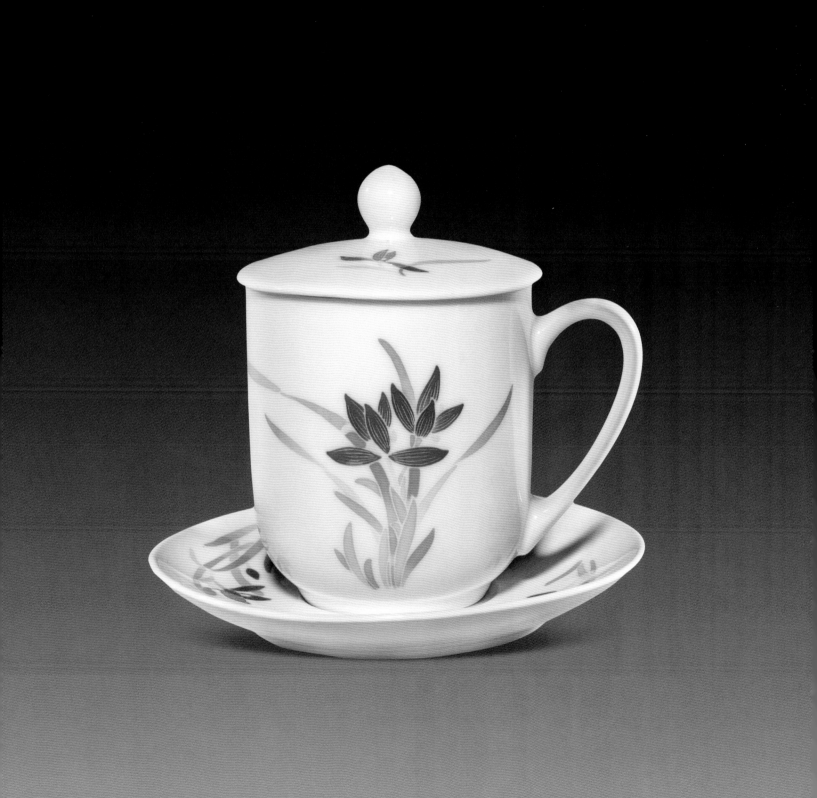

釉下五彩枫叶纹茶杯
高 12cm　直径 11cm

70 年代
醴陵市博物馆藏
邓小平生活用瓷

釉下五彩枫叶纹茶杯

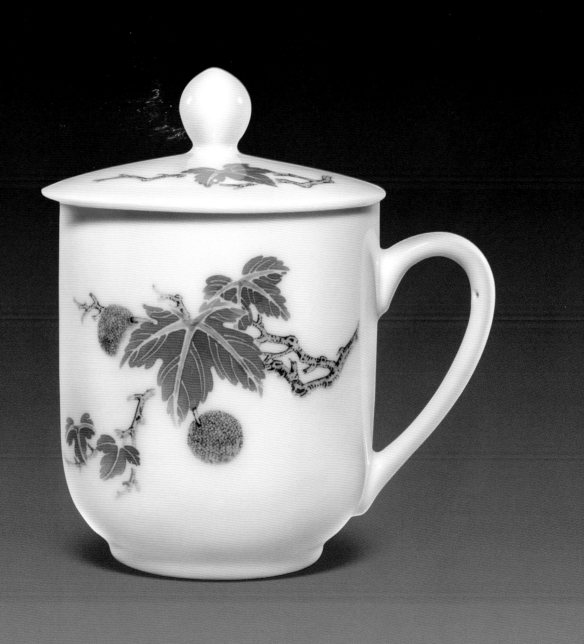

釉下五彩双面芙蓉花纹碗

高 5.9cm　口径 12.5cm　底径 4.9cm

1971 年

醴陵市博物馆藏

毛泽东生活用瓷

釉下五彩双面菊花纹碗

高 5.9cm　口径 12.5cm　底径 4.9cm

1971 年

醴陵市博物馆藏

毛泽东生活用瓷

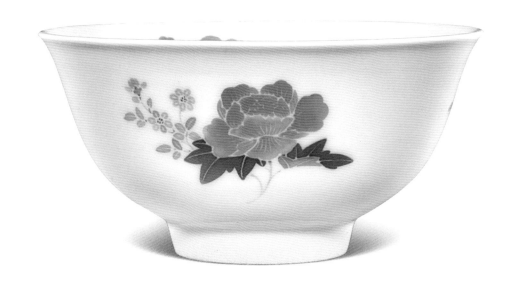

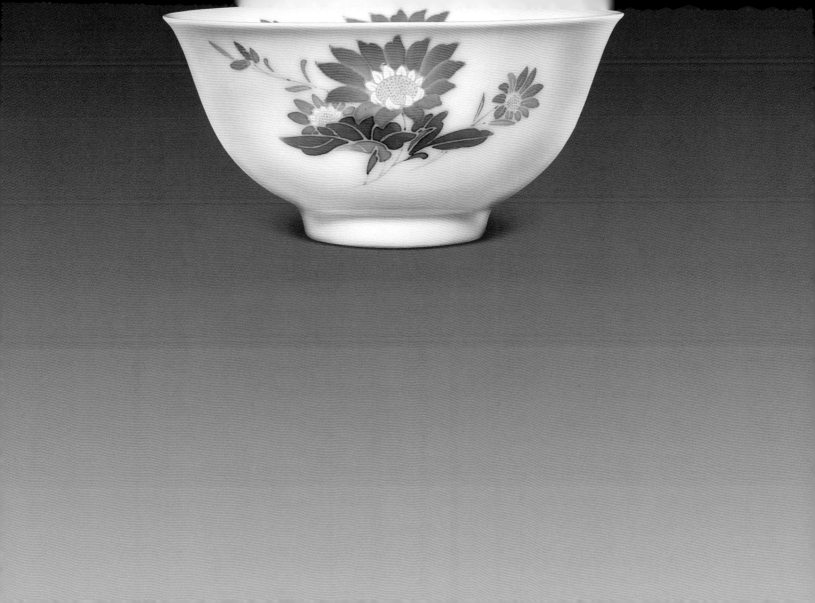

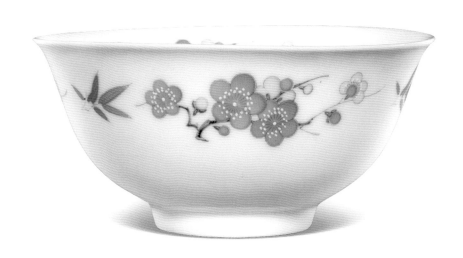

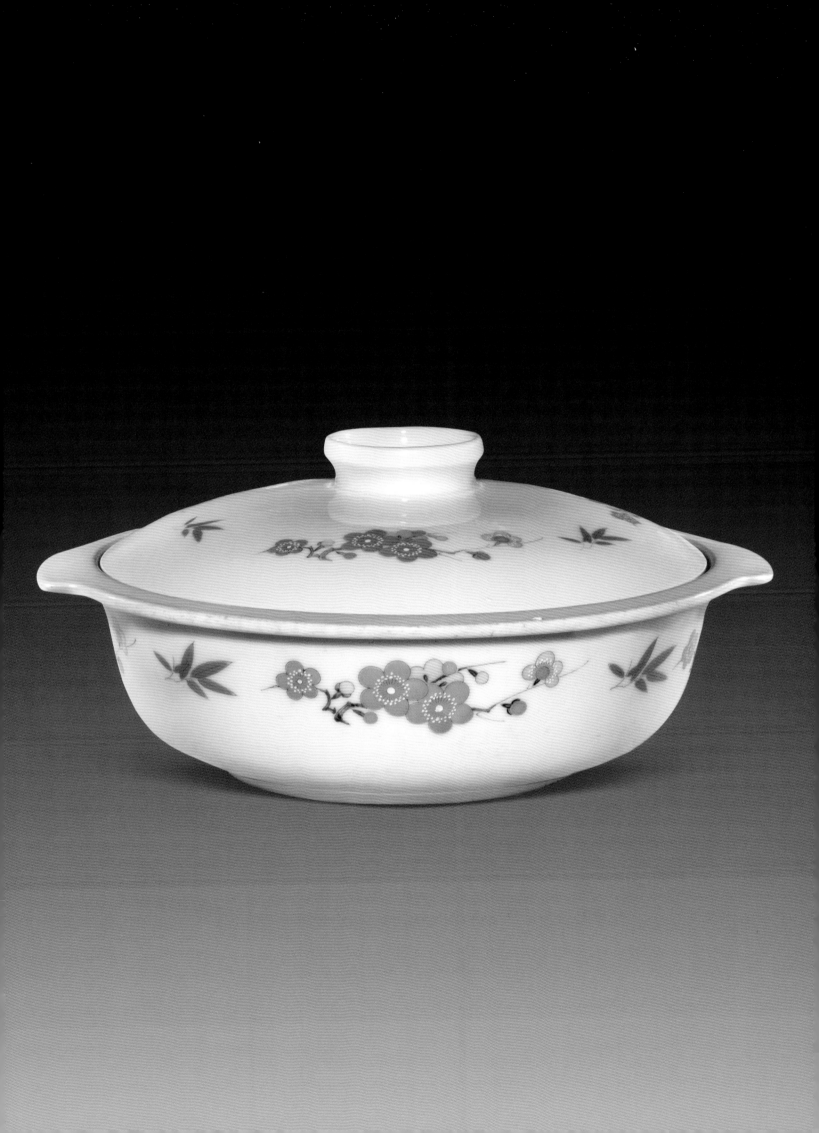

釉下五彩梅花纹汤勺

长 24cm

1971 年

醴陵市博物馆藏

毛泽东生活用瓷

釉下五彩梅花纹盖鱼盆

高 11cm　直径 40cm

1971 年

醴陵市博物馆藏

毛泽东生活用瓷

103

釉下五彩梅花纹烟灰缸

高 4.5cm　直径 13.8cm

1971 年

醴陵市博物馆藏

毛泽东生活用瓷

104

釉下五彩梅花纹笔筒

高 13.8cm　直径 12cm

1972 年

醴陵市博物馆藏

毛泽东生活用瓷

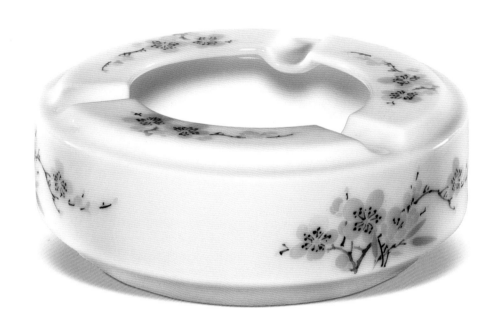

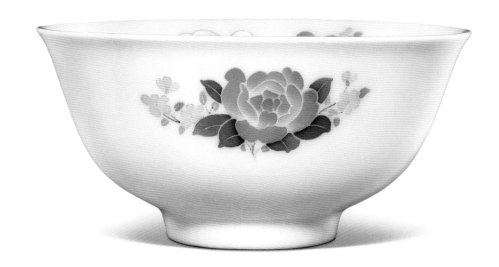

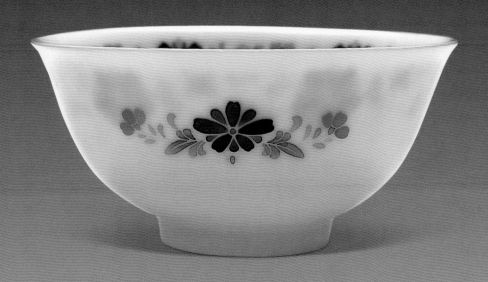

釉下五彩芙蓉花纹牙粉盒

高 10cm　直径 14cm

1974 年

醴陵市博物馆藏

毛泽东生活用瓷

釉下五彩梅花纹茶杯

碟直径 13.8cm

杯连碟通高 11cm

1974 年

醴陵市博物馆藏

毛泽东生活用瓷

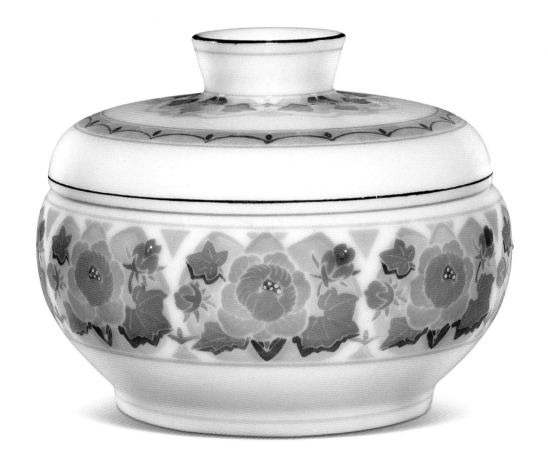

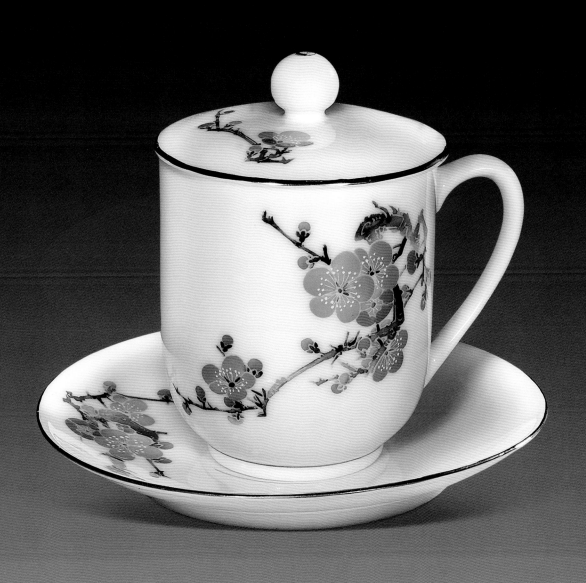

釉下五彩松树图杯
高 12cm　直径 11cm

1974 年
醴陵市博物馆藏
周恩来生活用瓷

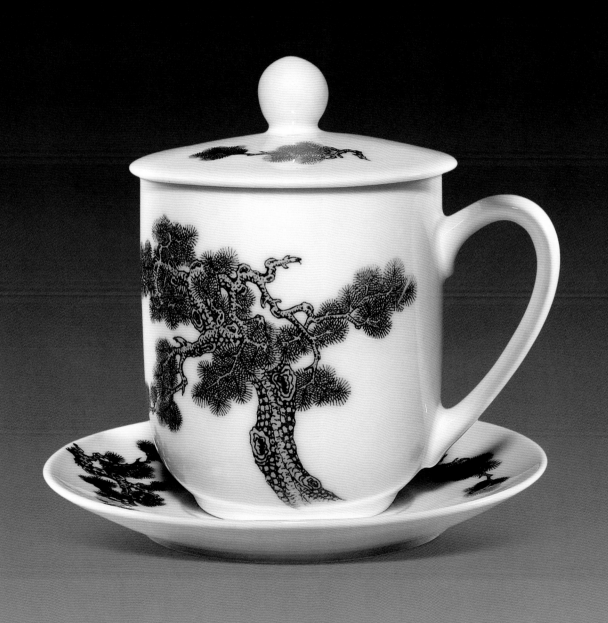

文化新瓷·文化创意下的釉下五彩瓷

釉下五彩虎啸图双耳瓶

高 41cm

70 年代

作者 熊声贵

醴陵市博物馆藏

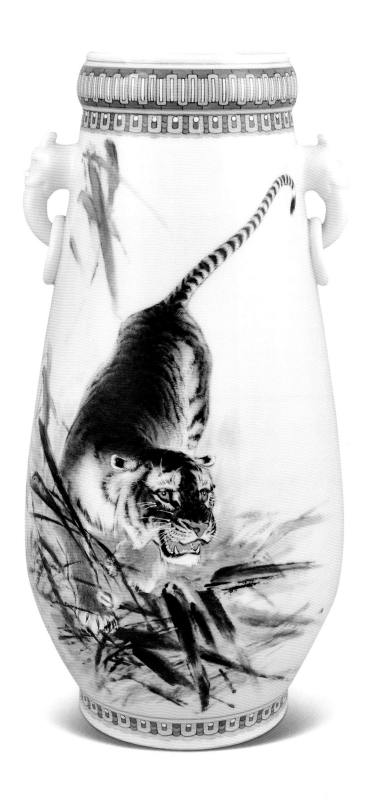

釉下五彩花卉纹瓶

高 50cm

作者 彭玲

醴陵市博物馆藏

釉下蓝彩仕女图瓶

高 50cm

80 年代

作者 佘华

醴陵市博物馆藏

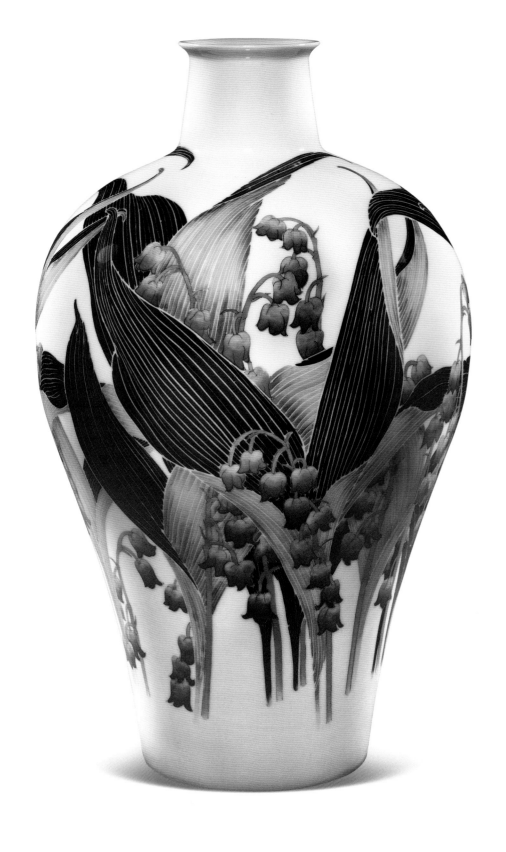

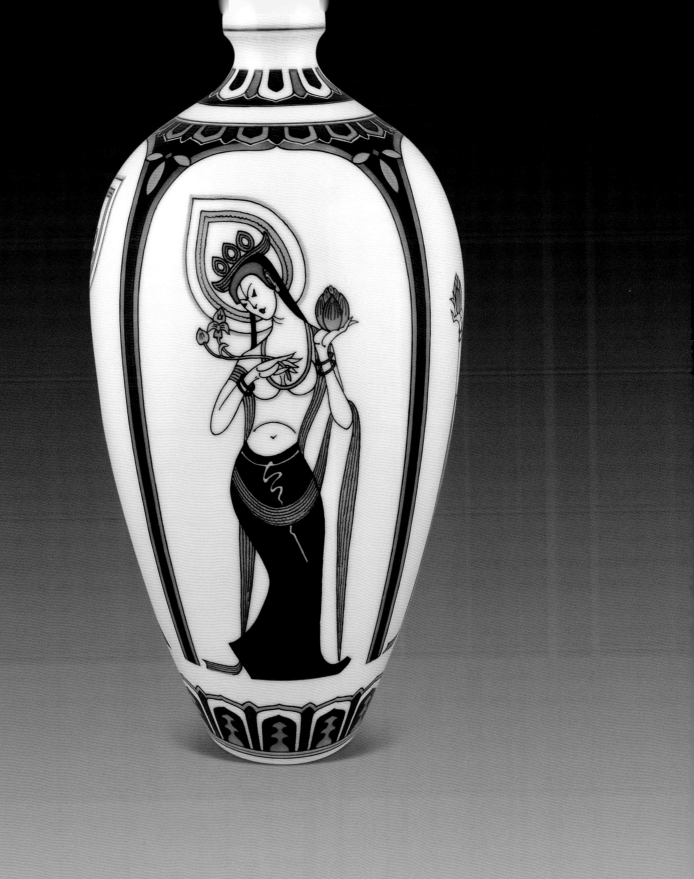

釉下五彩南岳览胜图撇口尊

高 56cm　口径 16.2cm

底径 18.5cm

80 年代

作者　邓景渊

醴陵市博物馆藏

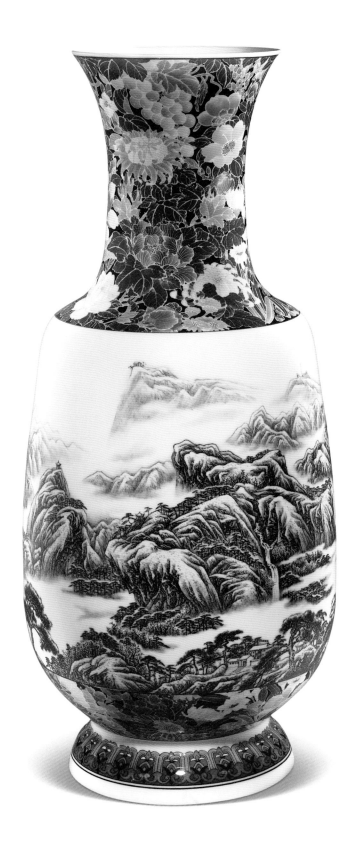

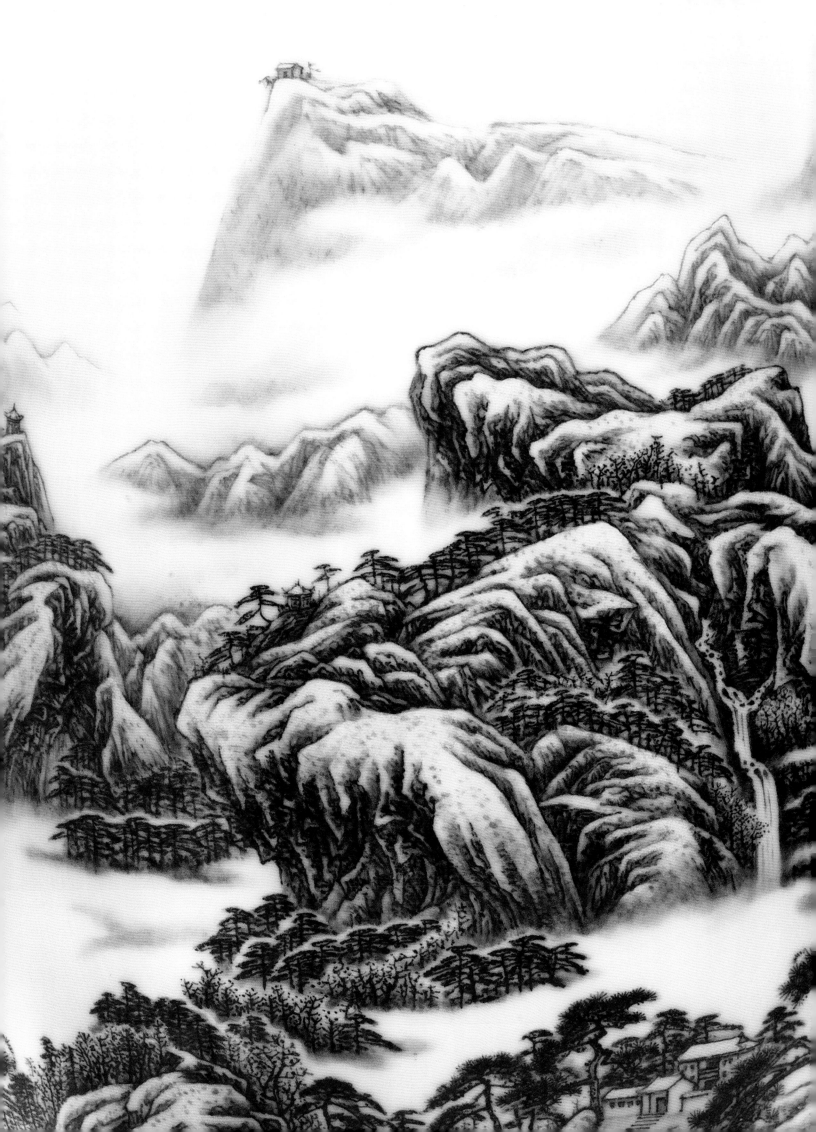

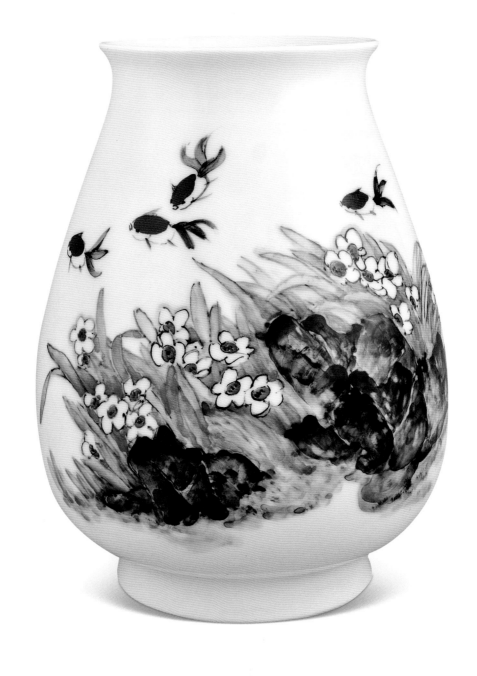

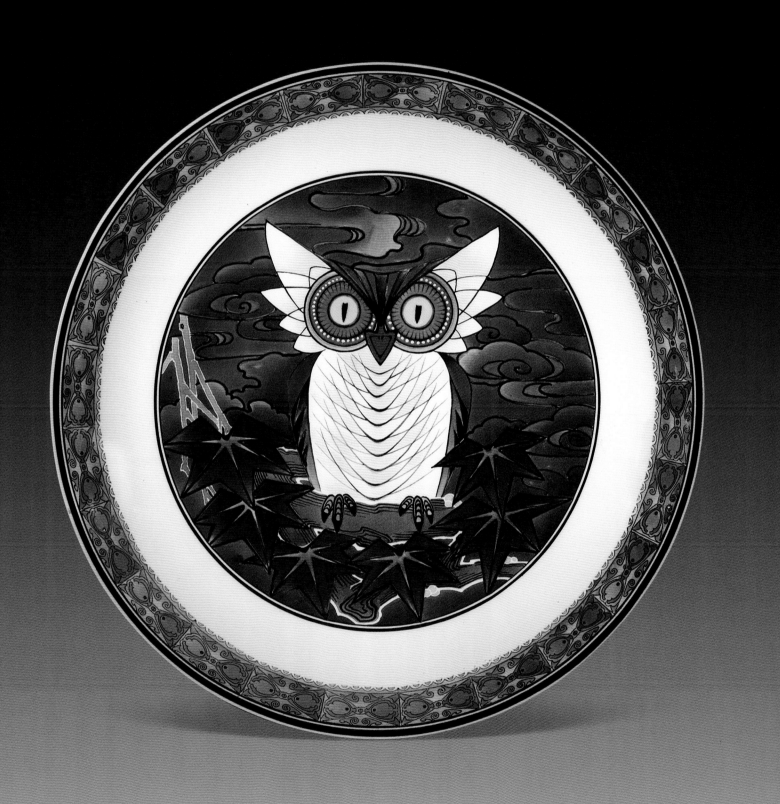

釉下五彩开光猫嬉图瓶

高 50.5cm　口径 12.2cm

1991 年

作者　巫建平

醴陵市博物馆藏

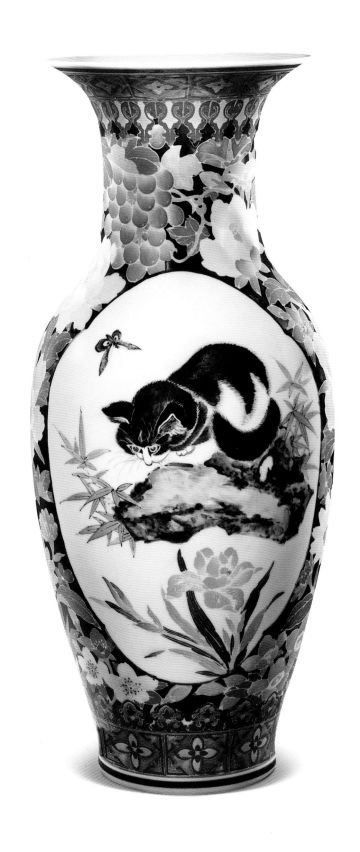

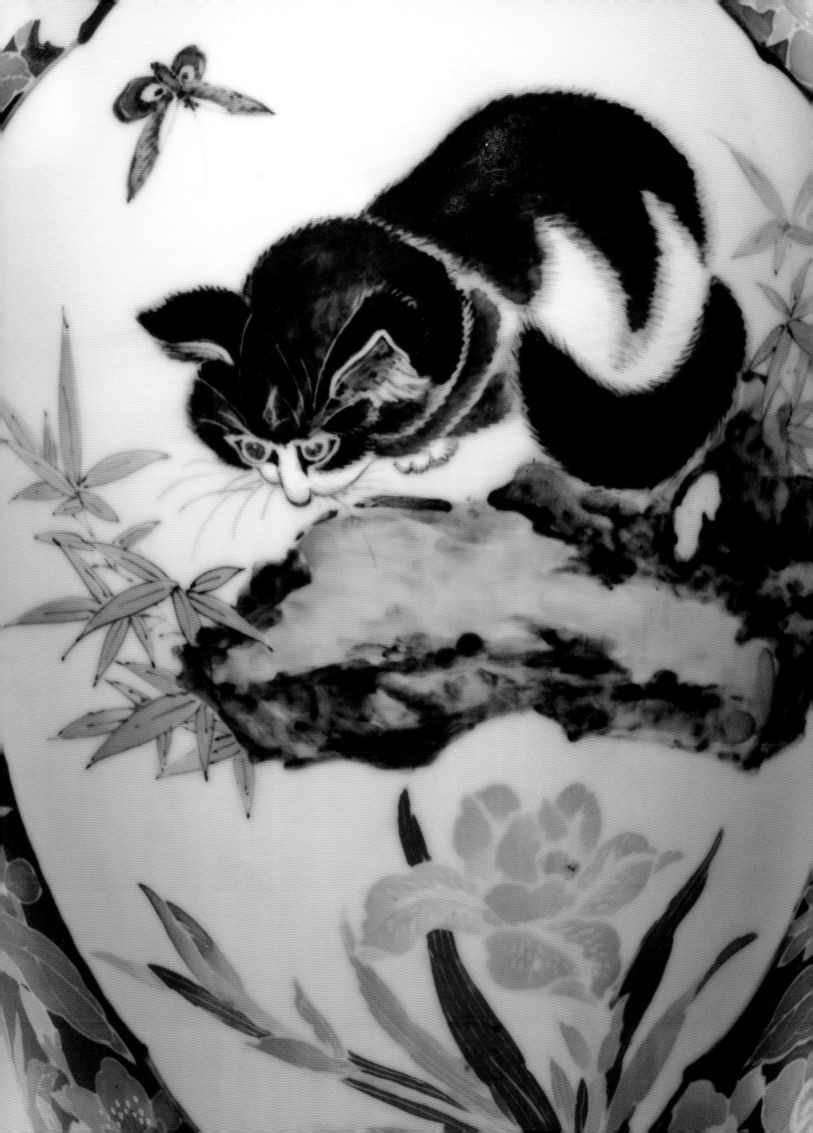

釉下五彩仕女图瓶

高 58.8cm　口径 5.7cm

底径 13.8cm

2002 年

作者　汪宪平

醴陵市博物馆藏

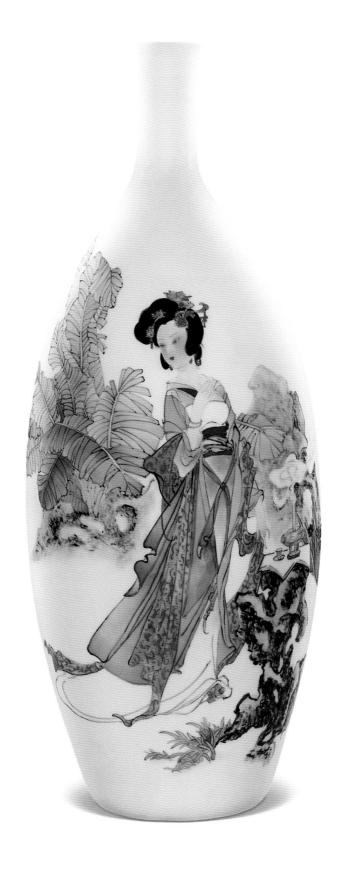

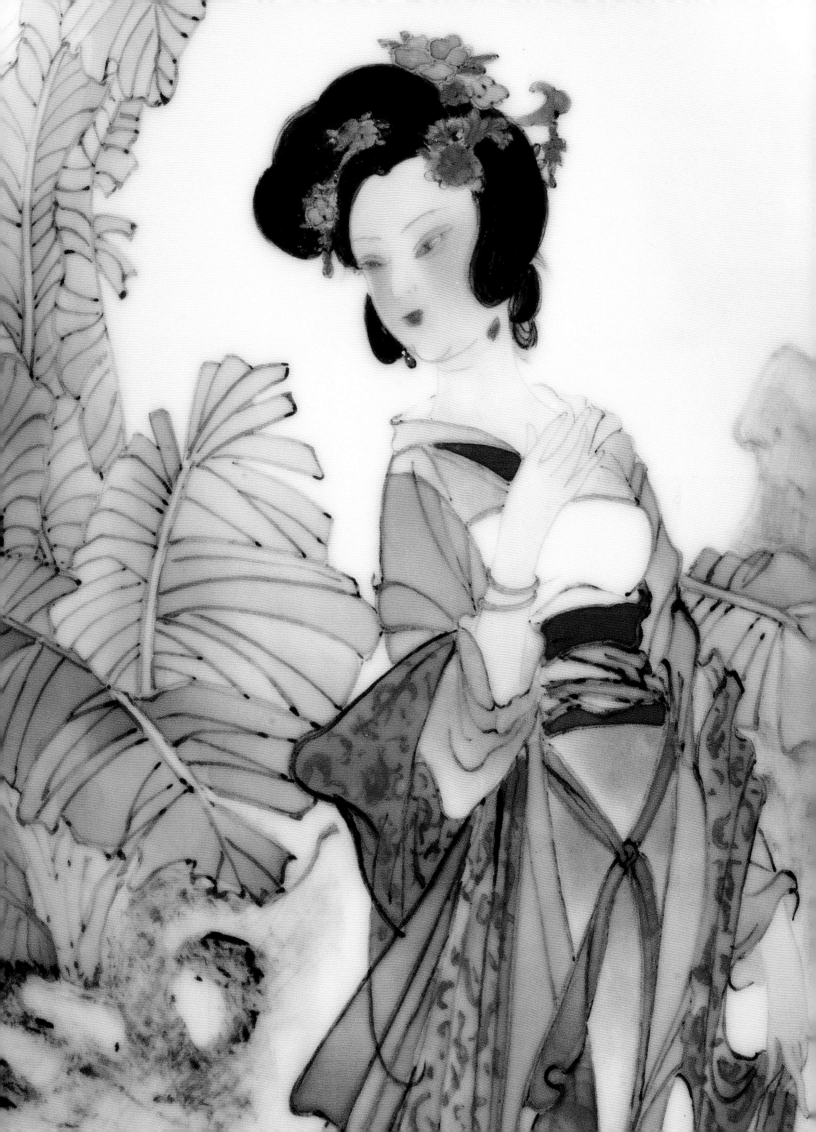

釉下五彩雀图瓶

高 71.3cm　口径 24.5cm

底径 19cm

2003 年

作者　邓文科

醴陵市博物馆藏

釉下五彩多吉多福图大缸

高 50cm　口径 30.5cm

底径 18.8cm

2003 年

作者　朱占平

醴陵市博物馆藏

釉下五彩世界和平瓶

高 45cm

2004 年

醴陵市博物馆藏

2004 年，国际奥委会终身荣誉主席萨马兰奇，国际奥委会主席雅克·罗格，国际奥委会文化与奥林匹克教育委员会终身主席何振梁，雅典奥委会主席、雅典市市长朵拉·芭克扬尼等四人分别用英、法、中、希腊四国文字在 1915 年美国旧金山巴拿马国际博览会获金奖的醴陵釉下五彩瓷复制品"扁豆双禽图凤尾瓶（见图 024）"上题词签名，制作了一款"世界和平瓶"。何振梁主席代表活动组委会和 13 亿中国人将此瓶分别赠送给萨马兰奇、罗格、芭克扬尼及国际奥组委要人。该瓶同时被设在瑞士洛桑的国际奥林匹克博物馆永久收藏。

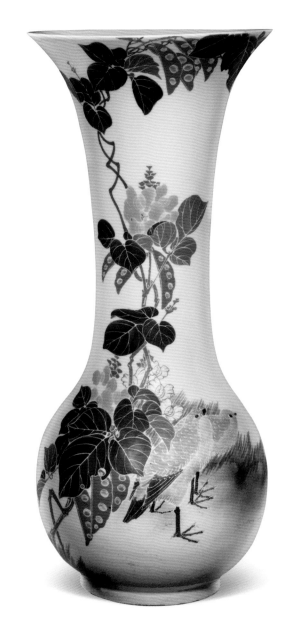

釉下五彩葡萄纹盖罐

高 18cm　口径 13cm

底径 11cm

2004 年

作者　熊声贵

醴陵市博物馆藏

釉下五彩葡萄纹盖罐

高 18cm　口径 13cm

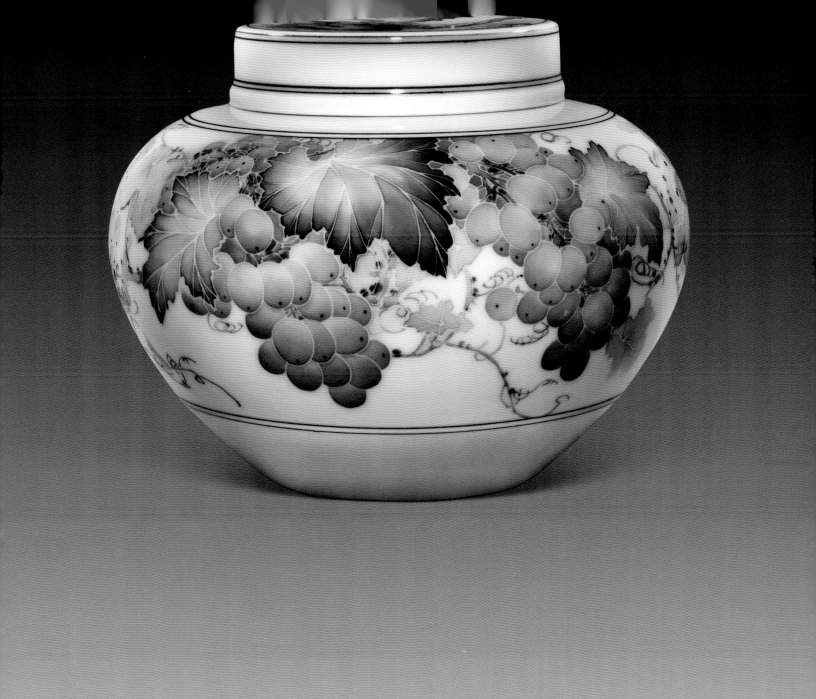

釉下五彩雨霁图瓶

高 50cm　口径 7cm　底径 11.2cm

2005 年

作者 刘劲松

醴陵市博物馆藏

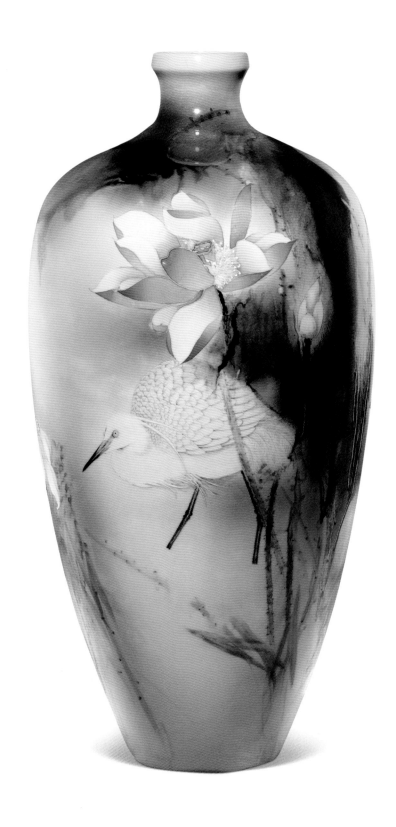

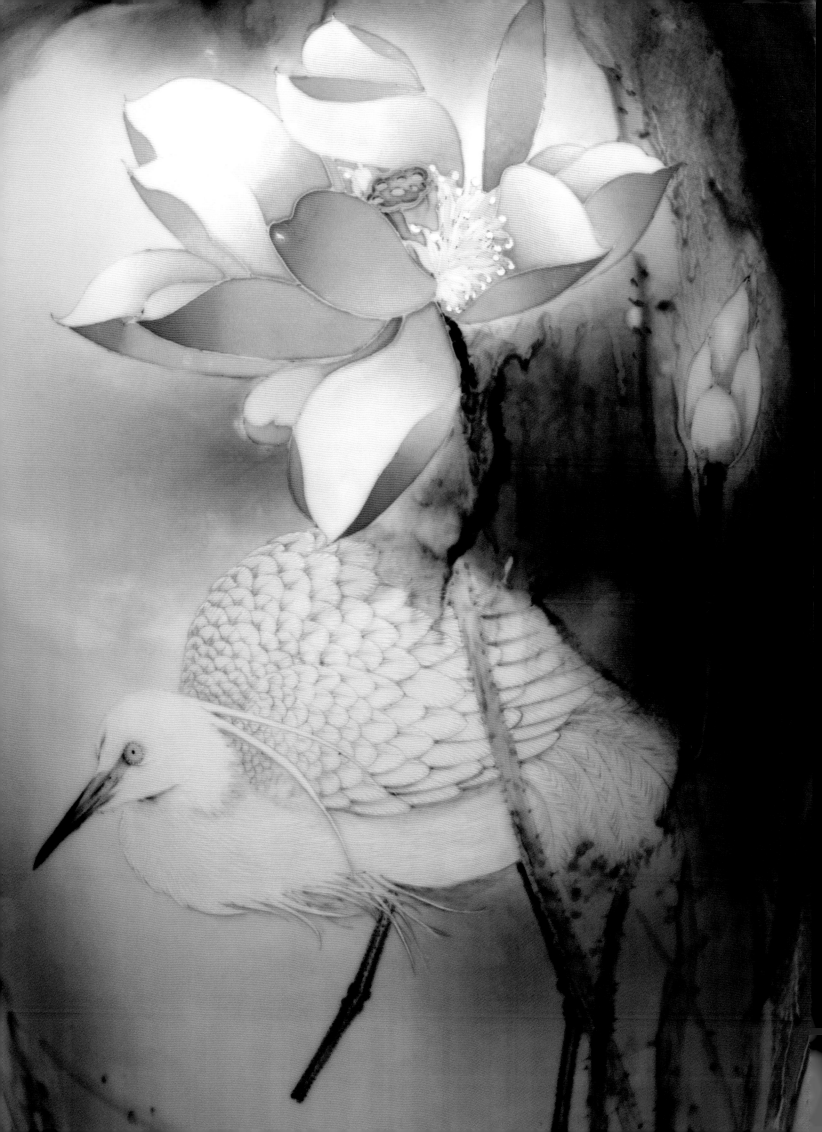

123

釉下五彩山水图瓶

高 45cm

2006 年

作者 周益军

醴陵市博物馆藏

124

釉下五彩松鹰图瓶

高 41cm　口径 15.5cm

底径 16.2cm

2006 年

作者 阳自立

醴陵市博物馆藏

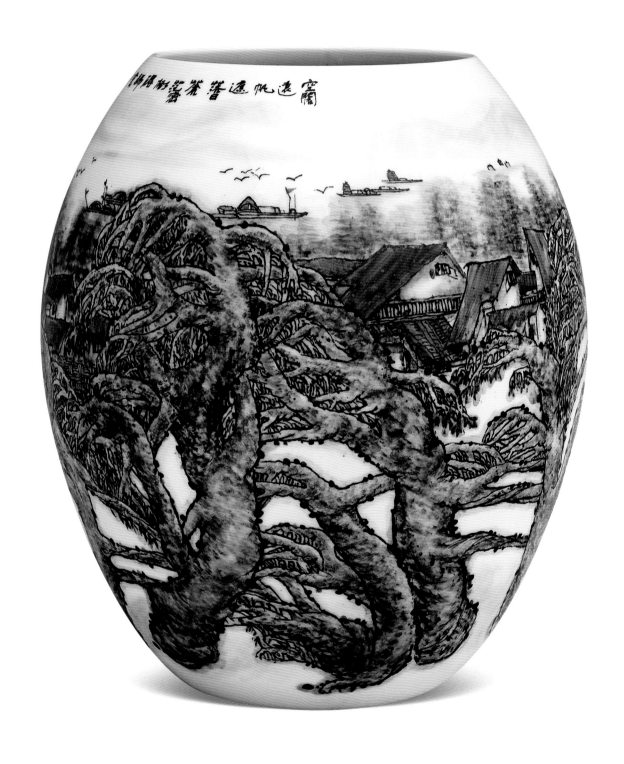

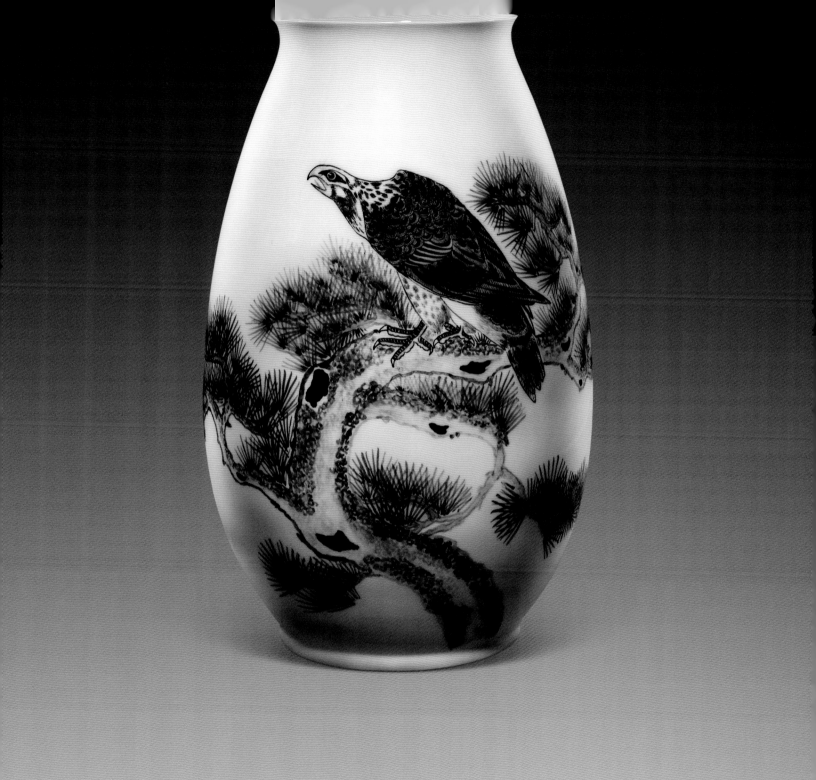

釉下五彩牵牛花纹瓶

高 57.5cm　口径 17.5cm

底径 18cm

2006 年

作者 李人中

醴陵市博物馆藏

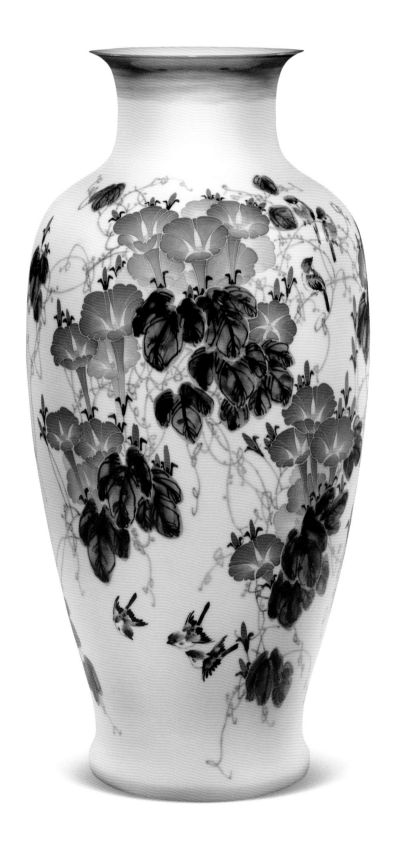

釉下五彩木棉花纹瓶

高 38cm

2007 年

作者 温月斌

醴陵市博物馆藏

釉下五彩八仙图瓶

高 41.5cm　口径 27cm

2008 年

作者 刘冉

醴陵市博物馆藏

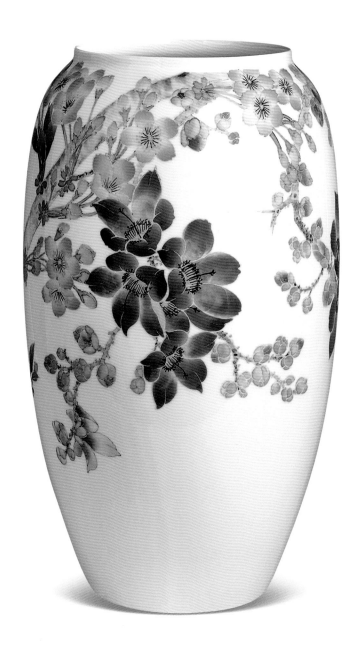

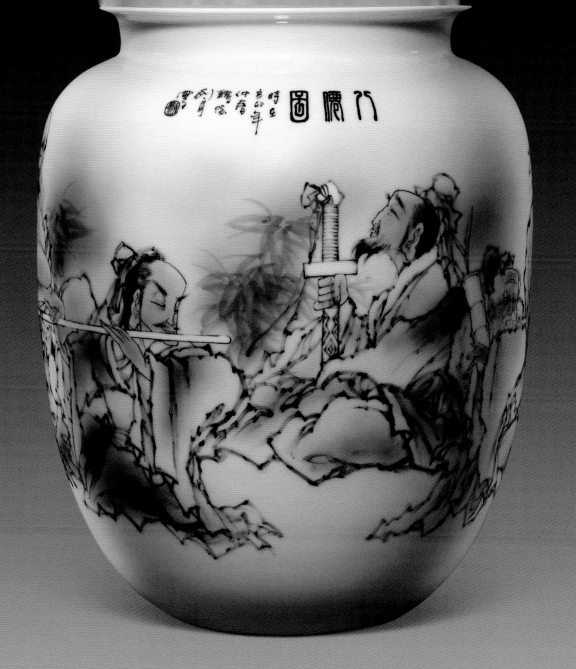

釉下五彩山河依旧图石榴瓶

高 39cm　口径 23.5cm　底径 17.5cm

2008 年

作者 曾安楚

醴陵市博物馆藏

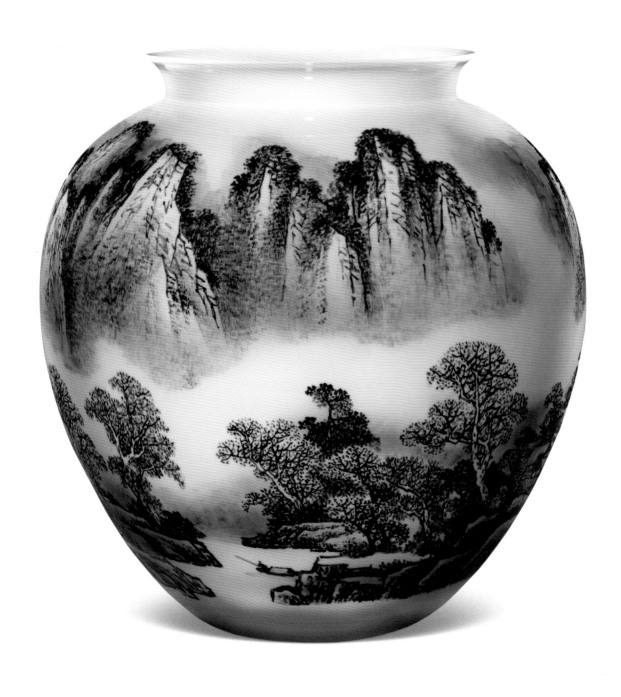

129

釉下五彩连年有余图天球瓶

高 36cm　口径 15cm　底径 15.5cm

2008 年

作者 张震

醴陵市博物馆藏

130

釉下五彩枇杷花鸟纹瓶

高 61.5cm　口径 7.6cm　底径 12cm

2008 年

作者 李人中

醴陵市博物馆藏

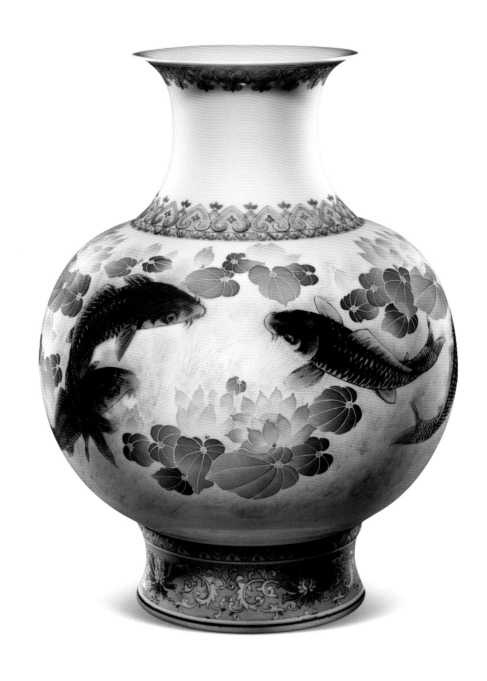

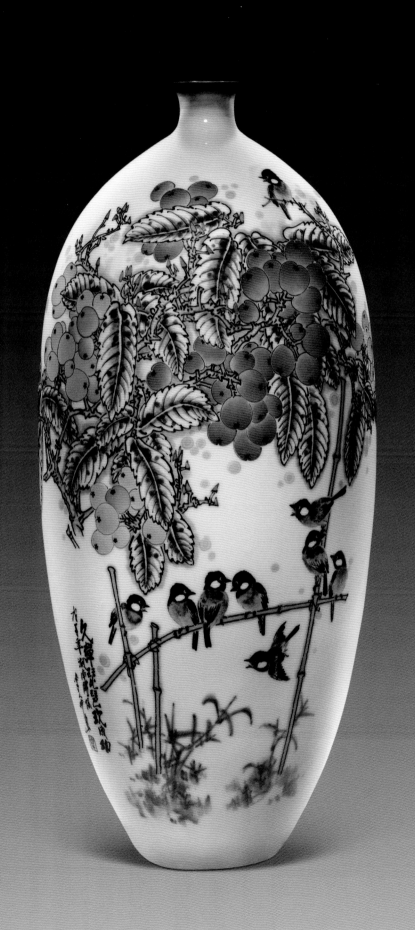

釉下五彩双雄图瓶

高 55.3cm　口径 18.3cm

底径 16.5cm

2008 年

作者 魏楚斌

醴陵市博物馆藏

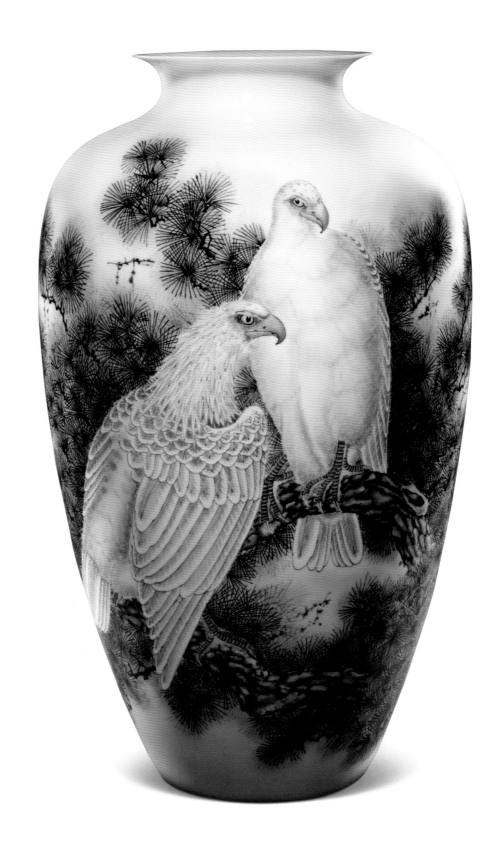

釉下蓝彩鱼纹瓶

高 50.7cm 口径 16.7cm
底径 14cm

2008 年
作者 郑宁
醴陵市博物馆藏

133

釉下五彩观音骑马图瓶

高 54cm 口径 17.7cm
底径 18cm

2008 年
作者 宋定国
醴陵市博物馆藏

釉下五彩花卉纹天球瓶（一对）

高 46.5cm

2008 年

作者 钟放平

醴陵市博物馆藏

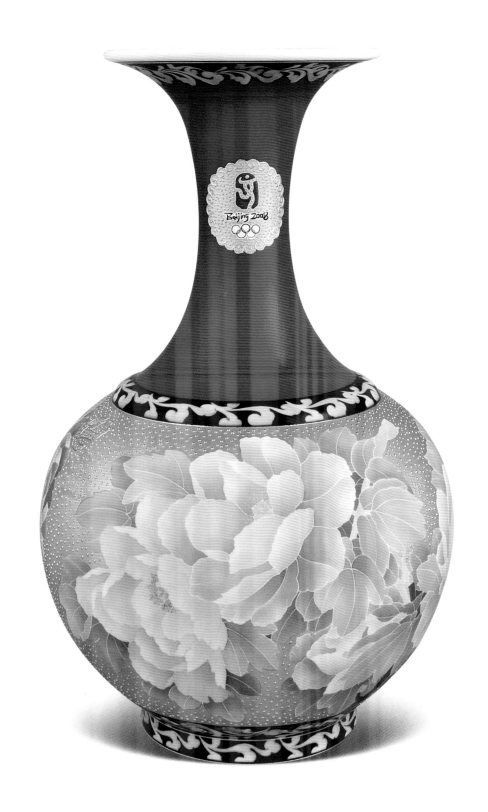

釉下五彩花卉纹瓶

高 50cm

2008 年

作者 张小兰

醴陵市博物馆藏

136

釉下五彩百合同春图缸

高 35cm

2008 年

作者 王旭明

醴陵市博物馆藏

137

釉下五彩高秋图大缸

高 51.5cm　口径 21cm

底径 19cm

2008 年

作者 张福祺

醴陵市博物馆藏

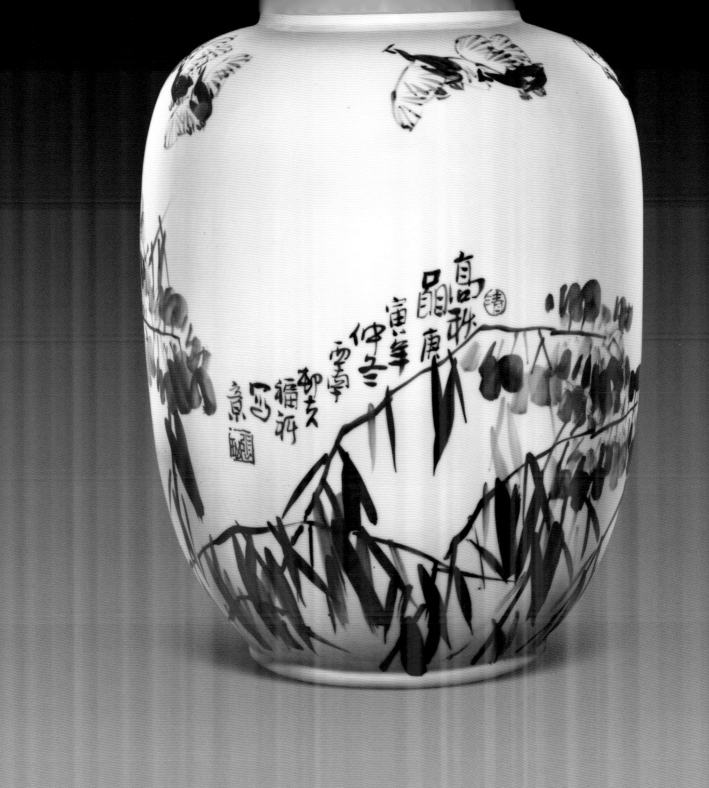

釉下五彩秋趣图瓷板

高 94cm　宽 91cm

2008 年

作者　王坚义

醴陵市博物馆藏

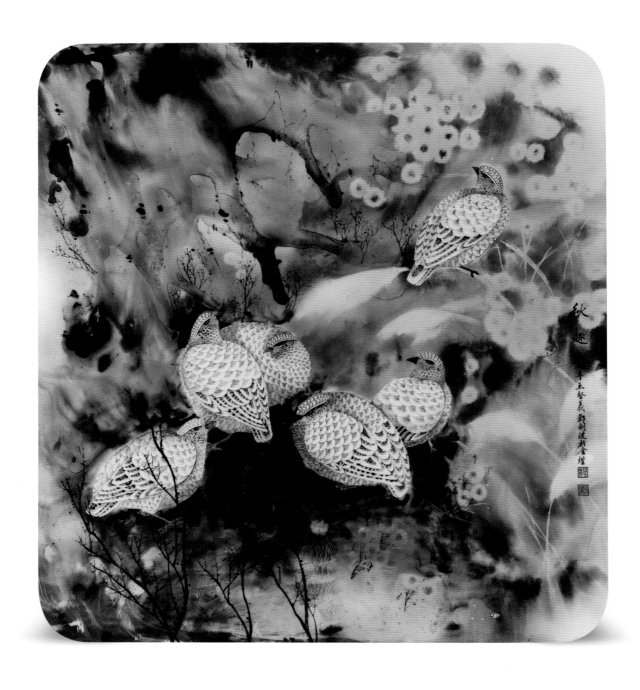

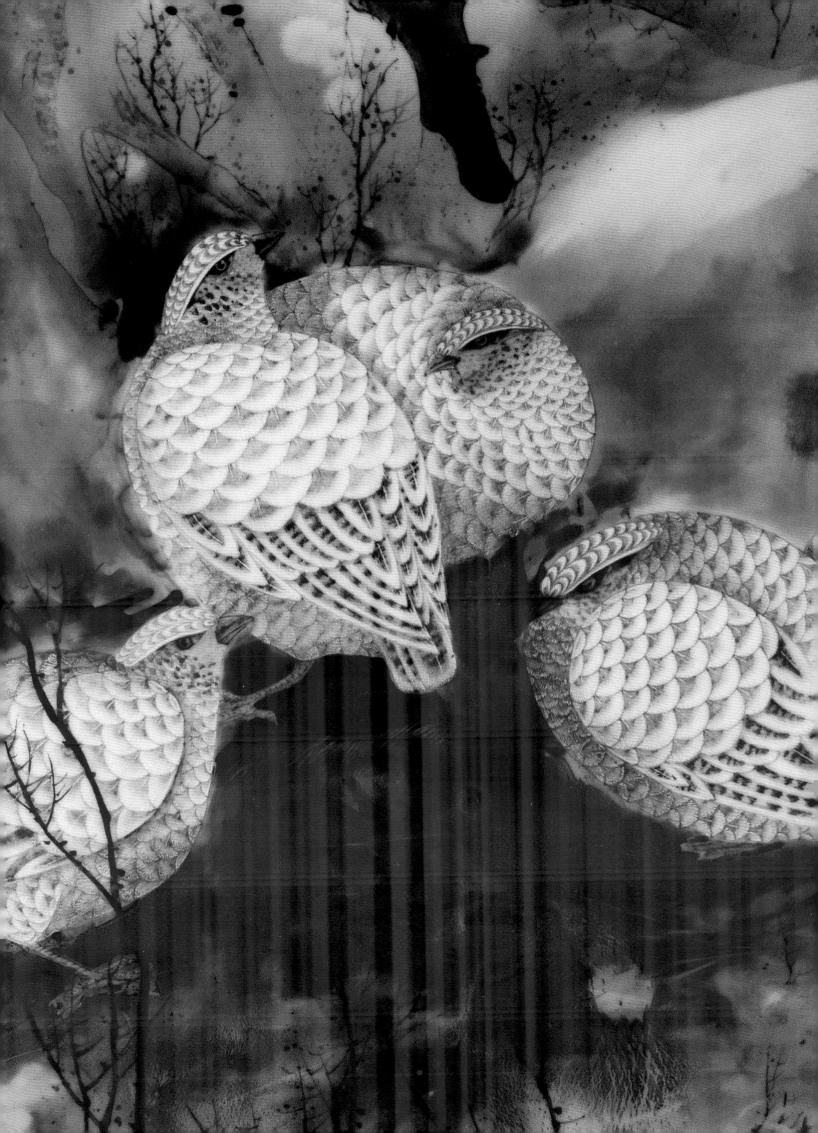

釉下五彩荷韵图瓶

高 43.3cm　口径 17.5cm　底径 17.5cm

2009 年

作者 朱占平

醴陵市博物馆藏

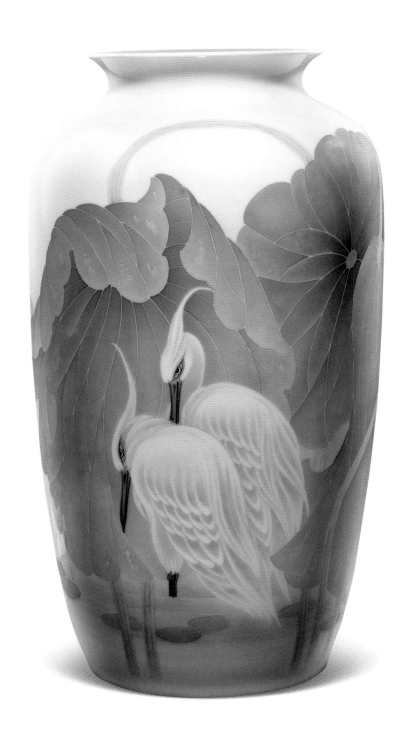

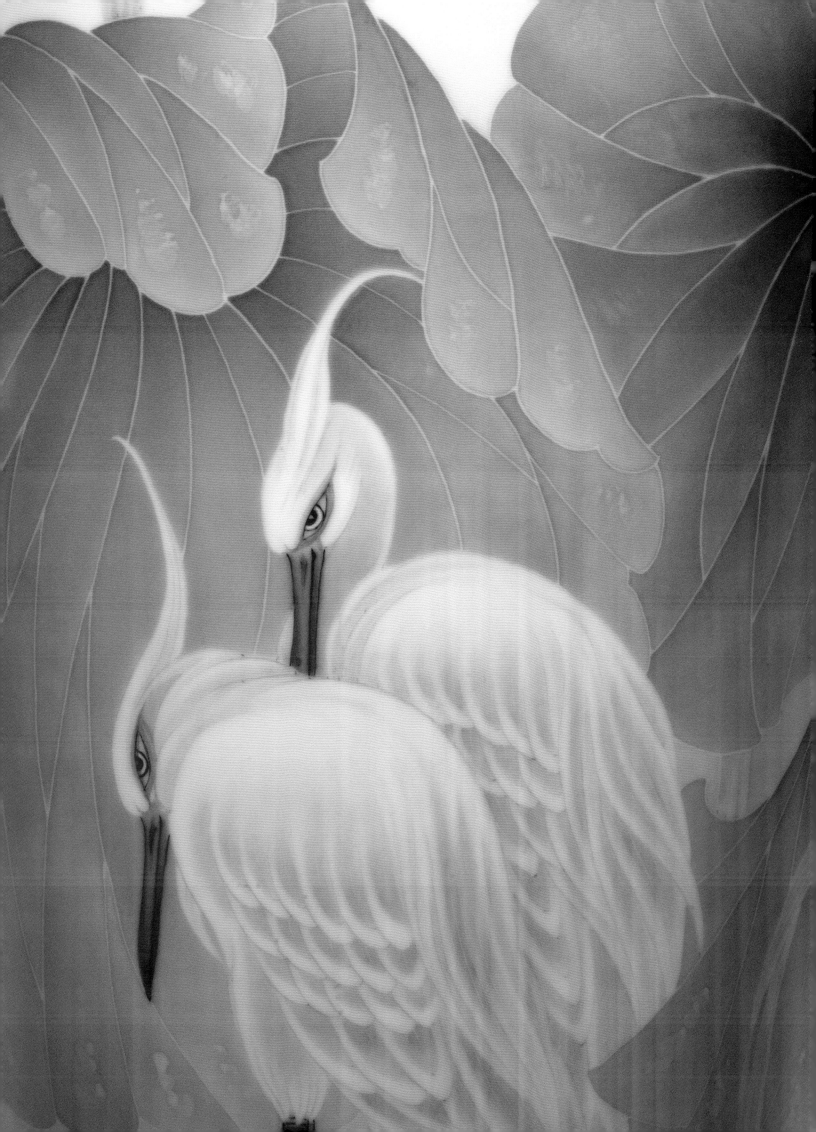

釉下五彩荷韵图盖罐

高 55cm　口径 21.5cm

2009 年

作者　黄小玲

醴陵市博物馆藏

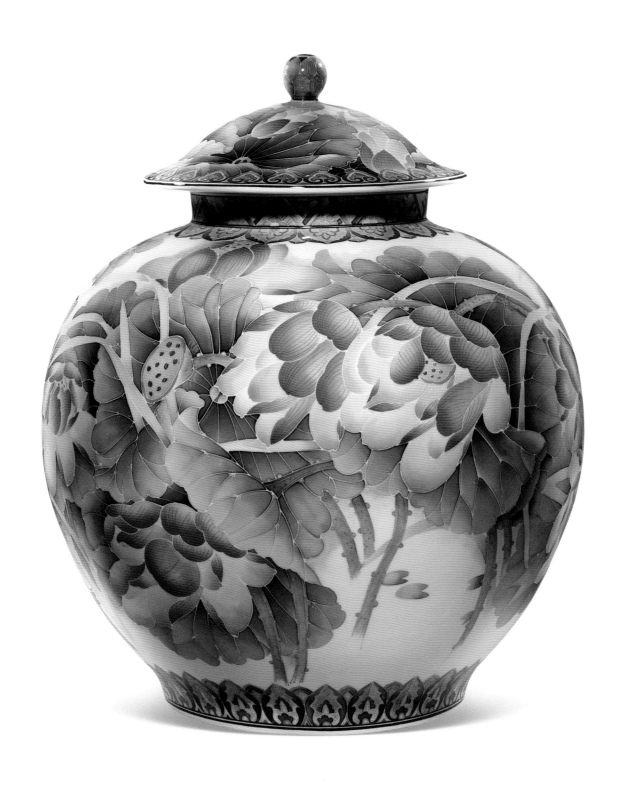

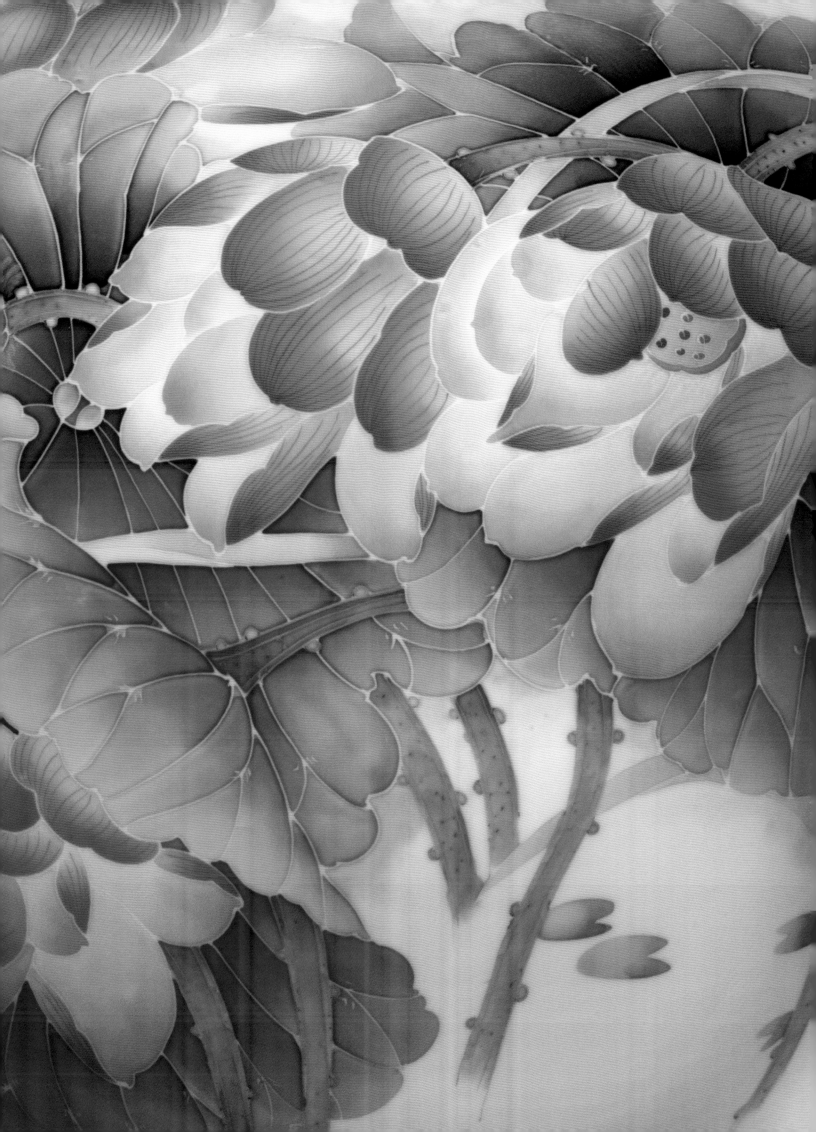

141

釉下五彩雄风图双耳瓶

高 42.5cm　口径 22cm

2009 年

作者 王立新

醴陵市博物馆藏

142

釉下五彩清风图瓶

高 72.3cm　口径 11cm

底径 20.7cm

2009 年

作者 柯桐枝

醴陵市博物馆藏

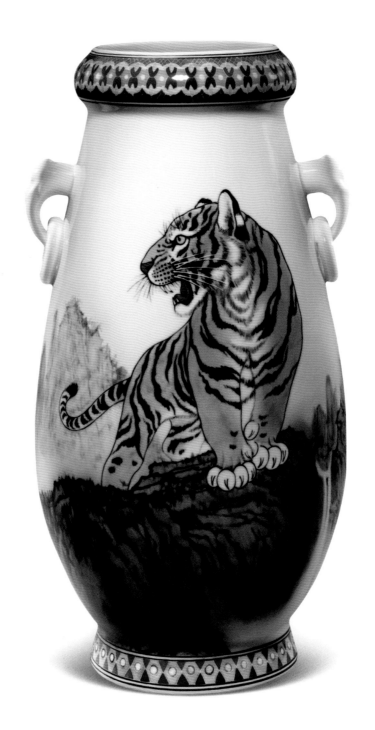

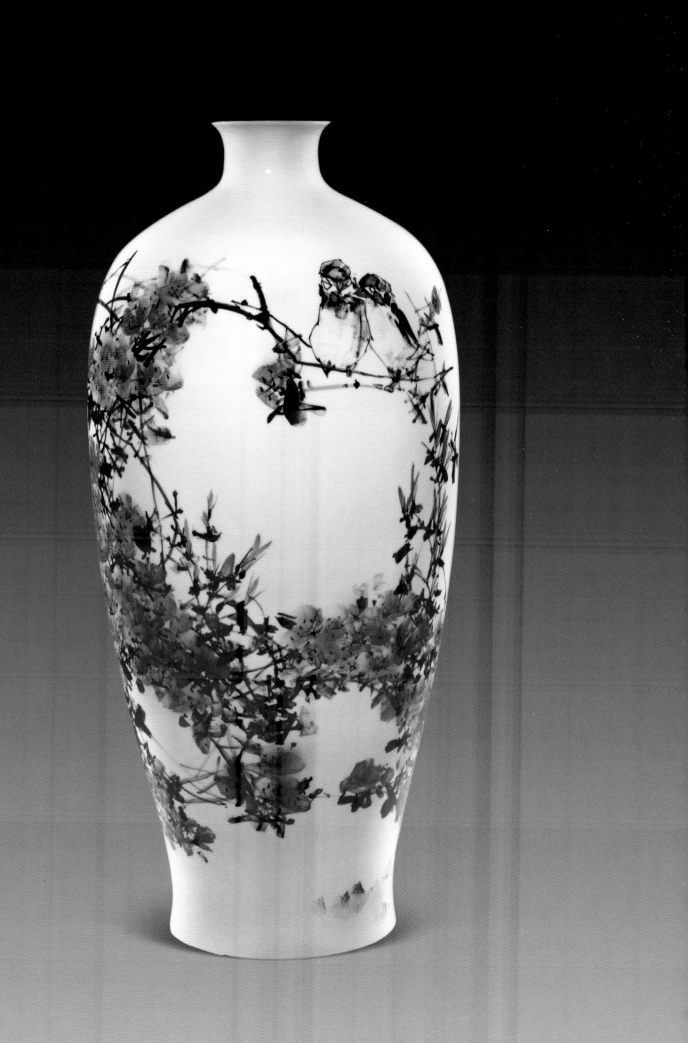

釉下五彩秀丽山河图瓶

高 52cm　口径 7.7cm

底径 11.5cm

2009 年

作者　李日铭

醴陵市博物馆藏

144

釉下五彩菊花纹瓶

高 43.5cm　口径 10.2cm

底径 14.5cm

2009 年

作者　丁华汉

醴陵市博物馆藏

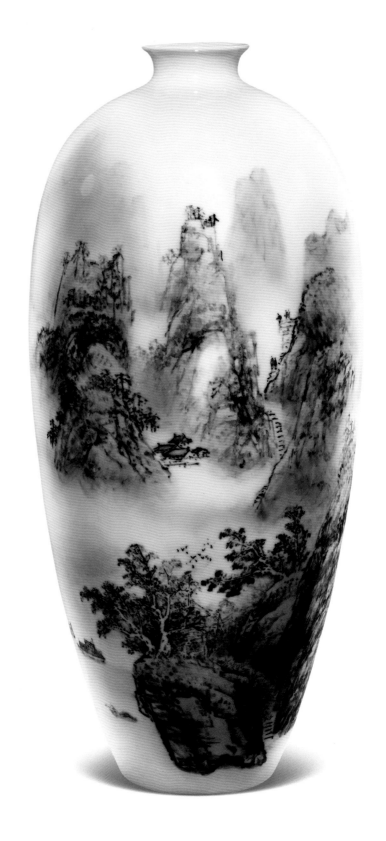

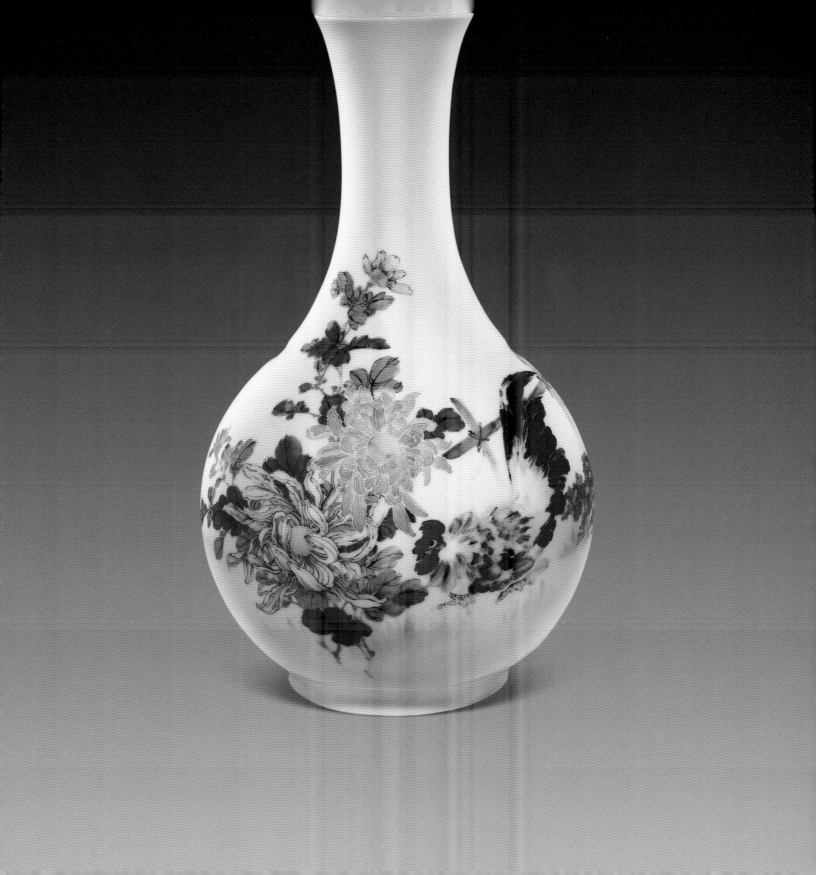

釉下五彩向日葵图瓶

高 50cm

2009 年

作者 黄锡如

醴陵市博物馆藏

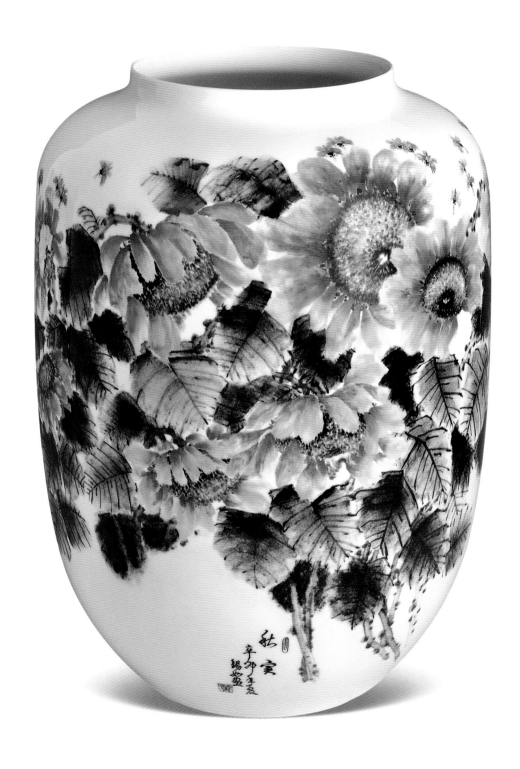

釉下五彩秋艳图缸

高 39cm　口径 29cm

底径 15.5cm

2009 年

作者　刘劲松

醴陵市博物馆藏

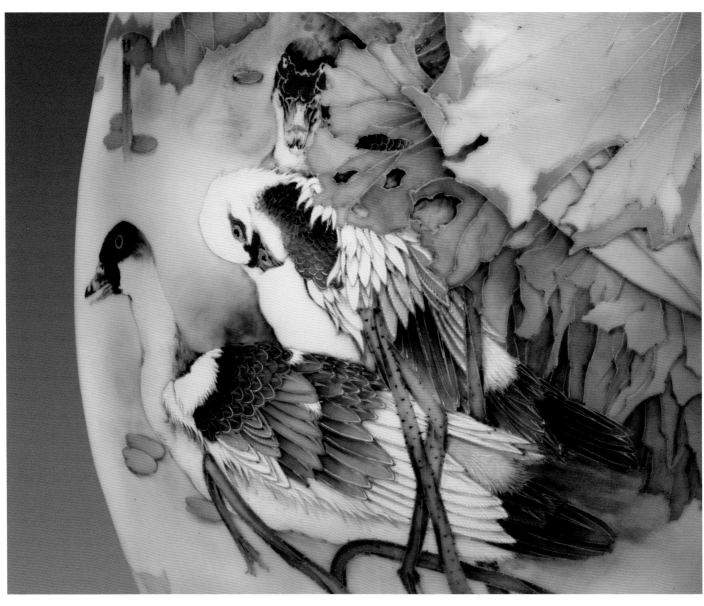

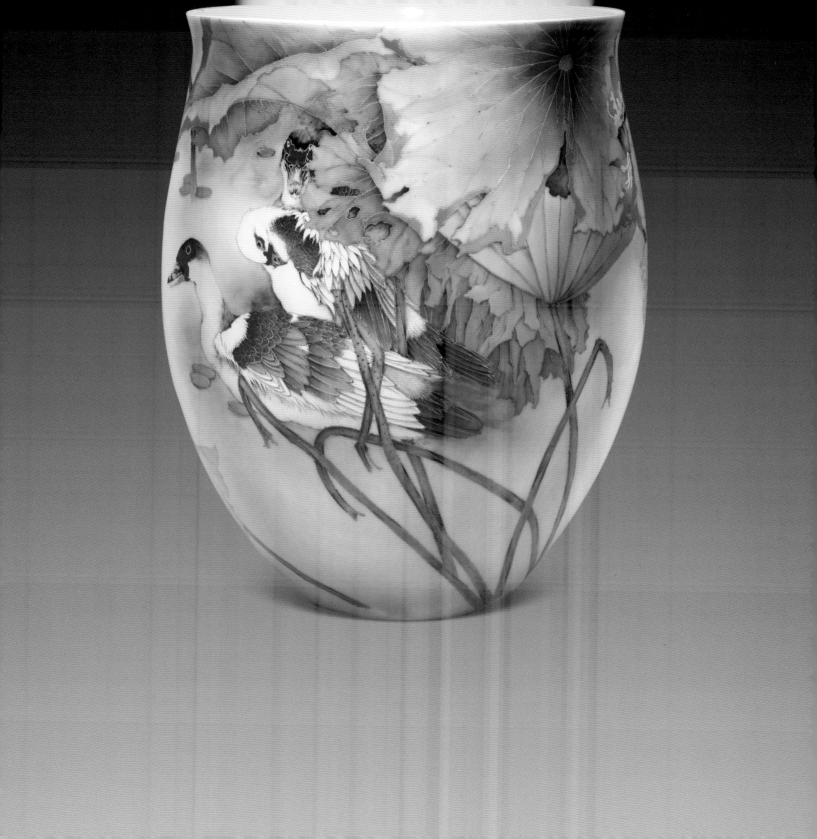

釉下五彩菊石花鸟纹瓶

高 53cm　口径 9.5cm　底径 17.5cm

2010 年

作者　周建英

醴陵市博物馆藏

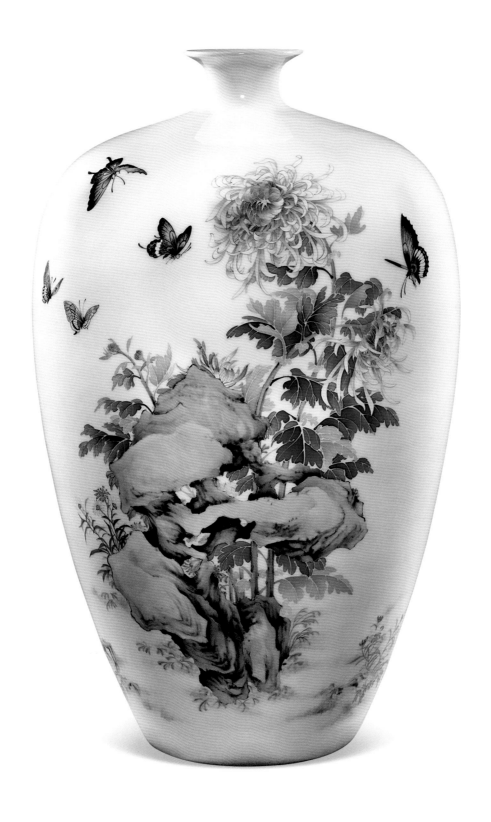

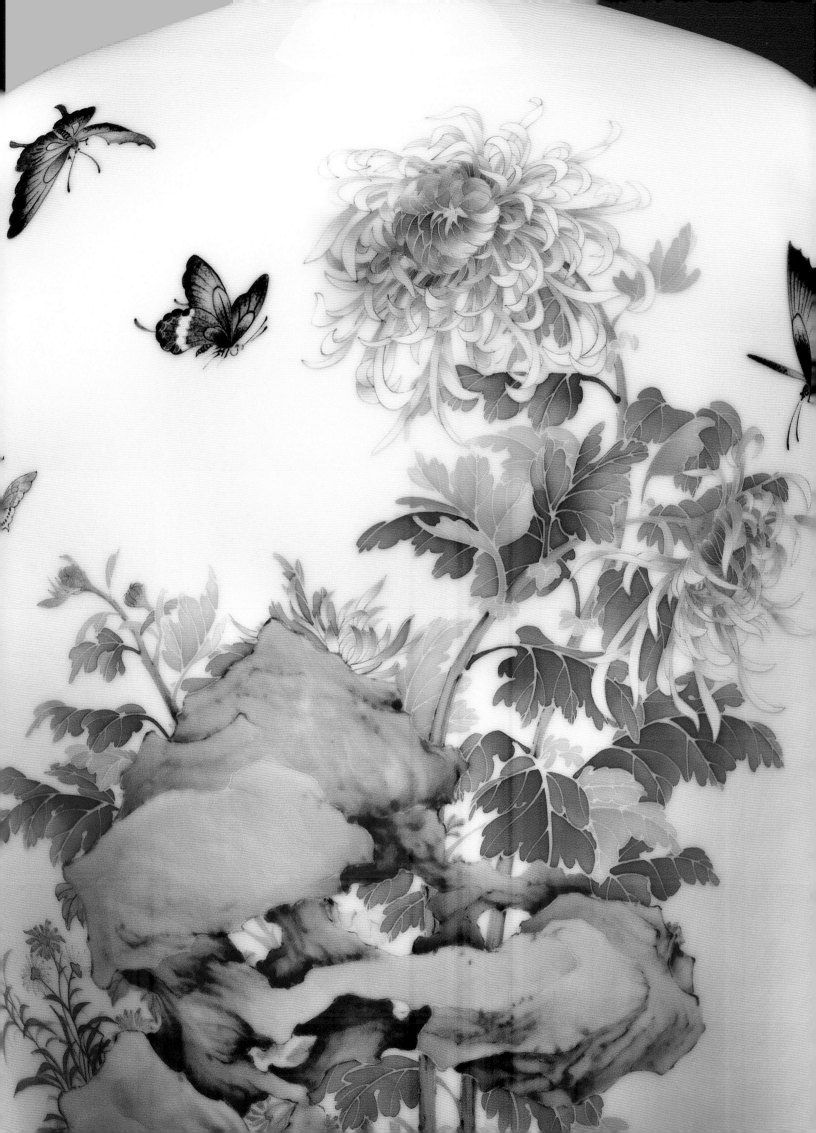

148

釉下五彩海棠纹瓶

高 55cm

2010 年

作者 王旭明

醴陵市博物馆藏

149

釉下五彩菖兰花草纹瓶

高 42cm

2010 年

作者 陈扬龙

醴陵市博物馆藏

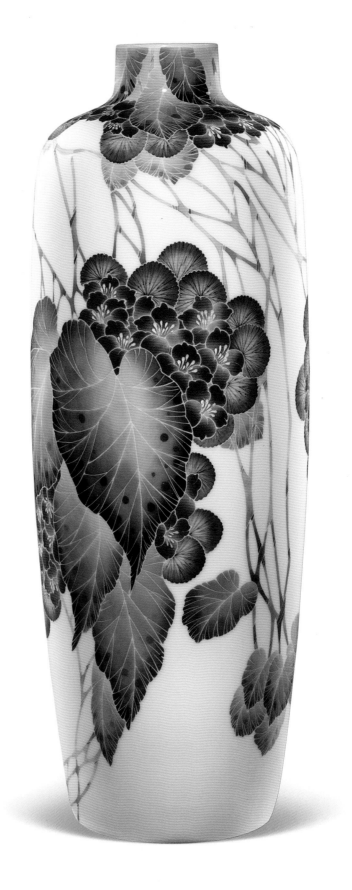

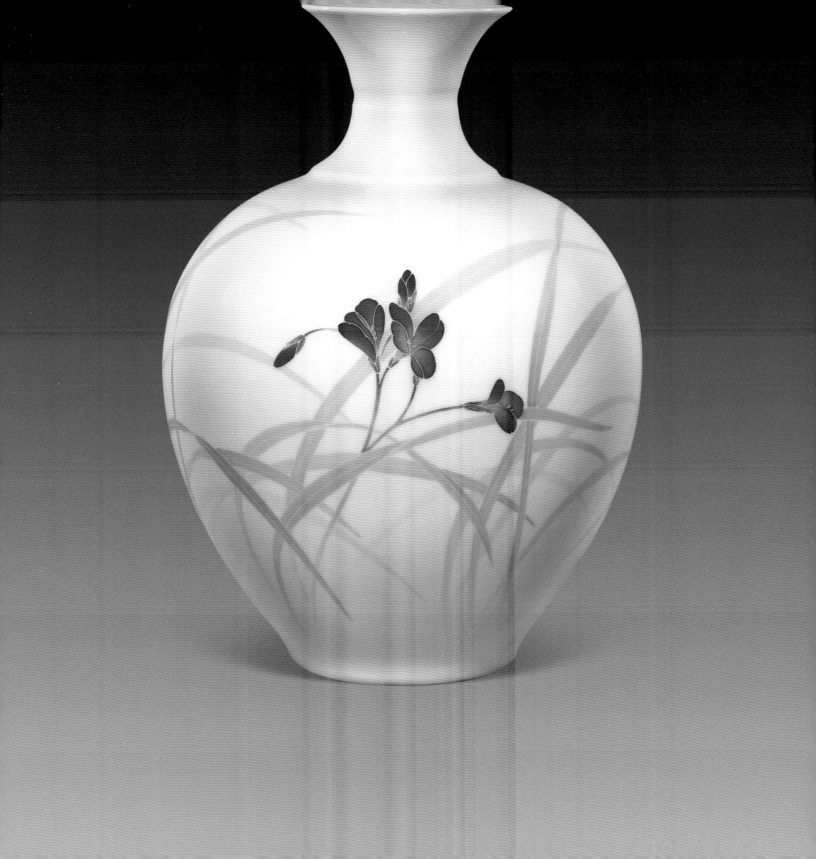

150

釉下五彩花鸟纹四方瓶

高 28cm　口径 9.5cm
底径 9cm

2011 年
作者　黄永平
醴陵市博物馆藏

151

釉下五彩荷花清风图瓶

高 58.5cm　口径 19cm
底径 19cm

2011 年
作者　易龙华
醴陵市博物馆藏

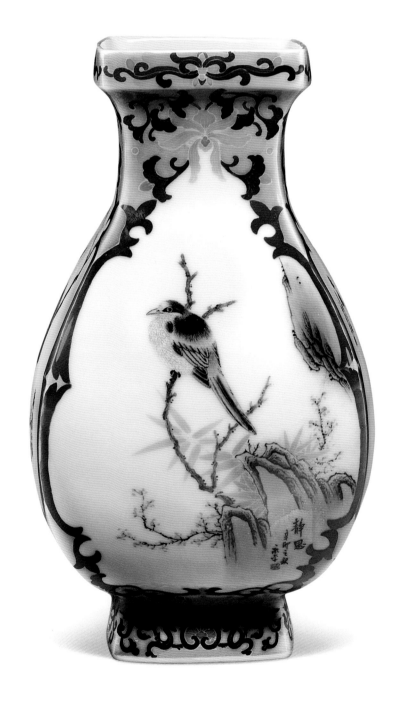

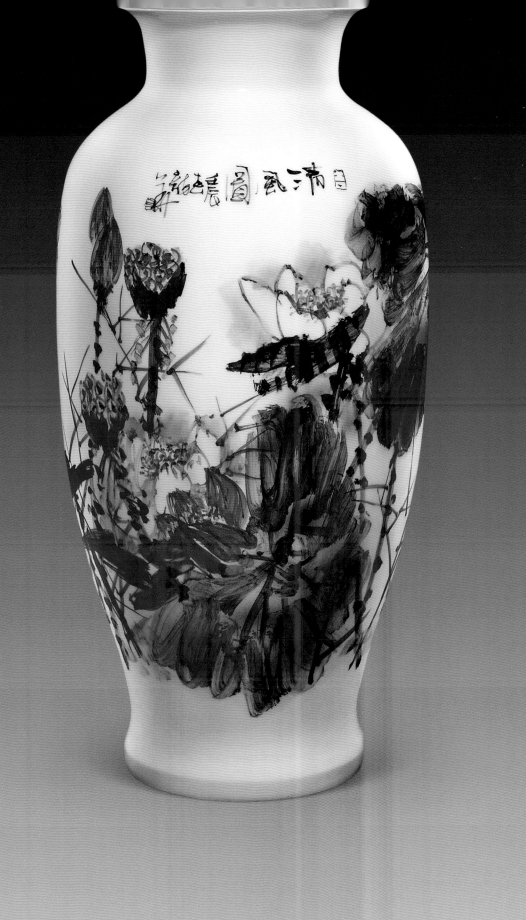

釉下五彩开光瑞雪吟诗图瓶
高 55cm　口径 18cm　底径 17cm

2011 年
作者 杨谷贻
醴陵市博物馆藏

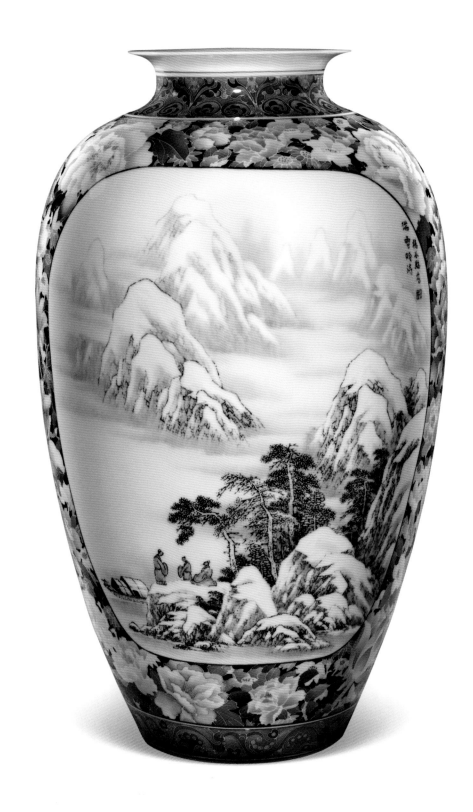

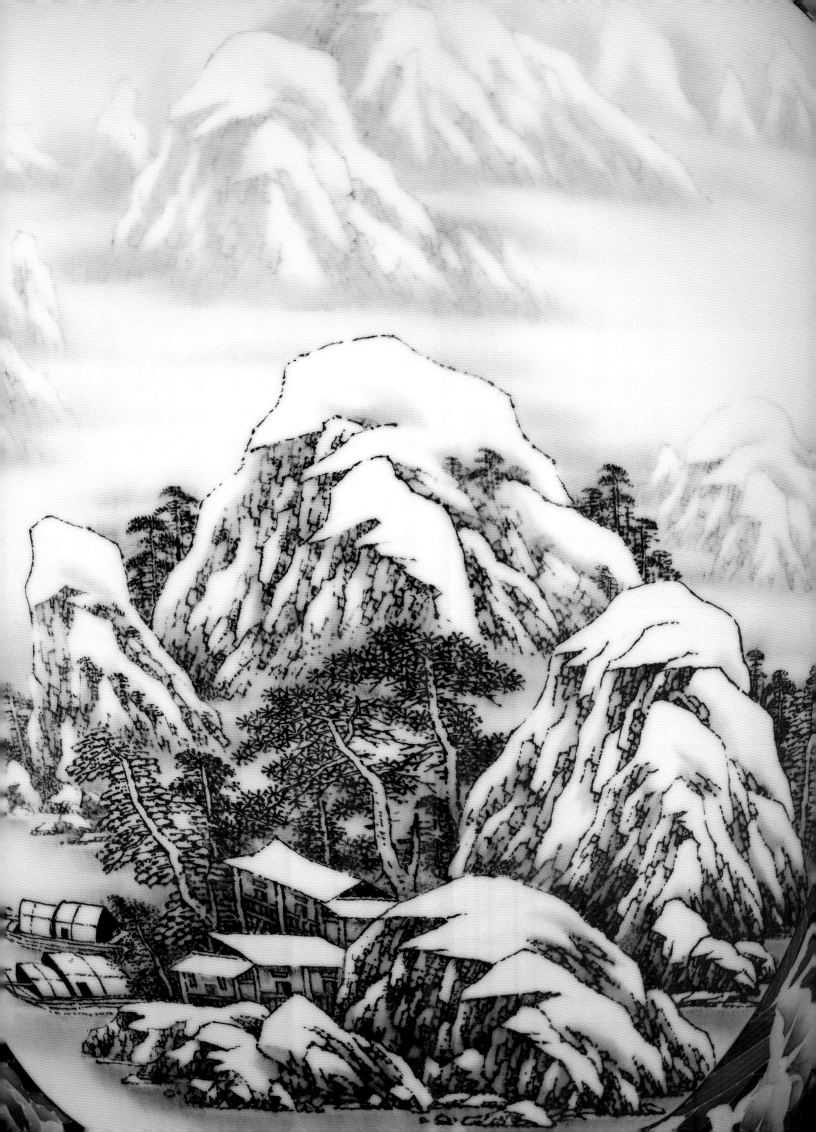

釉下五彩春江山水图瓶

高 31cm　口径 9.2cm

底径 9.7cm

2011 年

作者 黄永平

醴陵市博物馆藏

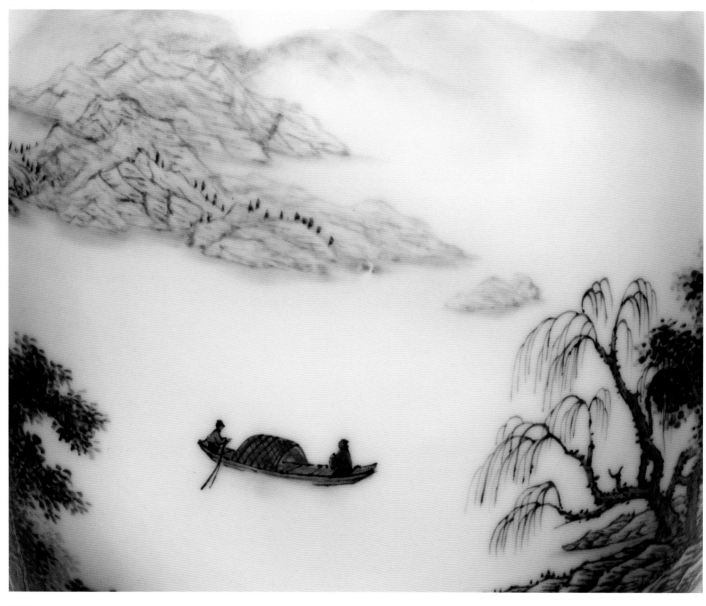

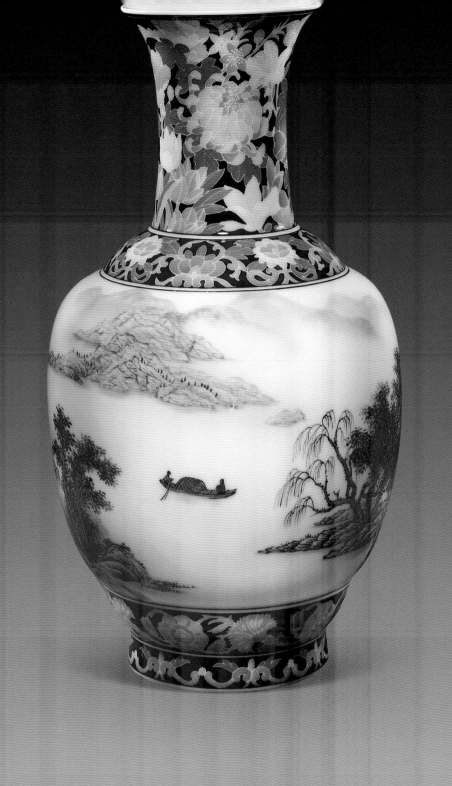

釉下五彩松鹰图方肩撇口瓶

高 51cm 口径 22.7cm

底径 17.5cm

2011 年

作者 张骥

醴陵市博物馆藏

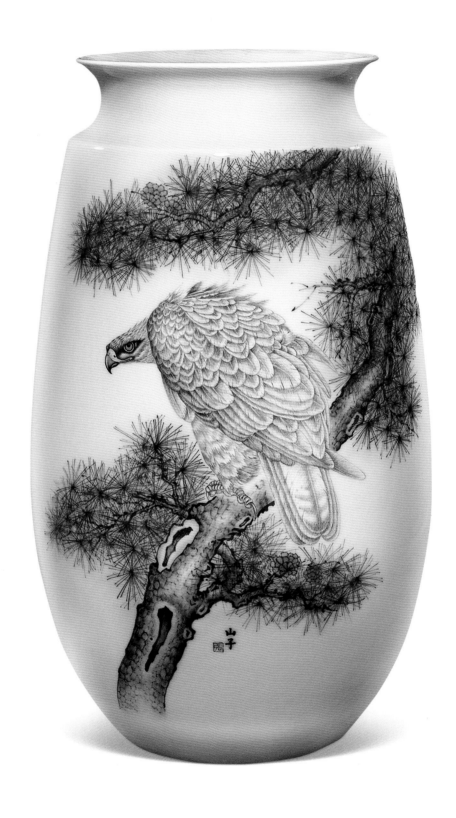

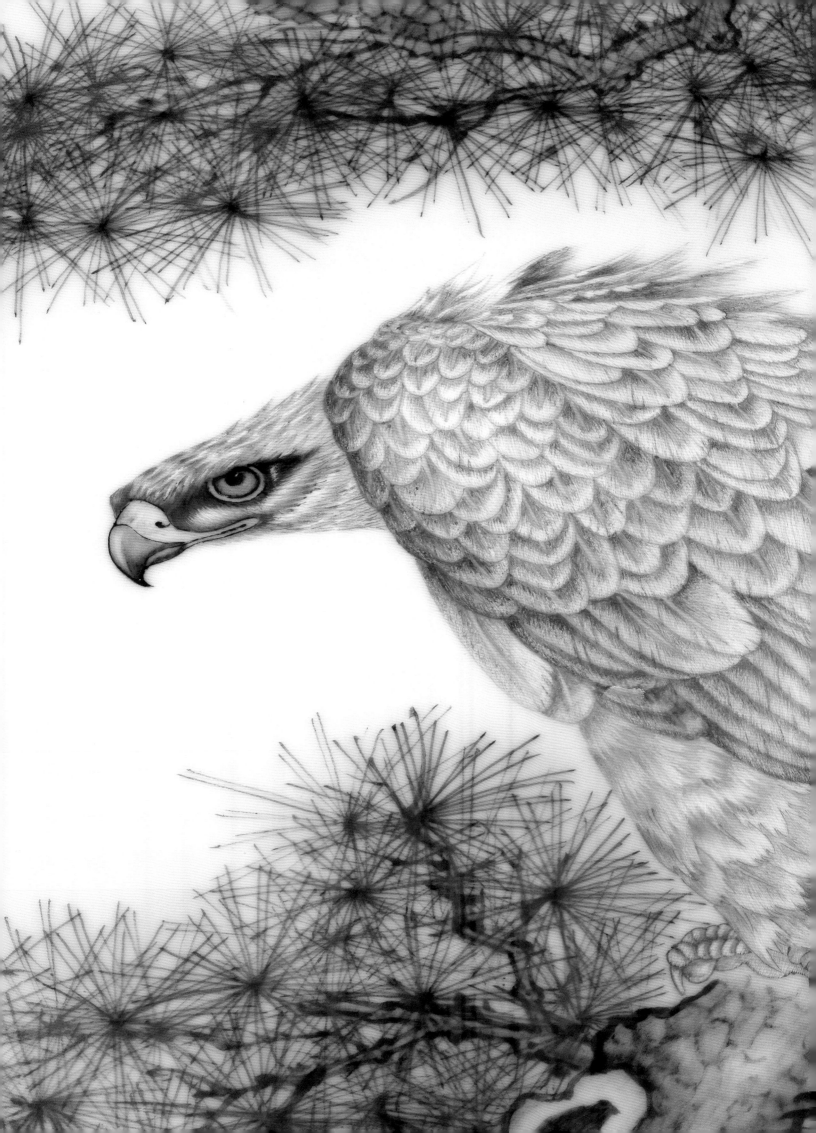

釉下五彩白鹭图瓶

高 49cm　口径 7.2cm

底径 19cm

2011 年

作者 汪宪平

醴陵市博物馆藏

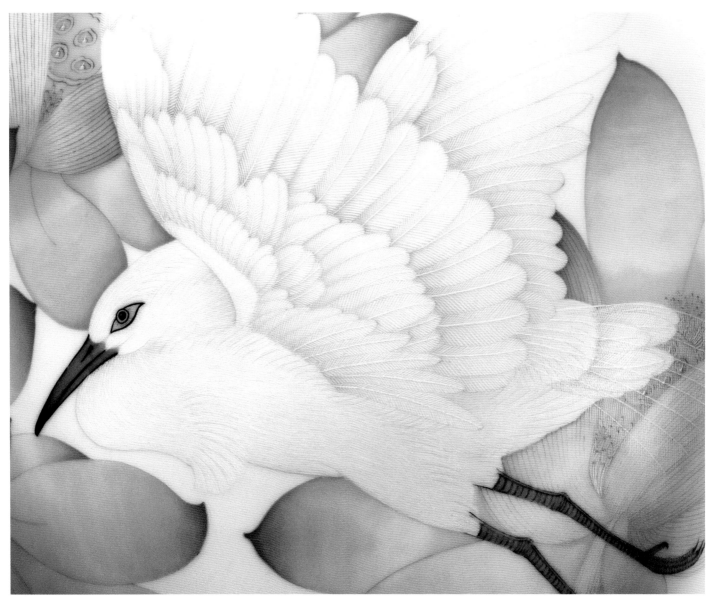

釉下五彩白鹭图瓶

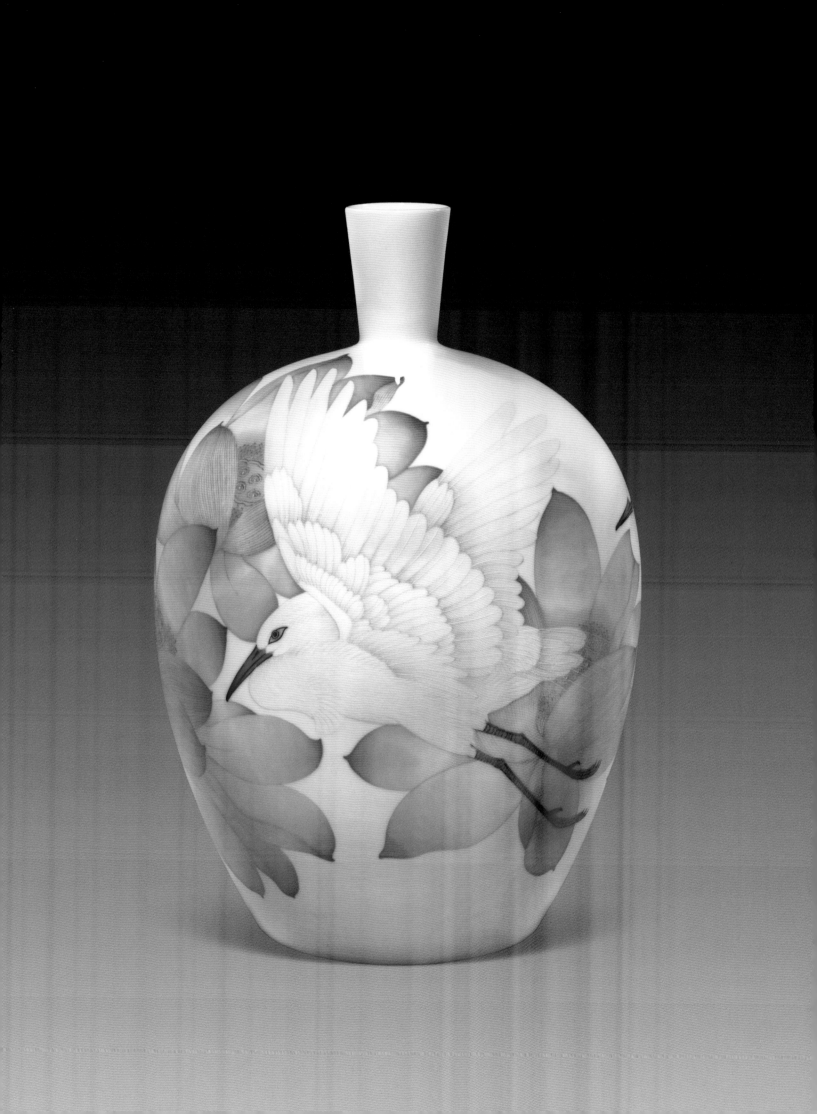

釉下五彩松鹤图瓶
高 50cm　口径 12.2cm
底径 25.2cm

2011 年
作者 许石斌
醴陵市博物馆藏

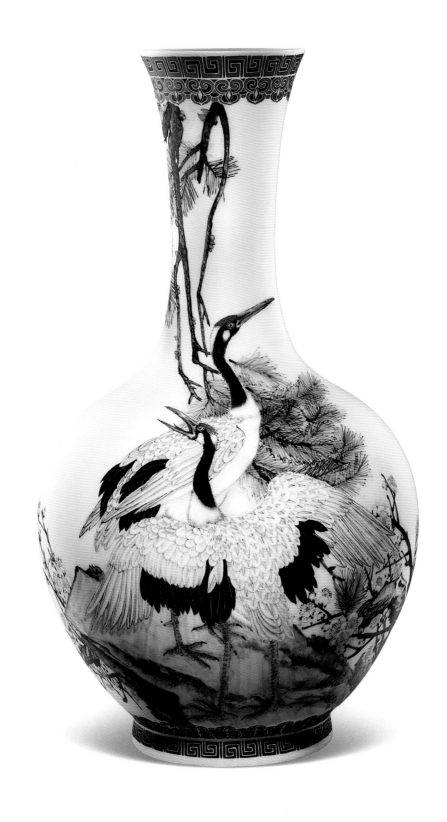

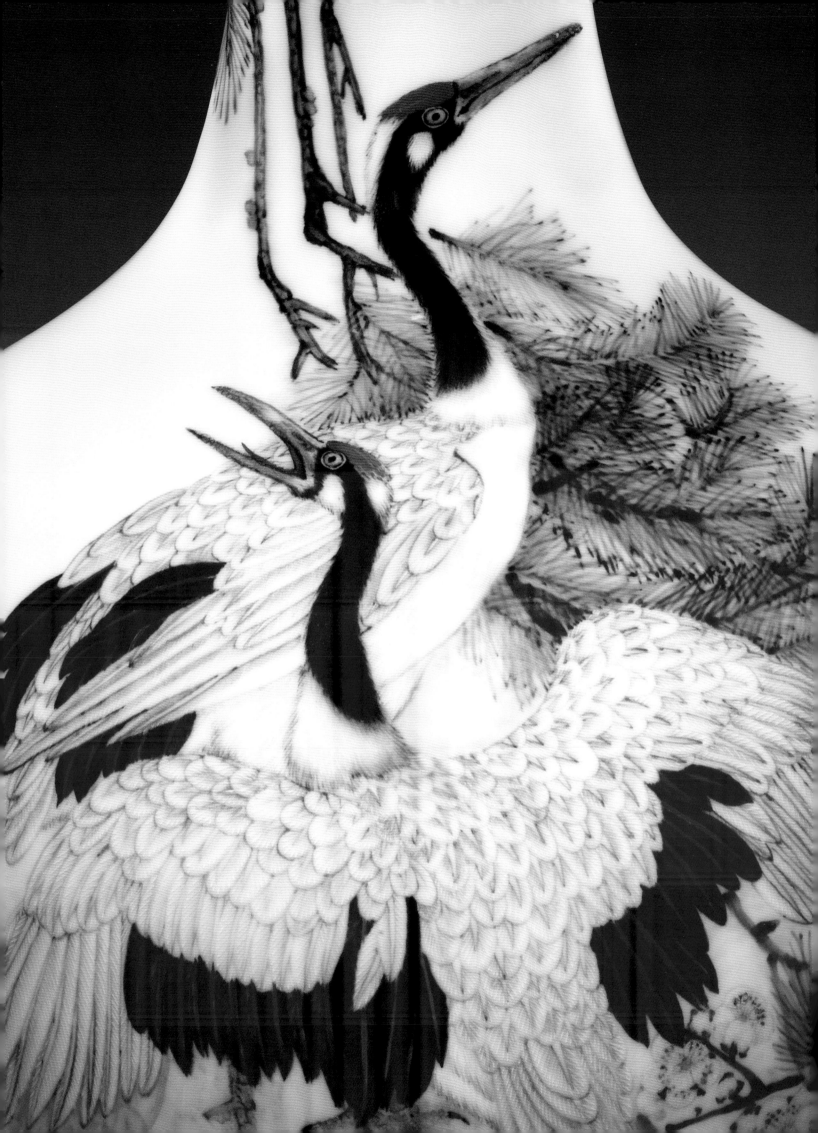

釉下五彩百花图天球瓶

高 51.2cm　口径 12cm　底径 15.5cm

2011 年

作者 邓文科　陈扬龙

　　　王坚义　宋定国

醴陵市博物馆藏

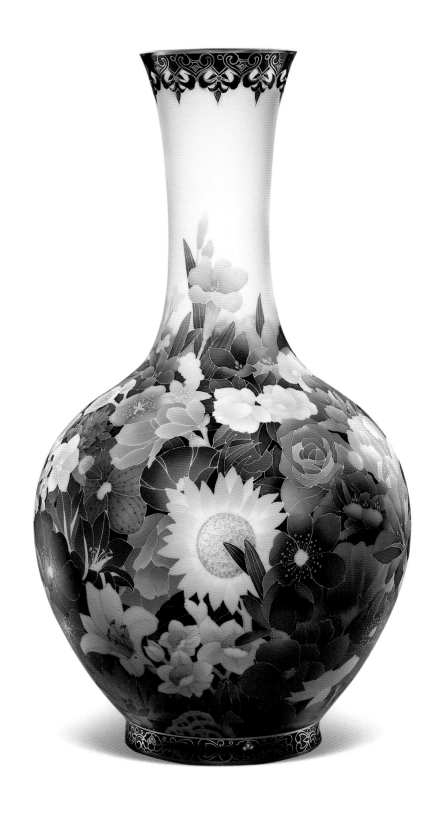

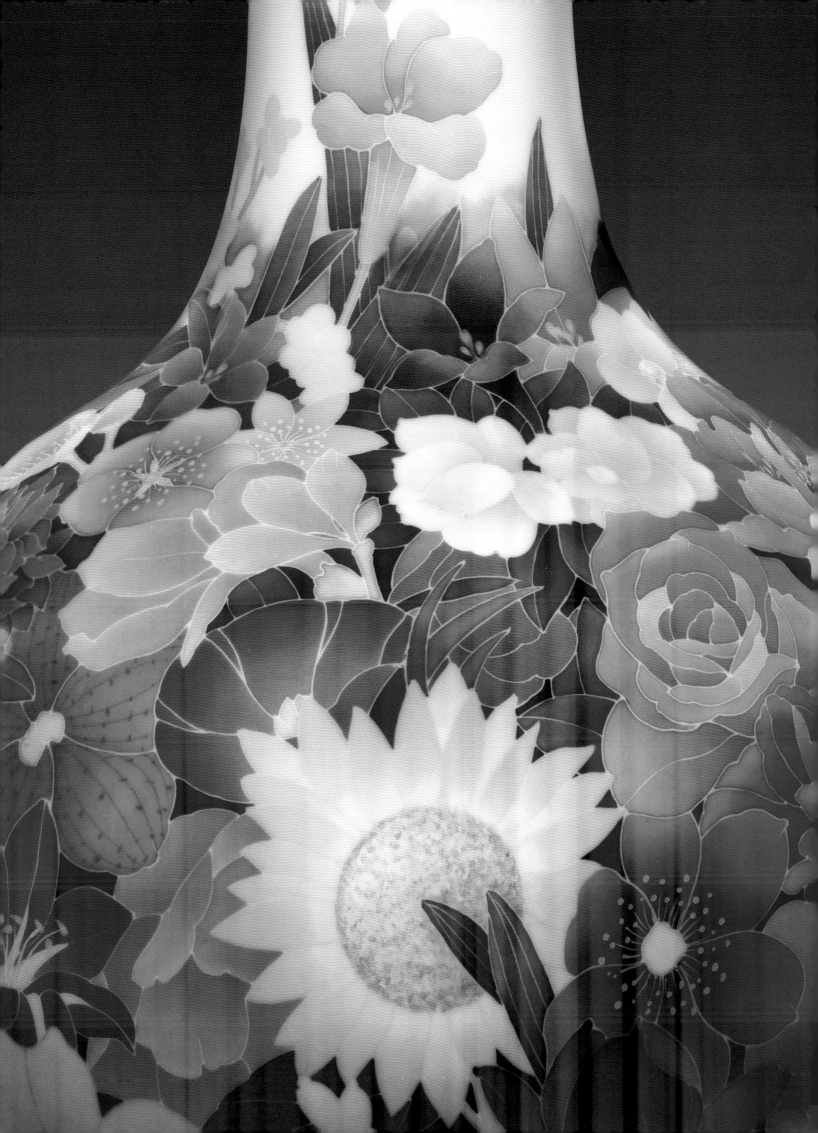

釉下五彩花鸟纹葫芦瓶

高 72cm 腹径 46.5cm 底径 25cm

2011 年

作者 张震

醴陵市博物馆藏

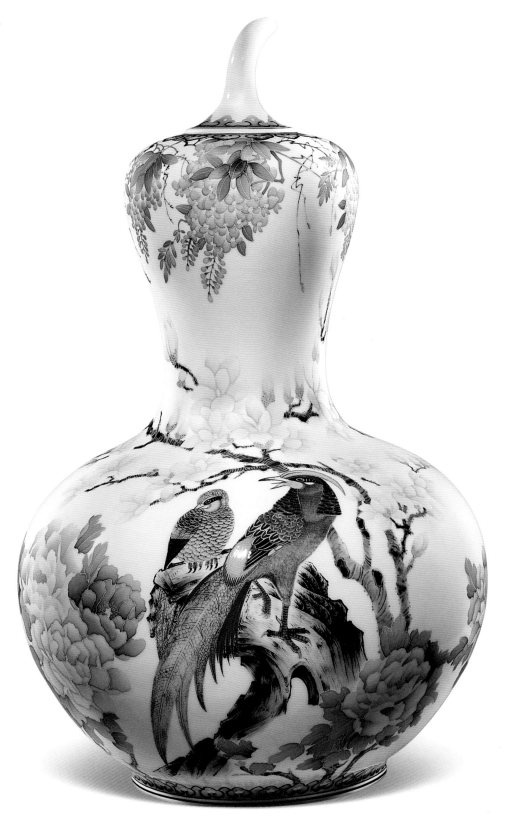

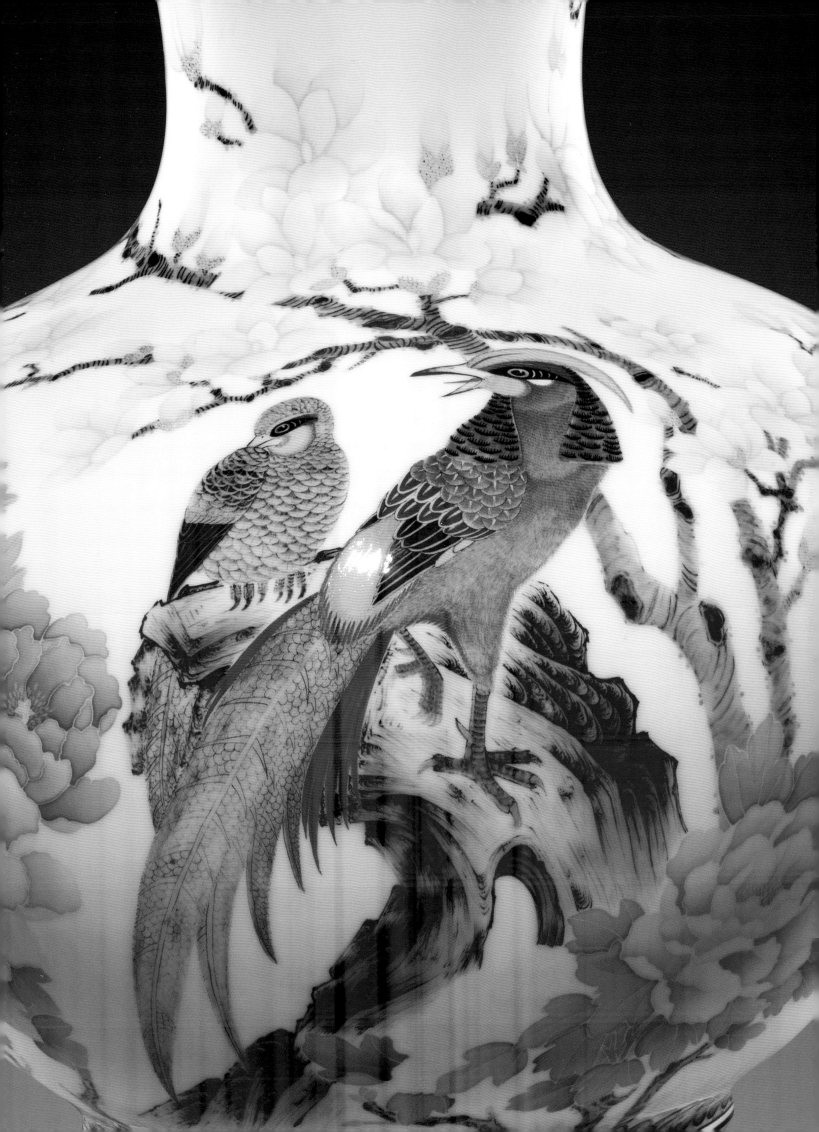

釉下五彩山水人物图缸

高 56cm　口径 26cm　底径 30.5cm

2011 年

作者　曹传亮

醴陵市博物馆藏

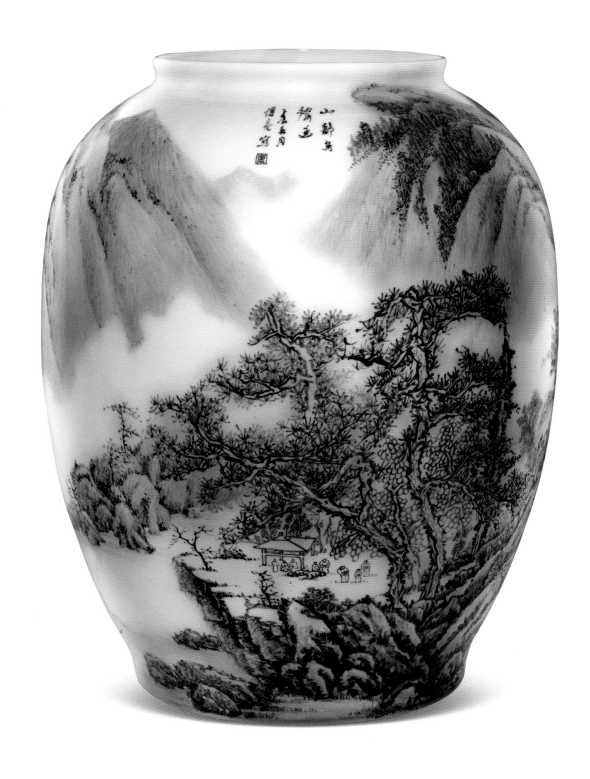

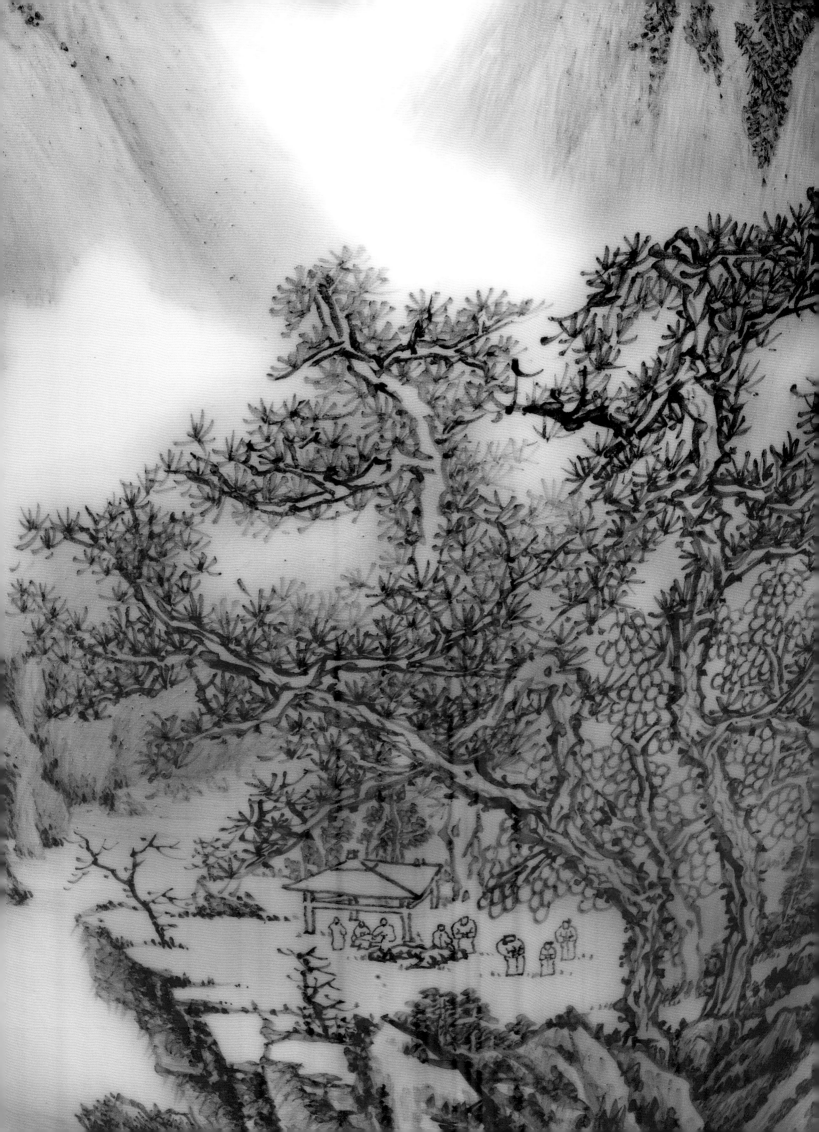

釉下五彩听风图缸

高 47cm

2011 年

作者 修敏华

醴陵市博物馆藏

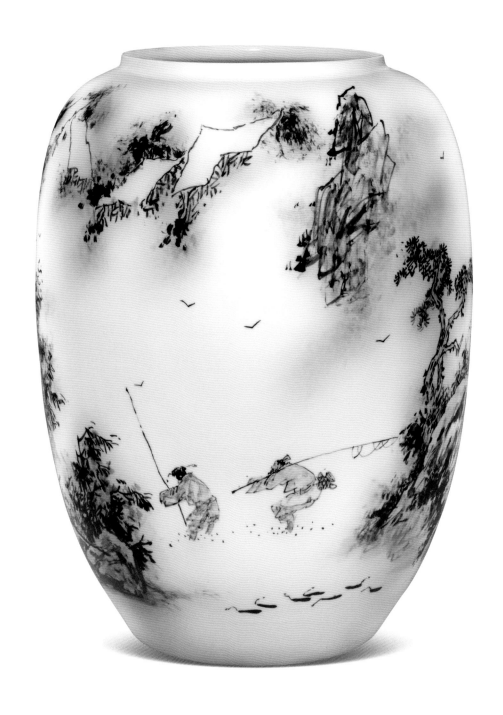

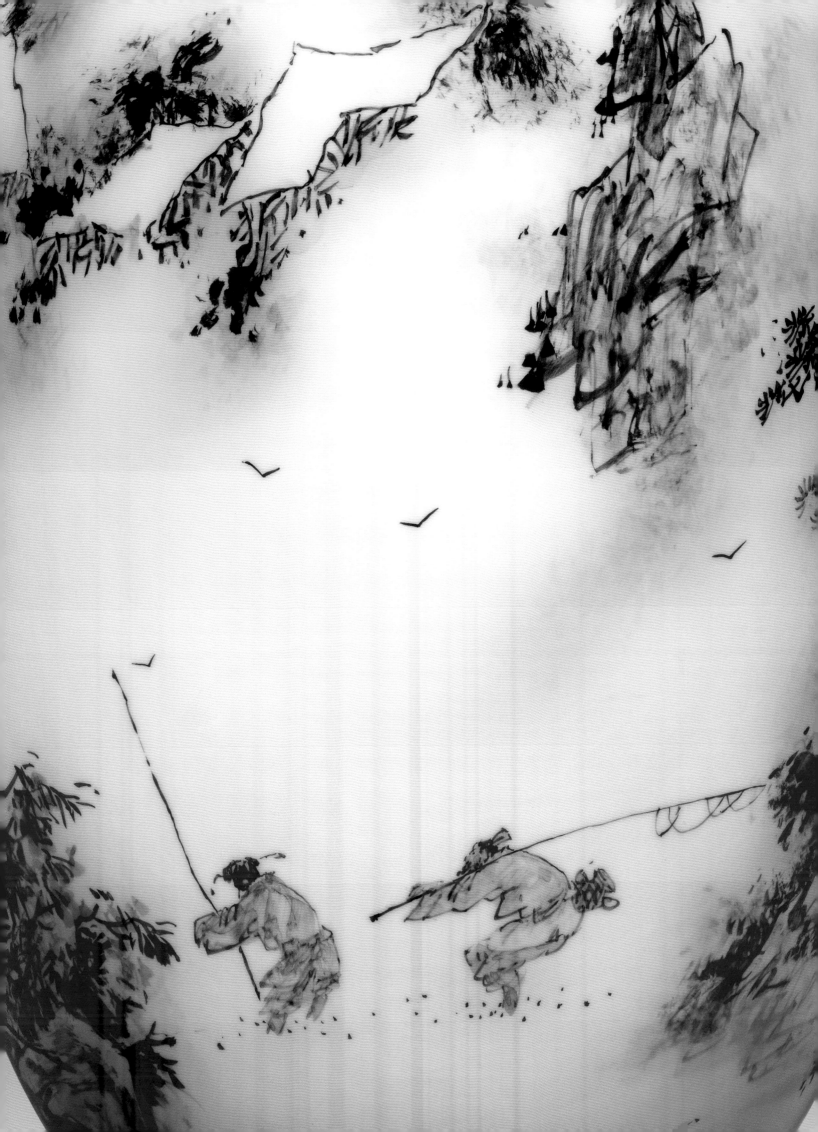

釉下五彩山水图缸

高 47cm

2011 年

作者 唐青柏

醴陵市博物馆藏

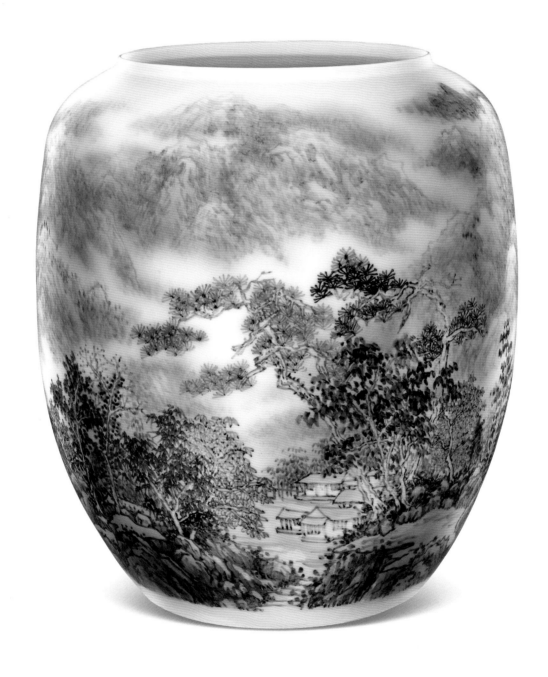

釉下五彩荷花纹缸

高 19cm　口径 16.5cm　底径 15.5cm

2011 年

作者　温月斌

醴陵市博物馆藏

釉下五彩雅韵图功夫茶具

2011年
醴陵市博物馆藏

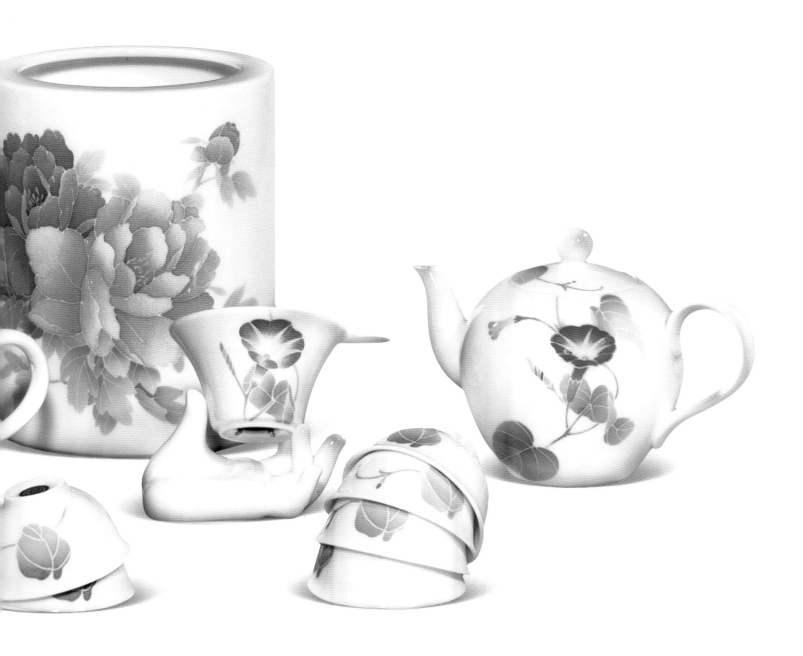

164

釉下五彩潇湘山居图碗

高 21.5cm　口径 49cm

2011 年

作者　易龙华

醴陵市博物馆藏

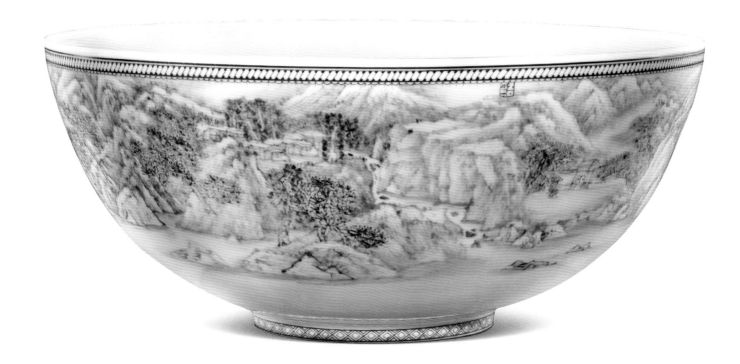

釉下五彩异型器

长 41.5cm 高 16cm

2011 年

作者 李正安

醴陵市博物馆藏

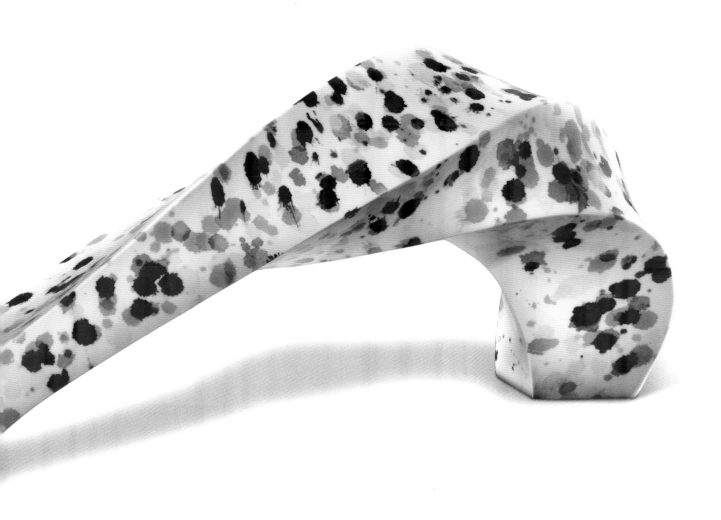

釉下五彩罂粟花纹小口瓶

高 61cm　口径 6.8cm　底径 12.2cm

2012 年

作者 黄小玲

醴陵市博物馆藏

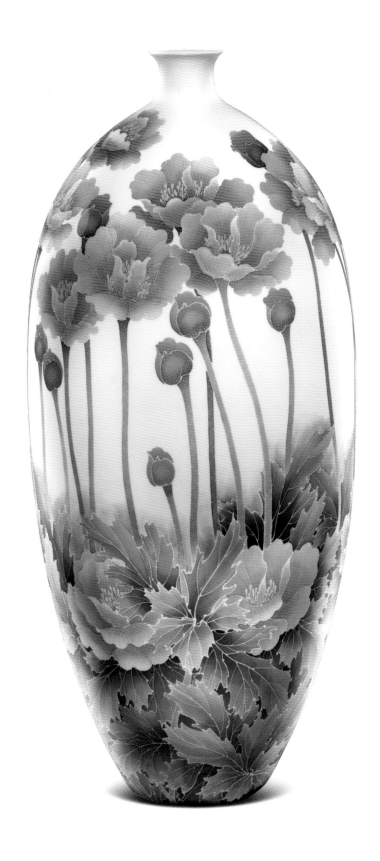

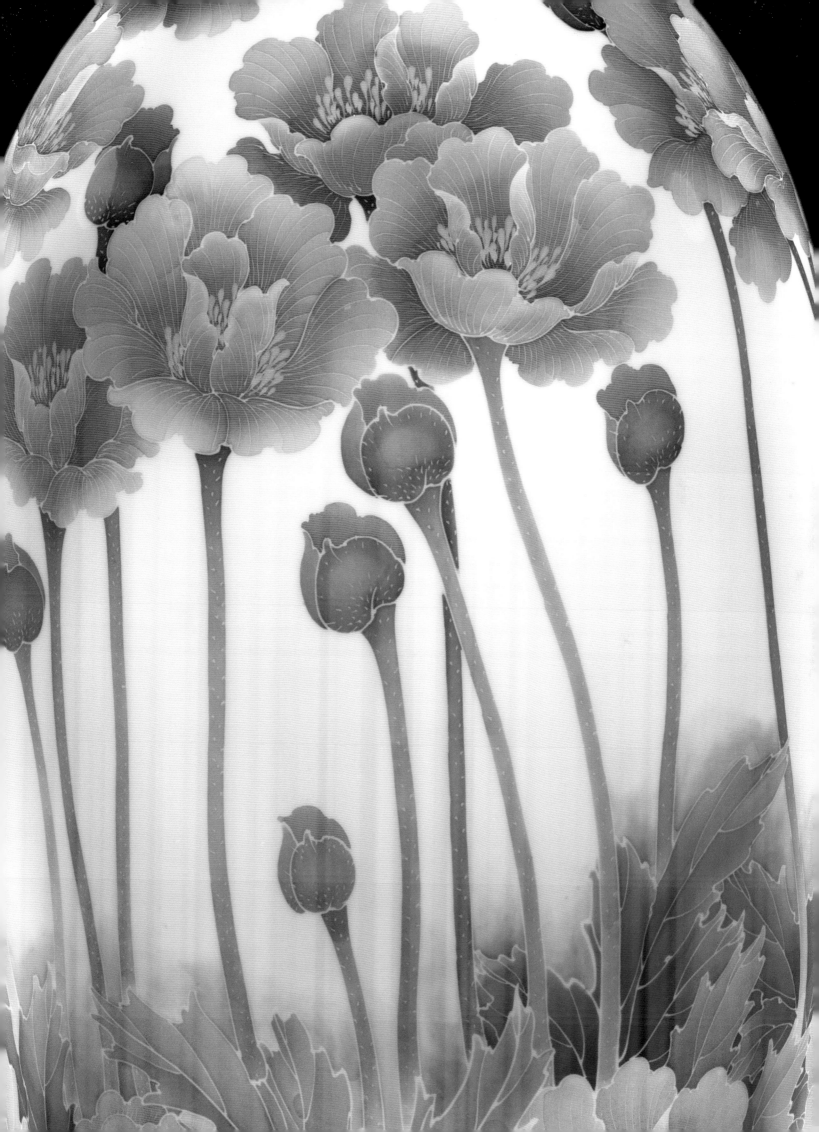

釉下五彩中华杯茶具

高 15cm　口径 9.2cm　底径 5.2cm

2012 年
醴陵市博物馆藏

中华杯技艺独特，采用国家非物质文化遗产之醴陵釉下五彩瓷烧制技艺，经过摄氏 1380～1400 度高温烧制而成。耐磨损，耐酸碱，不褪色，不含铅、镉等对人体有害的微量元素，彻底解决了釉上彩对人体健康造成危害的难题。

中华杯釉下施彩，采用双勾分水的独特技法，其釉面晶莹润泽，釉胎白里泛青。此杯造型别致，杯盖顶采用北京天坛祈年殿穹顶式样，颇显皇家风范；杯盖面呈 20 度弧线，尽展铁肩气质；杯体上身直筒，如青松直立；杯下部呈 136 度弧线，如壮士束腰，刚劲挺拔；杯柄顶部留有拇指握捏平台，柄身如两段竹节，便于食指、中指与无名指灵巧用力，舒适端杯。杯重 350 克，器型容量适中，容积 550 毫升。通体结构匀称，大气端庄。

中华杯气韵灵动，杯体主画面设计为两朵盛开的国花（牡丹）；左面是摇曳生辉的"紫玉"，右边是含羞带露的"粉乔"；杯盖略施淡彩，点缀一朵含苞待放的"玉面小乔"；杯的盖、柄、足三处以银线装饰，挺拔庄重的杯体尽显俊秀神韵。整杯水灵通透，清新雅丽，令人神清气爽。

中华杯采用东方陶瓷艺术高峰之技艺，悬以天坛祈年殿穹顶，配以国花牡丹，尽显中华气象。

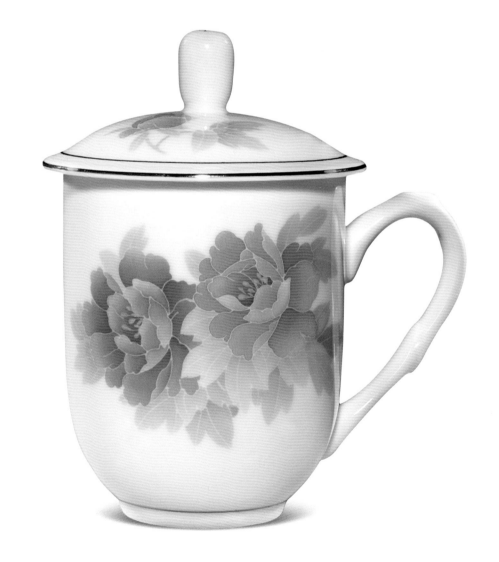

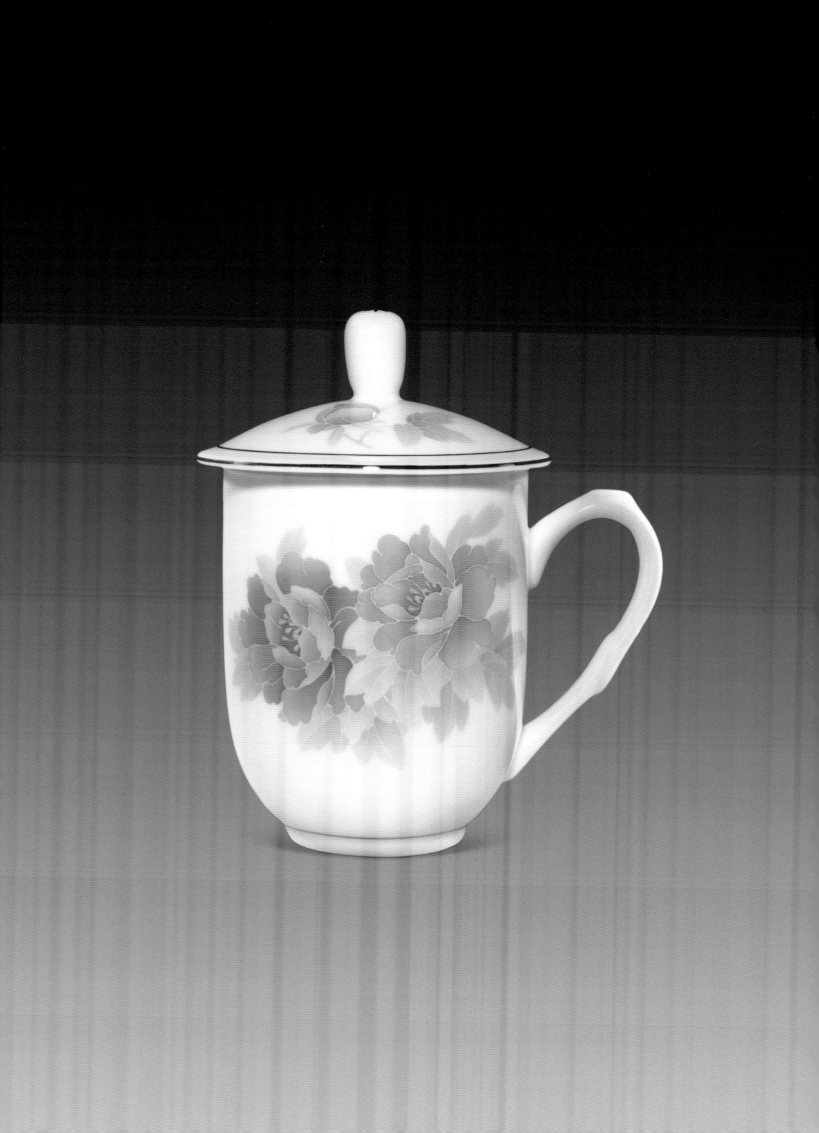

珐琅彩百鸟朝凤图瓶

高 47.6cm　口径 21.3cm

底径 18.8cm

2008 年

作者　易查理

醴陵市博物馆藏

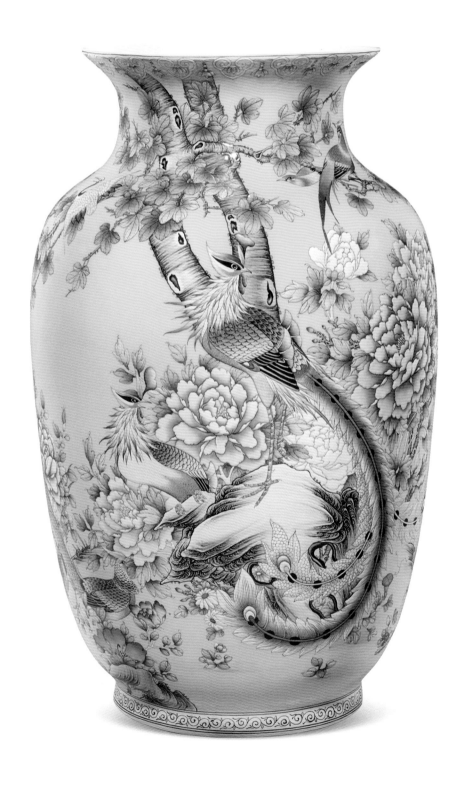

珐琅彩开光仙萼长春图双耳尊

高 36.7cm 口径 14cm 底径 15.5cm

2009 年

作者 易查理

醴陵市博物馆藏

珐琅彩开光国色天香图玉壶春瓶

高 39.8cm　口径 8.8cm

底径 14cm

2009 年

作者　易查理

醴陵市博物馆藏

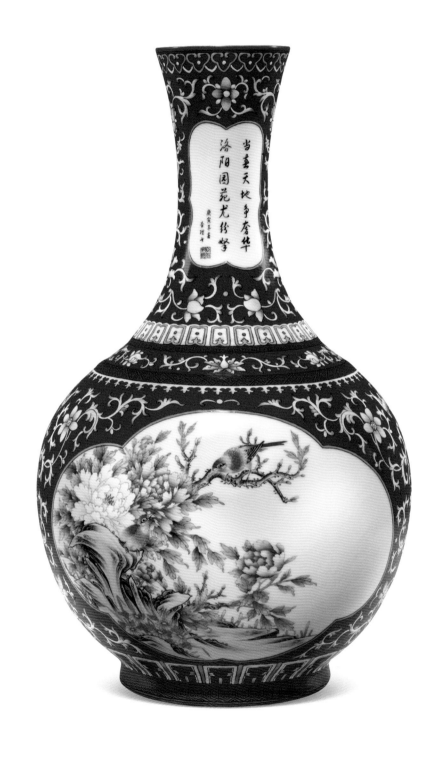

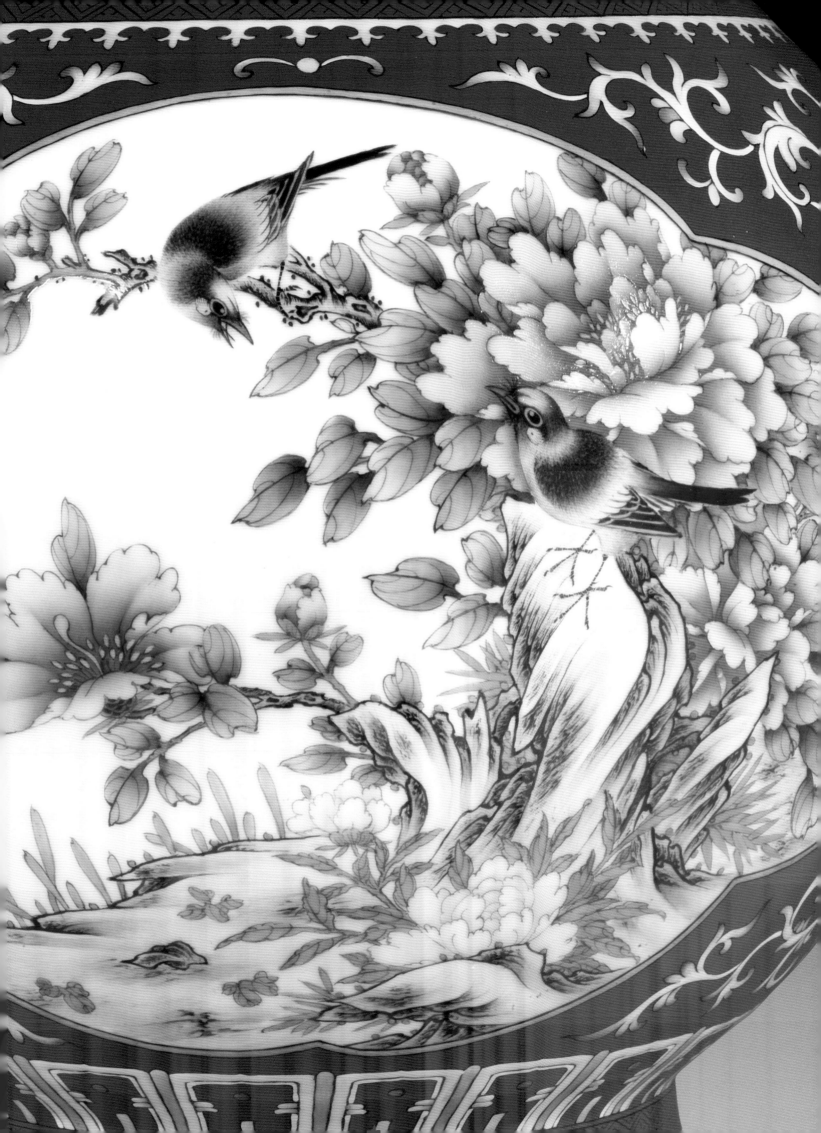

171

珐琅彩福寿图美人肩瓶

高 48cm　口径 7.5cm

底径 17cm

2010 年

作者　易查理

醴陵市博物馆藏

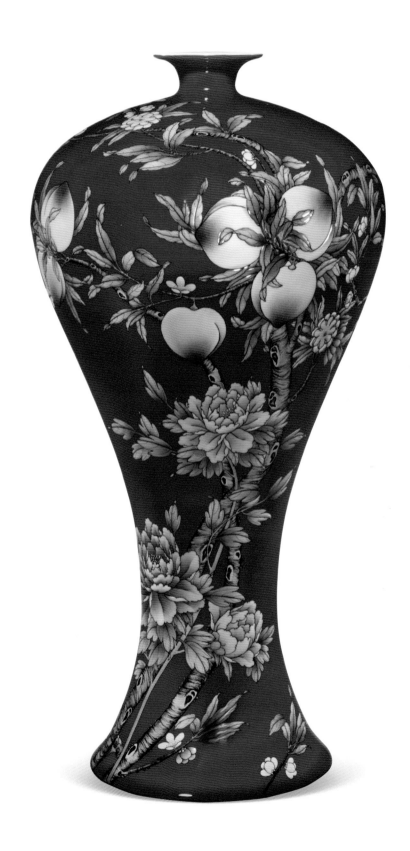

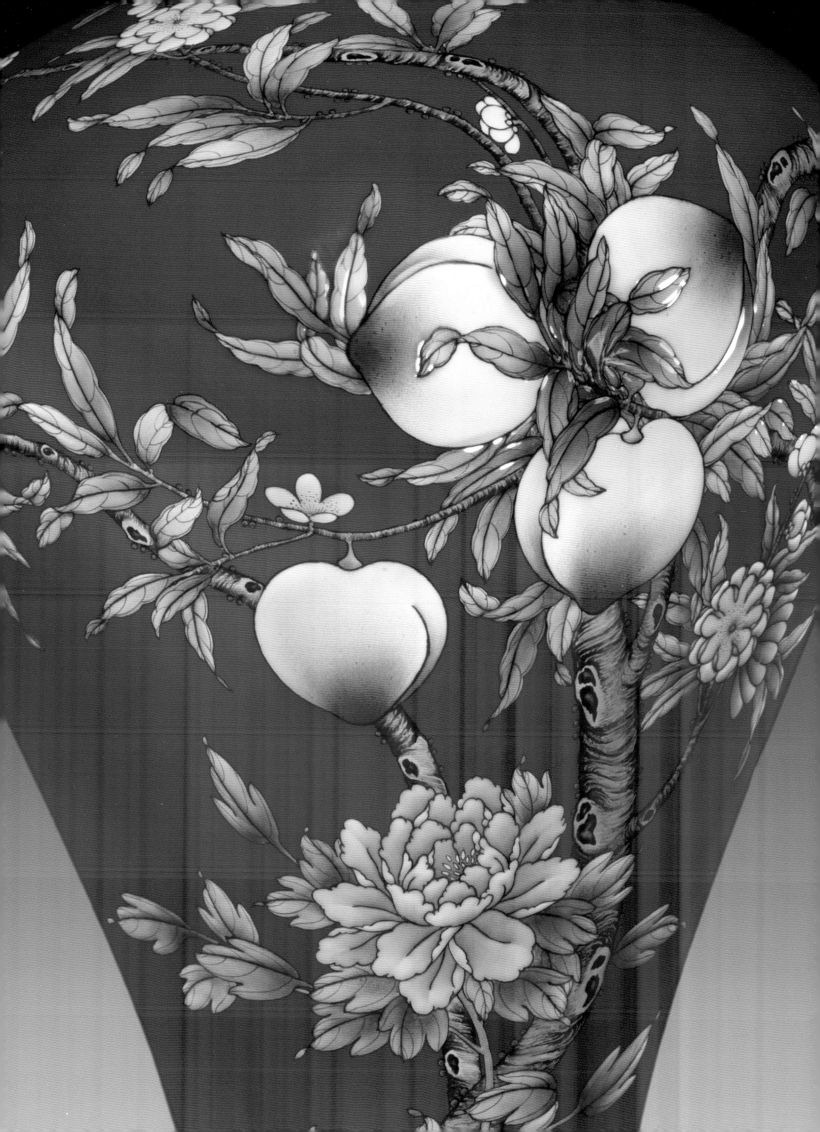

珐琅彩梅雀图瓷板

直径 95cm

2011 年

作者 易查理

醴陵市博物馆藏

后记

为弘扬中华传统文化，全面展现醴陵釉下五彩瓷的风采，给陶瓷艺术爱好者提供珍贵的资料，我们特精选汉代以来醴陵陶瓷珍品，编辑成册，以飨读者。

本图册的出版得到了湖南省博物馆、湖南省考古研究所、醴陵市博物馆，国内外专家学者、醴陵市的陶瓷艺术大师和文化界知名人士及北京东方鸿桥公司的帮助支持，特别是故宫博物院领导、专家学者和故宫出版社领导、编辑，为本书的出版给予的鼎力支持，在此一并表示谢意。

在此图册编撰过程中难免存在疏漏与不足，欢迎各界朋友批评指正。

中共醴陵市委　醴陵市人民政府

2012年5月